内容思维

微短剧创作轻松入门

刘仕杰 ◎ 著

http://press.hust.edu.cn
中国·武汉

图书在版编目(CIP)数据

内容思维:微短剧创作轻松入门/刘仕杰著. —武汉:华中科技大学出版社,2023.5
ISBN 978-7-5680-9385-9

Ⅰ.①内…　Ⅱ.①刘…　Ⅲ.①电视剧创作　Ⅳ.①J904

中国国家版本馆CIP数据核字(2023)第064333号

内容思维:微短剧创作轻松入门　　　　　　　　　　　　　　　　　刘仕杰　著
Neirong siwei: Weiduanju Chuangzuo Qingsong Rumen

策划编辑：饶　静
责任编辑：程　琼
封面设计：琥珀视觉
责任校对：刘　竣
责任监印：朱　玢
出版发行：华中科技大学出版社(中国•武汉)　　电话：(027)81321913
　　　　　武汉市东湖新技术开发区华工科技园　　邮编：430223
录　　排：孙雅丽
印　　刷：武汉科源印刷设计有限公司
开　　本：710mm×1000mm　1/16
印　　张：15.25
字　　数：189千字
版　　次：2023年5月第1版第1次印刷
定　　价：58.00元

本书若有印装质量问题,请向出版社营销中心调换
全国免费服务热线：400-6679-118　竭诚为您服务
版权所有　侵权必究

前　言

2022年，微短剧行业进入高速发展期，其兼顾短视频的快节奏、强娱乐性，以及长视频的剧情化优势，吸引了超3.5亿视频用户群，微短剧因此成为新的创作风口。

公开资料显示，2022年的微短剧单月备案数量就超过近几年电视剧制作数量总和。国家新闻出版广电总局备案系统中取得规划备案号的网络微短剧片目，2022年3月共266部、6224集，4月共322部、7374集，5月共421部、9888集。

网络微短剧虽发展迅猛，但其实面世不久。从目前来看，对网络微短剧没有一个公认而明确的定义，不同学者对网络微短剧的概念界定也有所差别。

本书从网络微短剧的制作主体、时长范围、内容生产和形式、传播渠道等角度，较为全面地概括了其内涵：网络微短剧是指机构或个人制作的单集时长低于10分钟，有剧本并符合一般影视剧拍摄制作逻辑，以手机作为主要播放终端，分横屏和竖屏，有单元剧和连续剧两种形式的一种网络影视新类目。

笔者认为，网络微短剧是短视频发展到一定阶段的必然产物。短视频行业在经历了爆发式增长后，随着用户需求的升级——对优质内容及对更简约、高效的观剧娱乐方式的追求，将塑造全新标准——高品质内容、高价值信息、高水准制作来获取质量和黏性更高的用户。

相较于制作成本高、制作周期长、制作环节复杂的网剧，简约、高效的微短剧让各大互联网平台及内容制造商隐约窥见了一条值得探索的内容生产新路径。微短剧因而成为短视频市场的新发力点。

网络微短剧作为2018年业界新提出的一个概念，目前学界对其系统、深入的专项研究几乎为零，本书的出现在一定程度上弥补了这项空白。从理论意义上来说，本书竭尽所能搜集专业、翔实的材料，为读者提供最新的网络微短剧的信息，为丰富这一课题的研究贡献绵薄之力；从现实意义上来说，本书全面梳理了网络微短剧行业发展状况、发展中存在的问题、未来的发展空间等，有助于正致力于开发网络微短剧这一产品形态的平台和内容制造商更全面、理性地看待网络微短剧，拟定更合理的发展路径。

本书以微短剧、短剧集的创作方法为主线，详细阐述微短剧"故事中心制"的创作总纲领，以飨读者。

第一章：一方面，梳理了网络微短剧的发展脉络，科学界定"微短剧"的概念，探讨微短剧火爆的原因及未来发展方向；另一方面，详细阐述了微短剧生态，即短视频平台和长视频平台的不同定位和打法，以期给读者提供一个关于"微短剧"的整体、系统的认识。

第二章：重点阐述了长、短视频平台不同的微短剧内容生产机制，其中短视频平台本质是做"流量生意"，在微短剧生产上注重打造流量爆款，帮助微短剧出圈，以IP改编为主；长视频平台本质是做"内容生

意",如爱奇艺、腾讯等,布局网络微短剧,是其不断延展平台内容生态、争取存量用户的着力点之一,注重原创,用长剧的思维来制作精品微短剧。

第三章:微短剧虽然体量小、时长短,但也属于影视作品,所以它的创作也离不开影视作品的艺术规律,从题材筛选开始,涉及主题创新、写作结构、人设、人物关系、剧情钩子、反转等方方面面,可谓"麻雀虽小,五脏俱全"。

第四章:重点阐述了短剧集的创作,它的创作要领、创作的核心原则和写作技巧,以及如何架构整部剧、打磨人物、写作初稿等,本章都进行了精心说明,以期给微短剧的创作者提供一点有益的写作思路。

第五章:分析微短剧的内在潜力(要素齐全,短而精巧),如人设新颖有趣、剧情精练、演员演技在线、"服化道"用心程度等,以及分析外在动力(观众+平台的助推作用),如观众"养成式"追剧和"大芒计划"推动精品化等,同时结合微短剧爆款案例——腾讯视频的《大唐小吃货》《将军家的小狐仙》、芒果TV的《进击的皇后》、抖音平台的《柳龙庭传》等,来揭秘爆款微短剧是如何炼成的。

第六章:重点探讨了微短剧的商业变现,详细阐述了付费、内容电商化、红人经济这几种不同的商业化摸索路径,尤其对读者感兴趣的微短剧的"千万分账"进行了深入解读,还附加了几个典型的"千万分账"微短剧案例,帮助读者对其进行客观认知。

基于此,本书的读者群体为:微短剧从业者、有意进入微短剧市场的人士或机构、微短剧爱好者、有志进行微短剧创作的人士、微短剧市场分析者或机构,等等。

如今,积极信号与不确定性并存的微短剧市场,正如同野马奔腾,

既有活力，也有各种模式的探索与现实的冲撞。在这种蓬勃与博弈共生的局面下，微短剧的从业者只有深刻地认识到微短剧有自己的一套制作逻辑，是"卷"故事内容而不"卷"制作；故事内容是微短剧的核心竞争力，创作者必须以用户为核心，拥有用户洞察能力，以优质的故事内容来更好地满足观众，才能推动整个微短剧市场，走向内容沉淀与进阶。

目 录
Contents

第一章 应"势"而生:"网络微短剧"的时代到来了 ……………… 1
 第一节 风起微短剧:视频产业新赛道 ………………………… 3
 一、什么是"微短剧" …………………………………………… 4
 二、网络微短剧≠浓缩版电视剧 ……………………………… 6
 三、微短剧火爆的原因 ………………………………………… 9
 四、微短剧的未来方向 ………………………………………… 14
 第二节 微短剧生态:定位不同,打法各异 …………………… 16
 一、短视频平台扶持微短剧创作 ……………………………… 17
 二、长视频平台发布微短剧剧场规划 ………………………… 23
 三、B站等多方入局抢占微短剧赛道 ………………………… 30
 四、免费网文平台米读的内容闭环 …………………………… 34

第二章 长、短视频平台的微短剧内容生产:原创、改编各有侧重 ……… 39
 第一节 短视频平台的微短剧IP改编:打造流量爆款,帮助出圈 ……………………………………………………… 43
 一、网文IP与微短剧相遇即"爆" …………………………… 44
 二、微短剧的IP改编热门题材亟待深入开发题材 …………… 48
 三、短视频平台微短剧的IP改编三大要领 …………………… 56
 四、网络文学开发微短剧存在的问题 ………………………… 62

第二节 长视频平台孵化"旧中带新"的微短剧：制作精品，
塑造口碑与价值 …………………………………………… 63
　　一、基本原则：直入主题，直奔high点，直冲结果 …… 64
　　二、精品思维：结构创新，反转不断，镜头表达 ……… 66

第三章 微短剧创作全览：题材、主题、结构等"创作手法" ……… 71
　第一节 题材筛选标准 ………………………………………… 73
　　一、关键词之一：社会情绪 ………………………………… 73
　　二、关键词之二：社会共情 ………………………………… 77
　　三、关键词之三：表达新颖 ………………………………… 79
　第二节 主题创新 ……………………………………………… 80
　　一、主题导向 ………………………………………………… 81
　　二、主题定位 ………………………………………………… 82
　　三、主题选择 ………………………………………………… 84
　第三节 写作结构 ……………………………………………… 87
　　一、建置 ……………………………………………………… 88
　　二、对抗 ……………………………………………………… 89
　　三、结局 ……………………………………………………… 91
　第四节 人设 …………………………………………………… 92
　　一、有张力 …………………………………………………… 93
　　二、极致化 …………………………………………………… 93
　　三、情感饱满 ………………………………………………… 96
　第五节 人物关系 ……………………………………………… 97
　第六节 剧情钩子 ……………………………………………… 103
　　一、钩子的分类 ……………………………………………… 103
　　二、钩子的设置 ……………………………………………… 107

第七节　反转 ……………………………………………… 110
　　一、反转叙事的内涵及与微短剧的深层勾连 ……… 110
　　二、微短剧反转叙事的运用技巧 ……………………… 112
　　三、反转叙事之于微短剧的意义 ……………………… 115

第四章　短剧集的创作："故事中心制" ……………………… 119
第一节　短剧集的创作要领 ……………………………… 121
　　一、围绕1~2个主要人物，展开只有一个戏剧行动
　　　　目标的故事 ………………………………………… 122
　　二、充分运用反转产生的戏剧效果，尤其在结尾 …… 123
　　三、缩减设置中长线悬念的篇幅，利用细节表现 …… 124
　　四、善用闪前等技巧，在短时间内建立良好的
　　　　戏剧张力效果 ……………………………………… 126
第二节　短剧集创作的核心原则和写作技巧 …………… 130
第三节　从哪儿开始写起 ………………………………… 133
　　一、从前史开始写 …………………………………… 133
　　二、从激励事件写起 ………………………………… 134
　　三、从提出中心行动、情节的主要发展开始写 …… 142
　　四、从结局——高潮开始写 ………………………… 144
第四节　如何架构整部剧 ………………………………… 149
第五节　短剧集类型创作方法论 ………………………… 152
　　一、"屌丝"剧创作法 ………………………………… 153
　　二、言情剧创作法 …………………………………… 155
　　三、推理剧创作法 …………………………………… 158
　　四、古装剧创作法 …………………………………… 160
　　五、超现实剧创作法 ………………………………… 162

第六节 剧本的创作流程 ·· 165
　一、剧本主题的创意策划、探讨与确定 ···················· 165
　二、故事大纲 ·· 167
　三、分集大纲 ·· 169
　四、打磨角色、人物 ·· 171
　五、写台词 ·· 175
第七节 短剧集的初稿写作 ·· 178
　一、构思 ·· 178
　二、故事梗概 ·· 181
　三、步骤提纲 ·· 182

第五章 爆款微短剧的流行密码:从用户的需求洞察出发 ········ 185

第一节 内在潜力:要素齐全,短而精巧 ······················· 187
　一、人设新颖有趣,情节发展合理 ···························· 188
　二、剧情精练,节奏紧凑不拖沓 ································ 189
　三、演员演技在线,具有代入感 ································ 191
　四、服化道用心,画面唯美且不失真 ························ 192
第二节 外在动力:"观众+平台"的助推作用 ·············· 193
　一、观众"养成式"追剧,降低宣发成本 ················· 194
　二、"大芒计划"加持,推动精品化 ························· 195
第三节 爆款微短剧案例盘点 ·· 196
　一、腾讯《大唐小吃货》《将军家的小狐仙》 ········ 196
　二、芒果《进击的皇后》 ·· 199
　三、抖音《柳龙庭传》 ·· 201

第六章 微短剧的"千万分账"密码:不同基因的商业化摸索 ···· 203

第一节 网络微短剧产业链构成及各方主要变现方式 ······ 205

　　　　一、制作端 …………………………………… 206
　　　　二、渠道端 …………………………………… 208
　　　　三、衍生市场 ………………………………… 210
　　第二节　商业化摸索：付费、内容电商化、红人经济 …… 211
　　　　一、内容模式：分账与点播 ………………… 212
　　　　二、广告模式：品牌定制与电商化 ………… 215
　　　　三、红人经济：借力打力的艺人价值 ……… 218

附录 …………………………………………………… 223
　　附录A　《给你我的独家宠爱》 ……………………… 224
　　附录B　《致命主妇》 ………………………………… 226
　　附录C　《拜托了！别宠我》 ………………………… 227
　　附录D　《她的微笑像颗糖》 ………………………… 229
后记 …………………………………………………… 231

应"势"而生：
"网络微短剧"的时代到来了

2020年对于网络微短剧来说，是一个具有里程碑意义的年份。这一年，微短剧数量呈爆发式增长，据骨朵数据统计，2020年各综合视频平台共上线微短剧272部，占全年网络剧总数量的比重超过48%；国家新闻出版广电总局重点网络影视剧备案后台新增了"网络微短剧"项目；快手开始实施精品短剧引入战略；趣头条旗下米读开始探索网文IP的短剧孵化模式……上述这些都释放了一个信号：微短剧的时代到来了！

2020年，受新冠疫情影响，线下的娱乐产业基本停摆，线上的传统长剧集制作周期延长，一个崭新的内容形式——"微短剧"，凭借"短平快"的优势，迅速抓住了受众，尤其是年轻受众对文娱产品的强烈需求。

从形式上看，微短剧一集短则二三分钟，长则十分钟，短小精悍且"爆点"不断，结构简单，核心角色数量少；同时节奏快，有强情节驱动，基本每集独立叙事；台词简短有力，几乎没有多余的话……能更好地适应用户在碎片化时间里追求故事性、趣味性的普遍心理。于是，在用户需求和行业发展的双重需求下，微短剧高歌猛进，成为剧集内容新赛道。

第一节　风起微短剧：视频产业新赛道

其实，微短剧并非一个新概念，其发展的脉络如下。

微短剧前身是短的戏剧，如TV栏目剧、情景剧等。

2016年前后上线的《屌丝男士》《万万没想到》是微短剧最早期的代表，在呈现形式上，这类单元短剧相较于长视频剧集的突破有限，依旧采用横屏形式，每集时长五分钟至二十分钟不等，由此开启了微短剧1.0剧集型短内容尝鲜时代。

随着互联网资本的加持，各大视频网站相继入局，推动微短剧加速向专业化、精品化发展，并开始首次尝试竖屏微短剧，如《生活对我下手了》《导演对我下手了》《通灵妃》等爆款相继出现，微短剧进入2.0"野蛮生长"时代。

随着以快手为首的短视频入局，建立小剧场，吸引了大量的MCN（Multi-Channel Network，多频道网络）机构和创作人才入驻。微短剧蓬

勃发展，以竖屏为主，内容题材丰富，转化接口多样，与直播带货接轨，平台化运营，微短剧开始拥有"明确的定义"，代表作品有《秦爷的小哑巴》《我在娱乐圈当团宠》。微短剧市场初具规模，进入到微短剧3.0规模化发展时代。

我们可以看到，发展至今，微短剧在内容制作与呈现方式、行业的生产链条及变现链路等方面，都已发生了巨大变化。

通过梳理上文，我们虽然知道了微短剧的发展历程，但是，还没有真正理解"微短剧"到底是什么。"微短剧"的"短"和"剧"各有何内涵？这些概念的辨析对于我们从源头正确认知微短剧具有极大的意义。在本章节里，我们将对这些概念一一进行廓清。

一、什么是"微短剧"

2020年10月，国家新闻出版广电总局发布的《关于网络影视剧中微短剧内容审核有关问题的通知》明确指出，"微短剧"是网络影视剧中单集时长不足10分钟的剧集作品。[①] 这个定义显然很笼统，只是对微短剧的时长做了规定，并没有阐述其内涵，不足以让我们系统地了解微短剧的概念。

本章通过微短剧的概念发展脉络，以及对其内涵的深度解读，以期给读者展示一个清晰的微短剧发展轮廓。

2020年，有研究者在国内较早开展了微短剧的相关研究，研究对象是网络微短剧的一种典型形式——竖屏剧，认为它是"一种短则1分钟，长则15分钟，往往以连续剧的形式呈现的剧集"。[②] 现在看来，这一定义

① 国家广播电视总局监管中心编.2020网络原创节目发展分析报告[R].北京：中国广播影视出版社，2021.

② 杨哲.竖屏剧迎来发展新机遇[J].中国广播影视，2020（13）：22-25.

并不能全面概括网络微短剧的内涵。

2020年,相关学者一方面将"网络微短剧"界定为集数较少的网络剧,认为"微"和"短"两个字强调作品的时长较短:接近于取值下限的作品(1~3分钟),与短视频的时长较为相似;接近于取值上限的作品(10~15分钟),则可纳入较短的网络剧范畴。据统计,2018年网络微短剧的概念形成之初,这两类时长不同的作品比例相当。

另一方面,他们认为"剧"一词指代的是一种按照电视剧法则创作的互联网表现形式,蕴含戏剧冲突,且因情节的连续性而被分成若干集。其中不但有符合网络剧要求的横屏作品,更是出现了大量类似短视频形式的竖屏作品。

2021年,有研究指出,网络微短剧是"内容时长短、按照剧目主题连续更新的、以横屏或竖屏形式呈现的剧情向微视频内容"。[1]虽然全面地描述了网络微短剧的形态样式,但并未凸显其特点。

还有研究者采用逐字分析法,从受众的立场加以诠释,"'短'使其可以更好地利用新媒体语境下大众的碎片化时间,'剧'则契合人们追求故事性、趣味性的普遍心理。"[2]但并没有说清楚"短"一词究竟指代的是集数少还是时长短。

关于网络微短剧的内涵,国家广播电视总局"重点网络影视剧信息备案系统"做了标准表述:具有影视剧节目形态特点和剧情、表演等元素;有相对明确的主题,用较专业的手法摄制的系列网络原创视听节目。

基于此,我们对微短剧的概念与内涵进行了梳理:网络微短剧是指机构或个人制作的单集时长控制在10分钟以内、有剧本并符合一般影视

[1] 朱天,文怡.多元主体需求下网络微短剧热潮及未来突破[J].中国电视,2021(11):63-68.

[2] 吕珍珍.网络微短剧的特色[N].光明日报,2021年9月23日.

剧拍摄制作逻辑、基于PC端和移动端传播、分横屏和竖屏、主要有单元剧和连续剧两种形式的一种网络影视新类目。

这一定义涵盖了网络微短剧的制作主体、时长范围、内容生产和形式、传播渠道方方面面，有利于读者对网络微短剧的概念形成较为全面准确的认识。

> **链接**：早在微短剧被官方正名之前，爱奇艺、优酷、腾讯、芒果TV、抖音、快手等平台就已经开始布局这条赛道。这些平台对于微短剧的名称和时长的定义并不一样。比如，爱奇艺的剧情短视频单集时长为5~15分钟，优酷短剧单集时长为1~20分钟，腾讯火锅剧单集时长为1~10分钟，芒果TV的横屏微短剧单集时长在10分钟左右，而抖音、快手等短视频平台的微短剧时长更短，基本在3分钟以下。对于观众来说，微短剧体量小、"易下饭"；对于制作方来说，微短剧制作成本低、周期短，供需双方的需求都能兼顾。

二、网络微短剧≠浓缩版电视剧

国家新闻出版广电总局发布的《关于网络影视剧中微短剧内容审核有关问题的通知》将"微短剧"分为重点网络微短剧、普通网络微短剧和剧情视频三类，并要求重点网络微短剧由制作机构在"重点网络影视剧信息备案系统"进行备案。

符合以下条件之一的，均算重点网络微短剧：①播出平台招商主推；②首页首屏播放；③优先提供给会员观看；④投资超过100万元。

目前，微短剧一般都采用付费或者招商的模式来盈利。而普通网络微短剧既不进行招商，也不付费播出，投资成本还偏低，这就导致这类作品本身缺乏市场竞争力，在平台的评级一般不会太高，甚至存在被平

台拒收的风险。

剧情短视频是指由影视专业人员、知名公众人物个人创作的剧情短视频（视同为机构制作的网络微短剧作品进行审核管理），以及由网民个人制作、上传的单集时长在3分钟以内的剧情短视频（由播出平台组织网络影视剧专业审核人员进行审核）。

由于"微短剧"是短视频与传统电视剧行业相结合而催化出来的，在这里，需要廓清一个概念：网络微短剧≠浓缩版电视剧。

首先，题材方面，电视剧有历史/家族/谍战/宫斗/爱情/军事/喜剧/抗战/警匪/言情/政治/婚姻/玄幻/偶像/生活等类别，由于"微短剧"的发展时间还很短，故题材远没有电视剧多元化。

其次，演员方面，电视剧一般都是由科班出身的专业演员出演，而"微短剧"有的是网友个人拍摄的，谈不上演技，在微短剧的发展初期观众的宽容度还比较高，但要想获得市场认可，微短剧演员提升演技是必然的发展趋势。

再次，情节方面，优秀电视剧的情节精耕细作，连每一个配角都有戏，而"微短剧"的配角一般就是为主角服务，只起推进剧情的作用，不需要人人有戏。

最后，台词方面，电视剧的台词擅长埋梗，而"微短剧"的台词更加直接，不可能第一集埋梗，第四集再揭开，因为观众可能根本记不住前面演了什么。所以，没有必要埋长梗。

从上面的表述我们可以看出，"微短剧"是不同于浓缩版电视剧的新品类。

"微短剧"具有自身的特点，主要体现在：

一是类型多样化。目前，国内微短剧的类型主要以甜宠、爱情为主，题材主要有青春、偶像、励志、喜剧、职场、历史、科普、女性情感等。

近期，微短剧产出了一些出圈的作品，如《这个男主有点冷》，在快手上线短短一个月后，端内播放量便达到了6.5亿；快手的横屏微短剧《长公主在上》自2022年2月5日首集播出，到3月19日收官之时，正片播放量达3.3亿，话题播放量突破11亿；B站出品的微短剧《夜猫快递之黑日梦》入围戛纳国际电视剧节短剧官方竞赛单元，成为国内首部入围该节展官方竞赛单元的作品；腾讯视频上线了多部探索性的系列短视频作品，如《小哥哥有妖气》《抱歉了同事》《史密私》等，以及纪实访谈向的《女人30+》等，拥有独立完整的剧情或者主题设定。题材的多样化满足了用户对不同类型微短剧的需求。

二是内容短小精悍。微短剧每集1~10分钟时长中可能包含多达数十个反转和剧情推进点，包袱更密、情节冲突更激烈，使观众观看更入迷、更有沉浸感，而且上下集之间的连续性并不是很强，用户可以任选一集进行观看，不会受到影响；贴近当下的碎片化观影需求，让观众在吃一顿外卖、坐一趟地铁的时间里滑动屏幕就不知不觉地刷完一整部剧。

三是生产制作专业化。虽然微短剧的创作门槛不高，但需要在较短的时间内设置剧情和塑造人物形象，且要减弱剧集间的连续性，做到每一集都有反转，所以对微短剧制作团队的要求更加严格。爱奇艺、优酷、腾讯、芒果TV、抖音、快手等平台上架的微短剧作品的生产都是专业化的，由专业化的团队进行微短剧的脚本写作、剧情设置、拍摄及后期制作。

另外，微短剧的时长短（最多不超过10分钟），它的叙事特征、审美特征、传播特征更符合短视频的特点，与电视剧的特点是不同的；同时时长有限，不可能一集交代很多人物；观看场景多是在通勤的路上、睡前、午休时等，也符合短视频的特征。

所以，不能因为微短剧把几十集电视剧的内容浓缩到一集或几集里

就认为它是浓缩版电视剧，其实它是短视频的另一种形式：是在几分钟内就能播放完一段完整的故事，观众可以在短时间内观看一小段完整剧情的"短视频"。

> **链接**：目前，微短剧作品有两种表现形式。一种是时长在十分钟内的横屏微短剧，另一种是时长在三分钟内的竖屏微短剧。前者适配于长视频网站，对制作的要求更高；后者则落户短视频平台，强调感官刺激。

艺恩微短剧观众调研显示，从用户角度来看，横屏更符合用户的追剧习惯（偏好横屏的用户占比60％）；从制作角度来看，受制作方（以MCN机构为主）和播出平台（以短视频平台为主）等因素影响，前期微短剧多以竖屏为主，但市场正逐渐向用户诉求靠拢，横屏微短剧占比有所增长。

三、微短剧火爆的原因

客观地说，"微短剧"并不是新鲜事物，从网络剧兴起之日起就一直存在，当时被称作短视频、短剧、中视频等。从这个角度来说，其制作史已有10年左右，但期间一直不温不火，直到2020年底至今，才展现出惊人的发展势头。为什么"微短剧"会在这个时间节点火爆起来？

一方面，是前文所说的由于各地疫情发展和管控政策不同，以往依靠聚集性生产模式的长剧集产出受到影响，而"微短剧"具有制作周期短、成本低等突出优势，使其脱颖而出；另一方面，"微短剧"的内容形态、制作剪辑、题材选择等方面也成为微短剧爆火的温床。

1. 单元剧更受欢迎

有学者将"微短剧"按照播出形式分成了连续剧、单元剧和情节片段。连续剧的形式是一集一梗，比较受欢迎的主流标配要具备霸道总裁、豪门恩怨等元素；单元剧的形式是人物固定IP，一集一个故事，省时省心，与用户的沟通共振被放在首位；情节片段的形式是只要具备故事元素，不问背景和起因，有人物、有情节即是"微短剧"。

相较于连续剧和情节片段，单元剧比较受欢迎。原因在于：

第一，用户"不需要回头"，相较于人物众多、剧情复杂的连续剧，一集一个故事的单元剧不用上下回顾；

第二，迎合用户的"7秒记忆"现象，单元剧不需要和之前的剧情有联系，只用记住人物身份和人物关系即可；

第三，演员更真实，"素人出镜"，像一些生活剧，展现普通人的生活，观众比较有代入感，容易产生共鸣；

第四，与用户"情绪共振"，微短剧除了浪漫的幻想，还有脚踏实地的生活，柴米油盐、生活琐事、亲情、友情、爱情，一样都不缺，能够以平凡生活里的动人情感打动用户。

除上述之外，相较于连续剧和情节片段，单元剧比较方便做植入广告，每一集都可以做，而且单元剧的创作形式会弱化广告标签，减少用户的反感。

2. 制作上尽显诚意

相较于长剧，微短剧在剧情、制作上更显诚意，体现在：

首先，在剧本创作上，微短剧的剧本更考验编剧，在有限的单集时长里，要做到每集既要有强情节和细节铺陈，又要有连贯性，以达到推

进主线剧情和深化人物塑造的目的。

其次，在拍摄环节：一方面，微短剧"信息高浓缩"的特点对导演的场面调度能力要求很高，既要确保画面丰富灵动，又要做到重点细节清晰，让观众在观看时能够精准抓住情节的重点；另一方面，演员在出演微短剧时也不敢懈怠，需要熟练把控表演节奏，台词和肢体上不能有丝毫拖慢，以免影响整体效果。

最后，在剪辑环节，十分钟内要做到张弛有度，让观众有心理和情绪的起伏，紧跟节奏。

3. 用拥有高颜值的演员来吸引观众的眼球

对于古装偶像剧来说，演员的妆造、颜值、气质的确是吸引观众的重要元素。快手微短剧《这个少侠有点冷》之所以受到高度关注，就是因为里面的男主李菲帅气逼人。

《这个少侠有点冷》是一部土味小短剧，竖屏播放，单集时长在两分钟左右，讲述的是一位少女游戏玩家璐璐（短剧达人"一只璐"饰），突然穿越进游戏当中，化身反派尹二三，目的是要杀掉男主完成任务，但是在执行任务时却和男主产生感情的浪漫爱情故事。

这部剧于2021年8月上线快手平台，收官之时，全集端内总播放量达到1.1亿。观众如此上头的原因之一，就是男女主的高颜值。

4. 微短剧爆品多符合女性的追求

据艺恩出品的《2021视频内容趋势洞察——微短剧篇》显示，年轻、职场女性是微短剧的核心受众，占比80%；在职业上，白领女性占比58%；在年龄段的分布上，30岁以下年轻人占六成；在收入方面，中低收入人群占比超七成，整体收入水平中等偏下，大多是普通的公司职员，

微短剧是其打发闲暇时间的一种方式。

在微短剧赛道上，霸总、甜宠、古风、都市轻喜剧等女性题材的作品，一度占据主流市场，内容风格以轻松解压为主，"下饭属性"明显。

比如，入局微短剧行业两年的冬漫社，开辟出"30+"成熟女性微短剧赛道，推出《女人的复仇》《错嫁新娘》《致命主妇》《女人的重生》《单亲妈妈奋斗记》等爆款微短剧，平均播放量达4亿。尤其引人注目的是，《致命主妇》在优酷上线一个月，就拿到1000万元分账票房，位居平台第一；2022年5月15日上线以来在快手热播的《再婚》已达8亿播放量，并获得了快手5月"当月满额短剧"荣誉，很有可能成为第二个全网破10亿的连续短剧作品。这就有力证明了只要能引爆女性市场，就有可能打造爆款佳作。

5. 男性题材的微短剧正在被挖掘

今日头条自制微短剧《剩下的11个》的出圈，意味着微短剧题材更加多元化，男性题材或将成为微短剧市场新增量。

通过调查发现，男性在选剧集上更注重效率和质量，目标更明确，对他们来说，影视剧的作用在于满足娱乐需求和提供鉴赏价值。

所以，喜剧、悬疑、武侠、刑侦这类元素更吸引男性观众。因为这些类型的微短剧有着激烈的剧情起伏以及各种高"爽"反转，能够充分刺激男性观众的"肾上腺素分泌"，从而达到满足心理诉求、宣泄压力的作用。

另外，互动剧作为微短剧的创新模式也受到市场关注，这种剧作的剧情内容探索及用户互动体感并重，如《摩玉玄奇》以闯关"生存"类设置增强用户的带入感等。但是，现阶段，互动剧用户整体接受度不高，亟须精品突围来加速市场认知和用户养成。

6.在播放平台进行精细划分

在播放平台方面,网络微短剧根据用户浏览习惯和喜好,精分出特定人群,如动漫爱好者、军事爱好者、游戏爱好者等,针对群体用户进行垂直推送,将不同风格的网络微短剧有意识地导流到目标用户眼前。

这样,网络微短剧的策划、生产、推送的每一个环节都根据目标用户进行定制,为其收视提供了保障。

另外,常规影视剧动辄百万、多则千万的前期投入,使内容生产方如履薄冰,几乎没有批量出现过像网络微短剧这般根据用户喜好精准投放的作品。而网络微短剧的制作成本低,完全可以在可承担的成本风险内放心试水。出品方还可以以网络受众的关注度变化为依据,在题材内容范围内进行更多尝试,以期戳到观众的"爽点",只要有一个出圈的作品,就能迅速火遍网络,让观众自发为其进行口碑传播。

而且,精细划分后的微短剧,每个类型的风格都十分明晰,只要抓住精确定位的目标受众就能确保有所回报,出品方因此扩大产量,使得微短剧的题材和内容更加丰富,在整体上为受众提供了更为宽泛的选择。

综上,微短剧的火爆是多方因素合力作用的结果,要满足用户、创作者、平台等多方主体的需求,引用《2021视频内容趋势洞察——微短剧篇》里的一段话进行总结:"'微短剧'的兴起是市场政策、用户习惯、资本方向及技术赋能共同作用的结果,在政策监管与支持、平台及机构联合发力、技术创新、用户消费习惯变迁及精品多元消费需求等多重背景下,微短剧市场迎来全新的发展局面。"

链接:在国外,微短剧2017年开始在韩国流行,爆款搞笑微短剧《兄弟今天也很和睦》是由漫画改编的,讲述外表高冷却内心闷

骚的兄长与呆萌又中二的异姓弟弟之间互坑互助的日常，单集片长不到5分钟，集集有反转，受欢迎的程度高；美国2020年4月正式上线微短剧流媒体平台Quibi，结合了传统流媒体平台与短视频平台的双重特质，为年轻用户提供短时长的专业级影视内容，播放时长为5～10分钟，凭借迪士尼和亚马逊的内容与品质，以及短视频平台油管（YouTube）、奈飞（Netflix）的平台优势，吸引用户观看，增强用户黏性。

四、微短剧的未来方向

虽然微短剧的崛起是大势所趋，但因制作门槛低，"题材同质化、情节套路化、表演和制作粗糙化"现象严重，主要体现在两点：

一是情节、套路雷同。目前，市场上大量微短剧走的是搞笑或狗血路线，无须铺垫、衔接，死抠细节，只需要用最快节奏突出高能、反转的情节，如复仇、虐恋、身份揭晓等，就能使观众迅速沉浸其中，因而出现了大量同质化的套路视频。

二是类型单一。一种题材得到市场认可，便会出现大范围的模仿和复制，如目前微短剧题材以都市"霸总"最为火爆，市场争相追风。新浪网数据显示，2022年部分月份的微短剧备案中，都市题材占据了50％的份额。

观众不会永远愿意为套路雷同、剧情夸张的内容买单，观众对于内容的容忍度只是暂时的，观众的审美不断在升级，微短剧的精品化是必然的。

对于微短剧的未来方向，有关学者做了如下展望：引导审美而不是迎合审美；题材需多元化发展；无论是历史还是科幻，微短剧都可以处理得更有趣，如用轻快的方式呈现历史故事，而在科幻题材微短剧中，

能够有比"五毛钱特效"更好的特效呈现效果；微短剧的青少年模式，未来可以考虑普法、网络安全等拥有流量和教育意义的创作方向；元宇宙也是未来的发展趋势，例如以有带入感的剧情为基础，让虚拟数字人演员领衔主演，给观众带来全新的沉浸式观看效果。

除此之外，据业内人士的分析，微短剧的未来价值空间主要体现在三个方面：

一是与影视剧合作，实现内容的联动互补，达到合作双赢的效果。在扩大影视剧用户面的同时，增强了影视剧的影响力，激发观众的观看热情；而且还丰富了微短剧的内容，吸引更多的用户关注，为平台带来更多的流量，增强变现能力，获得更大的价值空间。

二是走精品化、专业化的发展路线。在"内容为王"的新媒体时代，微短剧只有走精品化路线，给受众提供更多的观看价值，才能吸引受众、留住受众，实现自身的可持续发展。

三是多做知识、科普等主题的传播。为获得更广泛的商业价值，微短剧不应把视野局限在娱乐领域，而应该把眼光放在更加长远的知识、科普等领域，为这些知识类信息披上剧情化的"外衣"，趣味大于说教，让受众易于接受，点燃更多的人对科学的热情，在促进微短剧内容行业持续健康发展的同时，实现微短剧未来更多的价值空间。

链接：目前，业界已喊出"推动短剧步入精品化阶段"的口号。如果按照影视作品"精品化"的标准——思想精深、艺术精湛、制作精良来衡量，微短剧精品化发展的可操作性困难重重。因为，网络微短剧的碎片化时长与叙事完整性之间存在天然矛盾，导致出现的核心问题是：网络微短剧的本质到底是短视频内容的剧情化，还是平台网络剧在时长与叙事节奏上进行调适后的衍生形态？这个问题涉及网络微短剧的本体论，是业内人士亟须弄明白的问题。

第二节　微短剧生态：定位不同，打法各异

这两年，微短剧的发展势头一年比一年迅猛，各平台争相加码微短剧市场布局，期望站上视频内容市场的新风口。

为什么这些平台对微短剧如此上心呢？

因为，我们现在处于互联网"下半场"，其典型的特征就是流量的红利见顶，用户增长缓慢，互联网进入存量时代。在这一背景下，短视频等平台迫切需要新的内容形式打通用户增量入口，而微短剧具有的优势和潜力使它成为下一个竞争战场。

首先，用户的多元化内容需求使得剧集型内容逐渐成为新的流量增长点。举个例子，抖音站内的强势消费内容是剧情类短视频，它的播放份额占到大盘的9.7%，消费用户渗透率达93%。这意味着发展微短剧有利于形成差异化竞争优势，成为平台突破发展瓶颈的利器。

其次，微短剧体量小，是微成本、微制作，单集制作成本普遍在5000元左右甚至更低；制作周期快，3~4周就能完成一个项目；上线也快，平台的试错成本低，不用承担大风险。

最后，微短剧以剧集形式呈现，在内容上具有连贯性，有利于维持平台的用户黏性。

所以，各平台都在微短剧赛道起势，开启了微短剧的剧场化、系列化发展。

根据酷云互动发布的《2022文娱白皮书——剧集篇》显示，当前国内微短剧的平台主要可以分为三大类别：一是短视频平台扶持微短剧创作，如抖音的新番计划、快手的星芒计划；二是长视频平台发布微短剧剧场规划，如爱奇艺的小逗剧场、优酷的小剧场、腾讯的十分剧场、芒

果TV的下饭剧场;三是多方入局抢占微短剧赛道,如B站的轻剧场、知乎试水的科幻悬疑短剧、快点的原创短剧平台。

除了上述9个平台之外,笔者还注意到网文平台,如米读对微短剧的开发也不容小觑,因而将它也纳入本书的研究范围,以期给读者呈现一个全面系统的微短剧生态。下面,我们就对这些平台微短剧生态的定位和打法一一进行解读。

一、短视频平台扶持微短剧创作

短视频平台以竖屏微短剧居多,单集时长三分钟以内,多是MCN机构与个人制作,除内容付费外,创作者更多是依靠微短剧引流,后期通过直播、卖货变现。

1. 快手:剧场运营,提量增质

快手是国内最早深耕微短剧的短视频平台。2019年8月,快手正式在平台内部开通"快手小剧场"入口;2020年4月,快手微短剧蓬勃发展,微短剧创作者数量激增,为此特意打造竖屏微短剧独立app"追鸭";2020年10月,快手开展精品短剧引入战略;2021年,快手进一步扩大微短剧的商业化空间,高效赋能品牌营销;2022年,快手在微短剧内容精品化、营销场景创新化等方向加码发力,助力品牌挖掘更大的商业价值。

(1)"她"时代:女性是观剧的第一群体

《2020快手短剧生态报告》显示女性观众占比最高,但不同年龄段的女性爱好的题材不一,如"60后""70后"女性观众喜爱家庭题材,"80后"女性观众着迷高甜题材,"90后"女性观众喜欢逆袭题材,"00后"女性心仪友情题材。

男性群体又是另一番景象:"60后""70后"男性观众钟爱正能量题

材,"80后""90后"男性观众喜欢搞笑题材,"00后"男性观众迷恋连载动画、魔幻题材。

(2)用户在快手看剧,看的是什么呢?

《2020快手短剧生态报告》显示快手小剧场的题材覆盖面十分广泛,有校园剧(《网红16班》等)、家庭剧(《女人的复仇》等)、古风剧(《一胎二宝》等)、高甜剧(《河神的新娘》等)、悬疑剧(《奇妙博物馆》等)、正能量剧(《龙二正能量》等)、逆袭剧(《霸婿崛起》等)。

快手短剧热门角色有总裁、学生、保安、妃子、千金、少爷、保镖、秘书、王爷、穷小子等;快手短剧热门情节有"霸道总裁爱上我""邂逅小奶狗""手撕渣男""碾压绿茶""穿越成王妃""婆媳家长""荒野迷路""女子复仇""保安逆袭""没想到大妈有一栋大厦"等。[①]

快手小剧场有"六大定律":"古风故事,从穿越开始""校园故事,从转校开始""总裁很忙""柴米油盐,家长里短""三年逆袭、五年翻身""月黑风高,好戏开场"。[②] 这六大定律囊括了快手短剧热门情节,剧情易于理解,又很接地气,符合观看者的心理预期。

(3)短剧创作主力军:90后、00后以及高线城市作者

在快手短剧的作者中,"90后""00后"占比71%,是短剧创作主力。而且,不同年龄段作者爱好的题材各异:"60后""70后"作者爱好生活/搞笑题材,"80后"作者热衷家庭/乡村/美食题材,"90后"作者热爱古风/悬疑/魔幻题材,"00后"作者喜爱恋爱/逆袭题材。

高线城市是快手短剧作者主要集中地,二线及以上城市作者占比高达74%。

[①][②]快手磁力引擎,秒针.《以"短"破局,因"快"致胜——快手短剧价值研究报告》[R].2021年7月。

有的短剧作者意识到创作还肩负着一定的责任。比如,《名侦探步美》的作者是一名"90后",他创作的初衷就是想教会孩子遇到危险时如何"自救"。不同于市面上大多数"儿童安全教育"主题短剧从大人视角去帮助小朋友的创作思路,他从孩子的视角出发,策划出小侦探"步美"的角色,让孩子来扮演,教会孩子在自己的能力范围内来应对危险。这部短剧的教育效果很好,不少家长反馈:不用再在孩子耳边反复唠叨,孩子看了这部剧就能学以致用。

(4) 快手短剧的多元掘金路

短剧为直播带货赋能。快手热门短剧作者"御儿(古风)",出演过《纳兰千金》(播放量1亿+)、《璇玑传》(播放量6336万+)、《权宠刁妃》(播放量1.9亿+)等多部短剧,两年时间狂揽1600多万快手粉丝,收入可观;她还凭借自己在短剧上的知名度赋能直播带货,分享古风妆容和穿搭,带货美妆产品,2020年8月9日,其账号的直播观看总人次超365万,总成交额超127万元,成绩骄人。

蒙牛、快手短剧、开心麻花,联手打造全面的场景化营销。快手联合喜剧厂牌开心麻花共同打造短剧《今日菜单之真想在一起》,首次打包"品牌剧场"合作模式,为品牌量身定制专属剧情,2020年10月20日—11月24日第一集播放总量就达6288.8万;蒙牛臻享浓牛奶上市,快手短剧又从广度与深度上双向赋能新品营销。

与米读合作,积极布局"网文IP+短视频"的变现。米读为快手提供由平台原创热门小说IP改编而成的短剧内容,在快手小剧场抢先独播;快手为独播剧提供更多流量支持和宣发助力,共同打造精品IP短剧。2020年,双方已出品包括《闪婚萌妻》《河神的新娘》在内的22部精品短剧,全网粉丝量突破1000万,累计播放量超15亿。

短剧MCN与快手电商生态融合。头部MCN"古麦嘉禾"在快手打造

剧情号的内容工厂，推出"名侦探小宇""于千穗与顾城"两大IP矩阵，从精品内容出发，构建商业化价值体系，培养多类型达人，为多个品牌定制视频内容，助力电商品牌曝光。

（5）激励政策扶持创作

2020年12月，快手平台推出了激励机制"快手星芒计划"，承诺优质短剧作品可获得快手平台20%的补贴，其中若是有效播放量达标，单月最高可以额外获得20万元的现金奖励，以吸引大量的优质用户参与其中。快手在星芒计划中还展示了新一期的优质合作IP网文，吸引和鼓励创作者和传媒公司参与快手短剧的拍摄制作。

2021年10月，快手宣布"快手星芒计划"升级为"快手星芒短剧"，将通过内容题材、创作扶持、商业合作三大方向为短剧创作者和机构提供全方位的权益和助力。

2022年4月，快手推出了重点扶持剧情内容创作者的"扶翼计划"，以亿级资源加码支持，扶持激励创作者成长，提供好故事和好创意。

从"快手星芒计划"到"快手星芒短剧"再到"扶翼计划"，可见快手在人才招募上的力度进一步加大。

2. 抖音：红人凶猛，明星入局

在《2020抖音娱乐白皮书》中，抖音把微短剧称作"明天的剧集"，计划从中下游宣发合作向上游制作端靠拢，2021年正式进入精品微短剧赛道。

（1）明星出演

抖音主要以竖屏微短剧为主，站内有天然的红人社区生态，且MCN机构林立，使得其微短剧内容更注重流量，形成以端内MCN机构赋能流量为基础、以精品内容为载体的微短剧创作生态形式。截至2021年12月

31日，微短剧最热榜TOP10里，"情感"类型占据半壁江山，瞄准"小镇青年"群体的情感剧，依托红人账号，聚合流量。

2021年初，抖音和专业影视公司合作首部全明星恋爱爆笑跨屏微短剧《做梦吧！晶晶》，由金靖和二十位男明星搭档出演。

这部微短剧平均五分钟一集，瞄准年轻女性市场，在抖音首播。剧情并不复杂，故事的主人公是一个普通的大四女生晶晶（金靖饰），渴望恋爱，她在李佳琦直播间意外抽中一款恋爱盲盒产品，以拆盲盒并入睡做梦的方式，与不同类型的虚拟男友进行限定恋爱。剧情以喜剧的方式呈现，每集后半段反转强烈，笑点密集，如"大叔"男友（汪东城饰）的"反偶像剧套路"——穿全套红秋衣秋裤、戴假发掩饰秃顶；"锦鲤"男友（施柏宇饰）居然是乌鸦嘴；"吃货"男友（陈赫饰）出品的尽是黑暗料理……最终，晶晶打开最后一个盲盒，迎来了神秘且与众不同的"问号"男友（余景天饰）。

《做梦吧！晶晶》最大的亮点就在于"二十位男友轮番上线"的设定，力图满足荧幕前爱"做梦"的女性观众对"完美男友"的幻想；女主角晶晶相貌普通，人设平凡，让女性观众更有代入感；在剧情的展开上，却走搞笑路线，频频反转，观众捧腹的同时，也感悟到爱情的真谛——原来"爱你的人就在你身边"，也许不完美，可是最珍贵。

《做梦吧！晶晶》在话题和播放量上都表现出色：官方抖音播放量2.9亿，正片播放量达1.1亿，主话题#做梦吧晶晶#点击量高达7.2亿次。

（2）激励计划——"短剧新番计划"+"千万爆款俱乐部"+"剧有引力计划"

2021年4月，抖音发布"短剧新番计划"，扶持MCN和个人创作者的短剧创作，并与番茄小说等平台共同开发网文IP的短剧改编。

随后，抖音又推出"千万爆款俱乐部"计划，面向广大MCN和专业

影视制作公司，以"投产保底+300％收益现金分账+流量激励"的方式，吸引更多内容创作者加入抖音短剧的生产大军。

2022年6月，抖音继续推出"剧有引力计划"，是原来抖音"短剧新番计划""千万爆款俱乐部"的整合升级版，共分Dou+、分账、剧星三个赛道，投播的短剧可以任选其一参与。

抖音在微短剧上的投入卓有成效，截至2022年3月，抖音微短剧日均播放量较半年前环比增长了53％，这说明抖音微短剧的规模和数据都日益增长。另一方面，抖音在内容品类和质量上也有较强的竞争力，推出了《夜班日记》《柳夜熙·地支迷阵》《为什么还要过年啊》等亿级播放量的作品。尤其是《柳夜熙·地支迷阵》作为全网首部虚拟人微短剧，融合了天干地支、赛博朋克等元素，既有电影的质感，又不乏情感的韵味，一经推出便受到广泛关注，前六集播放量即破3.1亿。

总体而言，快手、抖音两大短视频平台创作主体多元，受众接受程度高，商业变现速度快，因此能够在短时间内攻城略地，是微短剧的天然舞台。

> **链接**：微短剧能够在两三年里迅速发展有一个不可忽视的原因，就是它有很强的商业变现潜力。比如，快手和抖音上微短剧的发展都体现了"微短剧→达人孵化→营销带货"的商业逻辑。还有快手和抖音之所以对微短剧进行激励措施，正是因为它能够攫取观众的注意力，为平台带来流量和赋能，而流量是商业变现的基础。但是，付费的逻辑又是另一种思路，要让观众心甘情愿为内容买单，微短剧需要有更具深度、更优质、更具性价比的内容。

二、长视频平台发布微短剧剧场规划

微短剧的爆火是由长视频、短视频共同推动的,但是,各自的微短剧路径存在一定差异。与短视频平台的短剧不同,长视频平台的短剧以横屏剧为主,剧情时长3分钟到十几分钟不等,多是影视制作公司负责制作,主要依靠内容付费变现。

1. 爱奇艺小逗剧场

在长视频平台里,爱奇艺是布局微短剧的先行者。2018年下半年,爱奇艺曾上线首档竖屏微短剧《生活对我下手了》,讲述了由辣目洋子饰演的主人公在不同场景扮演不同的家庭成员,遭遇到不同的匪夷所思的事件,并向用户分享一些有趣的故事和社会现象。该剧由48个故事构成,以"单元"形式呈现,一集就是一个单元,时长3~4分钟左右,每集都是一个截然不同的爆笑微短剧。这部剧集合了大量网红KOL和喜剧演员,如辣目洋子、刘背实、包贝尔、马丽等,而且剧中演员全部用真实姓名,让用户更有代入感,并用搞笑的表演方式演绎生活的酸甜百态,"槽点"不断,几乎做到了每5秒钟就会让人捧笑,给观众带来轻松幽默的体验。爱奇艺的这次试水无疑是成功的,《生活对我下手了》开播不久就登上了爱奇艺热播榜单前十,新浪微博相关话题阅读量甚至一度超过1.2亿次。

2022年春节期间,爱奇艺上线喜剧厂牌"小逗剧场"——类型化创作剧场,也是该平台一个类微短剧格式的横屏剧场。

"小逗剧场"以"给生活画个逗号"为主题,主打类型化喜剧,融入了江湖文化、东北侠气、职场生活等内容元素。

爱奇艺有关人士曾说:"喜剧市场很大,但能把喜剧拍好的团队并不

多,爱奇艺想把他们联合起来一起研发,延续迷雾剧场对极致的追求。"由此可见,"小逗剧场"目前的首要任务是吸收优秀内容生产团队。

《瓦舍江湖》是"小逗剧场"的首发作品,讲述的是不甘平庸的小皇帝(秦霄贤饰)隐瞒身份应聘瓦舍伙计,与瓦舍老板白小青(赵小棠饰)、"过气偶像"兰陵(孟鹤堂饰)等一群奇葩艺人为伍,开启了一段有笑、有乐、有意义的民间生活的故事,该剧爱奇艺内容热度峰值突破6845;#瓦舍江湖#同名话题引发148万讨论,阅读量达到3.7亿。

《医是医,二是二》是剧场的第二部作品,主打"江湖侠义+自带笑点"的东北元素,讲述了一个要面子、会忽悠的东北师父带着一群"藏龙卧虎"的徒弟,立志杀出一片天地,在阴差阳错中"武馆"变"医馆""大侠"变"大夫"的搞笑故事;自2022年3月18日首播上线,迅速拿下了平台飙升榜第二的位置。

《破事精英》是剧场第三部作品,为观众呈现了一幅笑梗频出、诙谐无厘头的打工人图鉴,有泪点,有笑点,打动人心,该剧于2022年7月4日在爱奇艺收官,位列第二,在播期间多次进入榜单前列。

同时,目前在小逗剧场上线的剧集,总体而言呈现出风格较为单一(多为喜剧作品),时长相对较长(单集在35分钟左右)的特点,这也和爱奇艺本身作为长视频平台的定位相关,即在布局微短剧赛道时,仍需要一段"试水期",才可与微短剧的特质完全契合。

2. 优酷小剧场

据有关数据统计,截至2022年6月,腾讯、芒果TV、优酷上线独播微短剧共171部。其中,腾讯34部,芒果TV26部,优酷111部,占比达65%。可以说,在数量上,优酷表现出了对于微短剧的热爱。

业内人士都知道,长视频平台的微短剧要出圈,更多还是依赖于平

台运营与宣传资源的助推，平台的力度很大程度上决定着微短剧的热度。

基于此，2011年，优酷先后发布了"扶摇计划"（联合各大文学动漫IP平台共同开发开放优酷IP版权库）和"好故事计划"（联合头部制作公司，鼓励原创剧本，打造系列化IP故事）两大内容招募活动，并对自家微短剧分账模式进行升级。并且，为了进一步扩大自身优势，优酷不再追求独播。

优酷剧集中心总经理谢颖曾说："优酷短剧的目标用户是24岁以下的年轻用户群体，他们喜欢短剧的密集笑点、快节奏、反转剧情、接地气的设计和大量的高能看点。"基于此，优酷确定了三条类型赛道：搞笑喜剧、奇幻脑洞和热点话题。

优酷的重点作品《心跳恋爱》《另一半的我和你》《公子何时休》等获得了业界和观众的一致好评。

《心跳恋爱》是奇幻爱情喜剧，讲述了漫画中的女主角白苏姬因意外来到现实世界，遇到了高冷学霸安宇风，与他展开了一段极富少女漫画色彩的恋爱故事。剧情节奏十分快，在每集9分钟的时长里，情节点十分密集，很受用户欢迎。刚开播一天，豆瓣就被五星好评刷屏了，入围微博电视剧大赏"年度短剧"。

《另一半的我和你》是科幻爱情喜剧，讲述了因地下实验室意外引发时空扭曲，"高富帅"机长高子芮从男性至上的M世界，意外进入了女性至上的W世界。在这里一切发生了反转，他只是一个饱受性别歧视的空乘男孩，原本迷恋自己的小秘书代晓却成了科技公司的霸道女总裁。为了回到M世界，高子芮不得不追求起了女霸总，由此展开了一段爆笑、浪漫的追爱之旅。剧情切中当下热议的两性话题，节奏紧凑，情节搞笑，豆瓣开分8.3分，打破了大众心中微短剧必然粗糙的刻板印象。

《公子何时休》是古装甜爱小短剧，主要讲述一女子玩VR游戏时意

外穿越进了古代世界中，遇到了表面温润如玉，实则腹黑果敢的美男才子公子羽，从而开始了一段先婚后爱的故事。据优酷官方数据显示，该剧曾在微短剧热播榜中实时排名第一，热度破8000，热搜指数205.5万，被网友戏称"下饭神剧"。

上述爆款微短剧都是从一个好IP开始的，这也是优酷开展"扶摇计划"和"好故事计划"的意义所在：二者相结合，为微短剧制作方解决了IP源问题，减少了试错成本，同时也通过引入优质IP、大量头部公司的方式提升了微短剧行业的"创作力"。

同时，优酷还对"扶摇计划"进行了升级，将与番茄、七猫、书旗等优质网文、漫画IP平台合作，致力于实现优酷与IP平台之间对优质内容的挖掘和把控，进而共同参与项目的投资和联合推广，给予项目全方位的支持。未来，扶摇计划将继续以"年轻化+差异化创新"为方向，以"男频+泛人群"为主打对象，以"主题季+剧场排播"的方式，形成优酷微短剧品牌，助力商业化变现。

3. 微视十分剧场

2020年12月23日，腾讯微视在"共创竖屏IP新时代 腾讯微视微剧发布会"上，宣布正式推出微剧，与阅文集团、腾讯动漫、腾讯游戏等进行IP合作；还正式推出主打制作精良的1～3分钟竖屏连续微剧的品牌"火星小剧"，以及针对精品微剧的扶持计划"火星计划"（投入"10亿元+100亿流量"扶持微剧）。

"火星小剧"的第一个产品是2020年初腾讯微视所推出的《通灵妃》系列，利用竖屏微短剧的形式来进行内容呈现是其最为显著的创新之处，将本应40分钟的时长浓缩在1分钟左右，在极为有限的篇幅之中，刻画了千云兮活泼开朗、不向命运妥协的女性形象，以及夜幽冥刚正不阿、

勇于守护家庭和天下的男性形象，成功实现了"二次元"到"三次元"的 IP 进阶。为满足观众沉浸式"玩"剧的需求，腾讯微视在《通灵妃》竖屏番第二季上线之前，在前期直播、调动用户参与互动、平台模板升级等环节开展了联动攻势，多点齐发，力求达到增加用户黏性，反哺剧集、平台的效果；该系列微剧全网播放量已突破 10 亿，总话题量达 20 亿。

《摩玉玄奇》是腾讯微视"火星小剧"出品的首部互动微短剧，利用腾讯微视互动视频能力，采用多结局的方式，让用户得以通过选择不同的剧情走向，为剧中人物决定不同的结局。腾讯微视还将开放私域流量，如为不同作品建立专门的粉丝群，从而让创作者能与观众直接交流，及时获得反馈，增强粉丝黏性，为探索微剧的衍生价值提供更多可能性。该剧 14 天播放量超 1 亿，微博话题阅读量 8 个亿，而且还一度登上 B 站电视剧榜 TOP1 的位置。

2021 年 12 月，腾讯在线视频发布了首个微短剧品牌"十分剧场"，定位为 10 分钟左右时长的精品化短剧集内容，将不同题材的微短剧产品进行季度规划，分为喜剧季、国风季、互动季、英雄季、悬疑季、科幻季、热血季等，以切合年轻人喜好的内容，传递轻松、愉悦的氛围和积极的价值观。"十分剧场"对应的"十分美学"，意味着腾讯视频对微短剧精品化的探索进入新阶段，微短剧迈入到内容矩阵化布局、营销分季化传播的新台阶。

"十分剧场"的爆款短剧《拜托了！别宠我》讲述了女主角颜误入自己创作的宫斗小说世界中，成为炮灰女配，必须在冷宫待满一百天才能重返现实，为逃避皇上的宠幸，颜使用下药、认罪、打妃子、砸花瓶等反套路求生操作，闹出不少啼笑皆非的后宫趣事。这种反套路"轻喜奇恋"短剧吸引了观众的眼球，不仅在开播日获得了当日的"抖音热榜"

第一名，并且在第二集的更新日获得了"抖音热榜"第二名；获抖音娱乐榜TOP1，在腾讯视频获得热搜榜TOP1、电视剧榜TOP1，在腾讯视频平台播放量已破3亿。

在微短剧的布局上，与其他平台不同的是，腾讯微视背靠腾讯集团的泛娱乐资源和渠道资源，在产品和生态上，有着自身独特的产业链建设优势。如IP改编能够发挥自己产品能力反哺原IP，制片和营销一体化，直接在剧本阶段就会预埋营销点，考虑梗的扩散和UGC的跟随，锁定几个核心节点策来划创意事件，利用手机QQ、浏览器、看点、腾讯视频等渠道和平台，对微短剧进行全方位营销，等等。

腾讯微视目前已经开放了两批"火星计划"，由腾讯微视开放IP，招募有能力的团队参与微剧的创作，以分账的形式和制作公司共担风险、共享收益。未来，腾讯微视会不断通过优质IP和开放平台，打造腾讯微视的微剧生态，力求产出更多符合用户需求的精品微剧。

4. 芒果TV下饭剧场

自2019年起，芒果TV正式入局短视频领域，面向Z世代（1995年至2009年出生的一代人）年轻群体的"大芒计划"应运而生：通过挖掘、孵化、培养与平台高度结合的专业内容制作人，扶持创作者持续产出独具"芒果"特色的优质内容。

经过三年多的不断精研与升级，由"芒果TV"打造的大芒短剧已成功上线《本宫今天不加班》《我的哈士奇男友》《恋爱指南我指北》《钦天异闻录》《进击的皇后》《轰炸天团》等热度与口碑双丰收的精品短剧。

比如，《进击的皇后》讲述了体育系怪力少女梁微微进入古装偶像剧中，成为一个皇后，被很多人妒忌，被多次暗杀。每一次死后，她又会重新穿越，再次经历被暗杀的生活。为了摆脱"设定"不再循环死去，

梁微微决定争夺皇上的宠爱、成为女主,和男主展开了一段奇幻甜虐的恋爱故事。该剧节奏快、脑洞大,充分契合年轻人需求,在芒果TV累计播放量已达2.2亿。

同时,芒果TV还曾分别在2021年底和2022年初,推出了涵盖百余部短剧的大芒app,将站内的"下饭剧场"升级为"短剧频道",努力实现从内容开发到终端观看的全链路布局。

对于微短剧的创作,通过一部部作品的试验,大芒短剧已形成了一套标准化的开发流程:大芒剧本评估→跨部门评估→综合上会提案→开发方案制定→确认→立项。这种模式可以最大限度地把控短剧品质。

2022年,大芒短剧正在力求突破类型和题材的限定,除了情感类的基本盘之外,未来大芒短剧还会着力开发各种系列化的创新项目,如女性悬疑、科幻概念、桌面互动、现实话题、创新职场、剧本杀改编等,目的是填补长视频难以开发的内容缺口,进一步打破短剧题材边界、定义横屏精品短剧、提升短剧的价值和影响力。

未来一年,大芒短剧计划加强品类在横纵向的开发,并且在战略层面坚持"垂类剧场+系列化+主题化"的打法。"垂类剧场"是指平台将继续通过打造沉浸观影场景,让用户在通勤、吃饭的碎片化时间里观看一部剧,强化场景与内容的深度链接,用内容整合的方式,进行品牌化运营与商业化尝试;"系列化",即通过IP的长线开发延长微短剧的寿命,实现内容形态的跃质提价,如《进击的皇后》第一部爆火出圈后,《进击的皇后2》同样取得了较好的市场反馈;"主题化",即开启"主题月"的新排播模式,如在保持甜宠剧不断更的前提下,每个月推出三到四部同类型题材的短剧,围绕同一个节点性的主题进行集中排播。

> **链接：** 目前微短剧领域以古装甜宠、都市情感、悬疑烧脑为主，原因就是这些题材符合微短剧"短平快"的节奏设定，具备单一事件、短时间展开、戏剧冲突强烈、反转精彩等元素，能够强烈冲击观众的情绪与神经，开发较为容易。而科幻、军事、政法、乡村等题材偏少，这既有题材本身敏感性较高的问题，又与短剧的局限有关，因为在极有限的时长内，微短剧往往无法展开宏大叙事，也比较难以承载严肃类题材。

三、B站等多方入局抢占微短剧赛道

微短剧发展的星火燎原之势使它成为视频平台的"必争之地"，除了短视频平台和长视频平台积极布局之外，其他平台，如B站、知乎、快点TV等也纷纷入局，抢占微短剧赛道。

1. B站轻剧场

在微短剧赛道里，B站下场很早，早在2017年就和兔狲文化传媒合作了微短剧《不思异》系列；2021年6月，B站以融资的方式获得了兔狲文化10%的股份，这被视为B站重战微短剧的起点。

两个月后，B站的微短剧剧场"轻剧场"开张营业。B站联合多家知名厂牌、头部UP主倾情加盟，打造主打单集3～10分钟的微短剧内容"轻剧场"。

B站的"轻剧场"厂牌一开始就显露出了差异化的特点。"轻剧场"第一季的代表作有《夜猫快递之黑日梦》《抓马侦探》。《夜猫快递之黑日梦》讲述了一个仅在夜间派送快递的神秘组织——夜猫快递，白天只是普通宠物咖啡馆，夜晚猫咪们则化身快递员，将一件件令人心想事成的神秘快递送至当事人身边的奇幻故事。这部剧以单元剧的形式呈现，每

集10分钟，每集一个故事，共有13个悬疑猎奇、脑洞大开、蕴含黑色幽默的故事，每一个故事都直击当下年轻人最真实的困境与欲望，被誉为最先锋、最富想象力的短剧，入围戛纳国际电视剧节短剧官方竞赛单元，成为中国首部入围该节展官方竞赛单元的作品。

《抓马侦探》讲述了两个名不见经传的私家侦探，用他们充满神经质的破案方式，破获了一个个奇特的案件，定位于沙雕探案剧情，却又在风格上加入了《无间道》《新警察故事》等大量电影梗，甚至出现了入站考试、邀请码等B站特色梗。开播仅一周，《抓马侦探》在B站播放量就已破700万，追剧人数超16万，近两千位用户打出9.4的高分，成为2021B站"轻剧场"微短剧播放冠军。

《片场日记》是B站"轻剧场"第二季的开门之作，《先生，我想算一卦》第二季紧跟其后上线热播。一年时间，B站"轻剧场"第二季呈现出的"独特性"更加明显了。

首先，"轻剧场"中的作品定位整体比较年轻化，内容几乎都与时下流行文化高度关联，重视观剧群体的参与感。如《片场日记》由王大头、赵铁柱、纸巾、陈胖胖、唐马儒、张全蛋等"暴走家族"演员全员参与，凭借超出预料的密集笑点、大胆的行业讽刺，获得很好的观众口碑，反馈几乎是全员好评，站内开分9.7分，最高达9.9分。

其次，B站创作者生态独特，目前"轻剧场"的全部作品均有UP主参与创作，这意味着"轻剧场"的内容本质上是UGC和PGC结合的模式，与B站UP主内容生态紧密关联。

最后，B站的社区互动生态也是观剧体验的一部分，B站的弹幕不仅是实时互动的工具，更可成为正片内容的解构及用户心照不宣的特色梗。可以说，是因为B站用户的内容偏好支撑了这样的内容导向，年轻群体喜欢什么，B站总是能率先洞察到。

2. 知乎、快点TV等平台的尝试

知乎在布局微短剧方面有着自身的优势：作为中国最大的问答式在线社区，积累了大量具备IP开发潜质的优质原生内容；已打通"知乎原生内容付费数字阅读产品→纸质书→影视剧"的内容IP路径；在微短剧开发方面，形成"筛选出站内优质内容→评估考察→文本二次改编创作→制作"的标准化流程；专门开辟影视区块"放映厅"，满足用户观影需求。

现阶段，在微短剧的布局上，知乎采取了"站内IP开发+自有平台播放+合作专业影视团队"的鲜明打法。

在微短剧的制作上，知乎对悬疑微短剧情有独钟。原因是知乎上的短篇故事以神话与惊悚最为精彩；悬疑剧可以拍得足够短，3分钟就足够了，而古装剧、都市剧以及神话剧，很难在十几集之内讲好一个故事，单集讲好一个故事更是难上加难；悬疑题材影视剧受众大，男女老少皆宜，知乎更容易实现"圈层"突围。

知乎参与制作出品的悬疑微短剧《嘘！看手机》一共12集，每集8分钟，主要以现代人所处的"屏幕时代"为背景，讲述了12个关于手机的故事：身陷丑闻的明星、灵感不足的网文作家、失忆的男人、以差评为武器的女孩、梦想走上大银幕的戏班子……每一次打开手机，都将是一段穿透屏幕、直面未知的旅程。本剧借助了知乎的视角，透过手机，直面屏幕背后的未知真相，为大家呈现一部脑洞大开的系列悬疑微短剧。

关于微短剧的前景，知乎看好微短剧内容品质和产业规模的双线增长。作为在线问答社区，知乎在短剧制作和宣发上有强大的内容和用户基础，不仅有源源不断的内容池，还能在社区讨论中得到宝贵的意见反

馈，形成内容生产与消费的良性循环。

快点TV自2018年就开始进军微短剧市场，2021年年底正式改名为快点watch，其定位为专业打造精品微短剧的平台，立足精品微短剧厂牌，现已开发上千部微短剧，类型多样，内容丰富。

一方面，快点watch兼顾真人微短剧和动漫微短剧，同时将大热动漫IP作品开发成真人与漫画两个系列。另一方面，在姐妹平台——快点阅读的帮助下，快点watch的微短剧生产又快又好。因为，快点阅读这个"世界上最大的剧本加工厂"就是快点watch用之不竭的剧本素材来源，而且也为它节省了大量前期制作成本。快点watch这种更依托小说文本而非微短剧个人制作者的微短剧发展模式，既保证了微短剧剧本先行的思考模式，还为微短剧的开发提供了别样的思路——未来微短剧的产业链化创作成为可能。

快点watch打造了许多精品自制剧，累计播放量上亿。如今平台内有各种类型的高质量微短剧，无论你喜欢什么类型，都可以找到对应的频道，可以根据微短剧的简介和别人的评价，寻找自己喜欢看的剧，也可以根据播放量的高低来筛选。而且，快点watch是唯一一家拥有横竖屏自由切换的微短剧平台，让用户在横屏和竖屏之间自由切换，把主动权交给了用户。

快点watch上的短剧，一集3~5分钟，轻松、高能，原因在于快点对IP有着精准的把控能力。比如，《我的异次元房客》是由快点watch出品的都市奇幻短剧，每集1分钟左右，讲述了在一家旅店可跨越次元的房间中发生的悬疑故事；校园轻喜微短剧《老板来碗超能力》讲述了神秘东方大地上有家"沙雕"面馆，可以凭借一张黑卡片获得任意一种超能力，学生黄灿用自由兑换了记忆搜寻能力，公司职员张琛用错失真爱兑换瞬

间移动,学生夏雪用自己的隐私兑换了媚惑之术……由此引发了一系列欢喜闹剧。很多用户因为追剧而对平台产生黏性,形成一个广泛认知,"看短剧,就上快点watch"。

> **链接:** 微短剧在内容制作上,呈现出"剧情紧凑、强设定、高反转、脑洞大"的特点,而且不会过分依赖演员的量级及大制作的硬件要求,成本较低,所以,更有利于年轻的优秀团队针对中小成本优质内容进行开发和孵化。目前,微短剧甜宠类型占比五成以上,女性剧优势明显,但随着行业的发展,不同类型的剧目将百花齐放。因为,微短剧的属性决定了它更容易形成剧场化的规模和形式,与长剧集容易"同质化"的状态形成鲜明对比。

四、免费网文平台米读的内容闭环

在微短剧市场,米读既是IP供应商,也是内容制作方。2020年2月,米读开始探索微短剧孵化IP模式。一年多来,米读已摸索出一套相对成熟的微短剧开发机制。

作为网文平台,米读自带的互联网产品属性,使它可以在用户分层、书籍标签、流量分发方面做到精细化。这一优势使得米读可以在微短剧热播期间,根据用户反馈实时调整运营重心,实现网文与微短剧的双向引流。据米读内容营销总监雷爱琳介绍,米读在作品更新过程中就开始跟踪每本书的运营数据表现,如留存率、首读率等,并基于此建立S/A/B评级,最终选择优质的内容进行微短剧开发。

米读深知由网文改编的微短剧成为爆款的逻辑:悲惨身世与多重神秘身份、强悍能力等形成极强的反差感,剧情不需要严丝密合的逻辑,有戏剧感,"爽"就行。作为网文赛道第一个试水"微短剧"的平台,米

读的改编步骤如下：

一是科学筛选IP。运营团队先根据网文整体的数据表现筛选出有潜力的书单，再由制作团队判断哪些适合改编。

二是微短剧团队要将原著做减法，在主线剧情上梳理微短剧的剧情大纲、把握故事节奏。同时，运营团队从数据出发，通过高停留率和点击率的剧情来判断改编节点。

三是进行类型化剧情账号的运作。米读在快手完成了8大剧集账号的搭建，在粉丝心里形成"米读改编剧"的认知，稳固粉丝。

这一模式具备快速产出的特质，从立项到落地只需4~6周，相比传统IP改编2~3年的长耗时以及押注演员的不确定性来说，风险更低，效率更高。截至2021年8月，米读开发的微短剧IP数量已达43部。

比如，《河神的新娘》由米读原创小说改编出品，讲述了一个不一样的神话故事。河神摇身变成霸总，迎娶了美娇娘，虽然中间经历男主渡天劫、女主被追杀坠河等波折，最终还是有情人终成眷属。每集平均时长不足一分半，复仇、重生、人设反差等戏码天然地吸引短视频用户的流量，在快手上的总播放量已经接近1.8亿，并获得2020金河豚"年度最佳短剧奖"。

《大叔乖乖宠我》也是由米读原创小说改编出品，这部都市甜宠题材小说在改编之前就拥有超高热度，连载时已拥有4亿阅读量和百万忠实粉丝。甜宠短剧里"小萌女"苏暖暖与霸道总裁厉衍琛的高糖互动让观众"上头"，两季微短剧连续上线后，IP热度再度升级，自2021年1月19日上线至其收官之时，第二季播放量已经突破1亿。

值得注意的是，一方面，网文改编成微短剧能够放大IP价值，激活中腰部作者的能量。网文平台上更多的是维持在温饱线上的中腰部作者，微短剧的风起，让中腰部IP可以快速产出成为微短剧，出圈的微短剧可

以提升IP在全网的传播效果和知名度,甚至可能将视频平台用户导流至原著,增加原著的关注度,快速提升原著IP的影响力,从而激励作者继续创作。另一方面,短剧用户的反馈也可以帮助作者调整原著,丰富原著的人设和情节。

比如,《秦爷的小哑巴》在被改编成微短剧之前,在站内排名并不高。微短剧破圈后的第二天,这本原本不起眼的小说新增阅读人数涨幅515.3%,作品日收入涨幅194.4%。

据雷爱琳介绍,米读接下来会在微短剧的变现模式上进行更多尝试,除了目前的付费点播模式(2020年11月,米读在快手上首播的原创微短剧《冒牌娇妻》启动了付费点映服务,24小时付费人次过万)之外,也将试水直播带货、品牌植入、冠名资源包等其他路径。并且,米读微短剧的快手账号在更新剧集的同时,账号主体也可以KOL(Key Opinion Leader,关键意见领袖)化,增强社交属性,与粉丝进行互动,甚至可以承担直播带货等任务,如米读在抖音账号"少夫人宁萌萌"上邀请百万粉丝博主兼《闪婚萌妻》主演的抖音账号"wuli叶梓晗"进行联合直播,短短一个小时交易近千单,商业价值不容小觑。

未来,米读将会加大对原创内容的投入,更关注IP价值,聚焦IP孵化本身,在IP孵化上尝试泡面番、互动剧等多种形式,为平台的长期、可持续发展提供更丰厚的保障。

综上,全平台的进击使当前微短剧的数量呈爆发式增长,微短剧行业正迎来春天。但随之而来的问题就是,面对微短剧这块大蛋糕,入局者都想分一块,而是否能分得到,取决于观众的认可度,得观众者得天下。

链接：米读IP微短剧可以持续输出，其原创内容端的建设功不可没。一方面，米读与阅文在内容方面达成战略合作，阅文数万本经典小说，如《斗罗大陆》《琅琊榜》《完美世界》等上线米读，作为内容储备；另一方面，继2020年扶持原创作者的"平民英雄"计划后，米读再次推出爆款书籍打造计划，每月筛选出两本有潜力的优秀书籍，对其进行千万级流量扶持。此外，米读还推出"天马行空征文比赛"等运营活动，通过保底分成、流量推荐、现金激励等方式，征集脑洞大开的原创作品，丰富米读平台原创作品题材。

长、短视频平台的微短剧内容生产：
原创、改编各有侧重

　　网络微短剧作为视频界的新兴品类，兼具短视频与网剧的双重特征，凭借时长短、剧情节奏快、结构独立等特质在一定程度上满足了用户的视听消费需求，迅速获得平台方和内容方的青睐。相继入局微短剧赛道的短视频平台和长视频平台，主要从贴合用户喜好、平台调性的角度，以及迅速跟进微短剧赛道的目标进行内容生产，形成了差异化发展策略，共同推动微短剧的整体发展。

行至2022年，微短剧仍然是影视行业内炙手可热的"人气选手"。微短剧之所以如此备受关注，是因为它相较于普通的短视频生产，需要编剧、摄像、后期等的参与，专业度较高，内容质量和创意均有所保证；它既能满足短视频平台对"剧"的需求，又能满足长视频平台对"短"的需求。因此，长、短视频平台都加大了扶持力度，以期从中获取更大利益。在前文，我们已经详细讲述了长、短视频平台对微短剧的扶持激励措施，这里不再重述。

微短剧作为一种新兴的视频内容品类，在内容生产上没有可借鉴的发展之路，需要"摸着石头过河"，在实践中摸索出一条新路径。一方面，我们需要立足于网络微短剧的内容层面，按照剧本的创作方式进行内容生产；另一方面，也需要结合长、短视频平台生态与生产逻辑的需求来进行内容生产。

微短剧的剧本创作方式主要有三种：原创、定制和改编。

第一种，原创，即制作方独立完成的创作，从选题、人设，到情节、对话，均由创作者原创而成。

比如，深圳天眼影视有限公司出品的《不过是分手》是该公司的第一部原创IP。这是一部聚焦都市青年人群爱情烦恼与甜蜜茫然的系列微短剧。编剧叶小白在和网友互动时介绍，这个故事的剧情大多是和导演一块聊出来的，由于双方的侧重点不同（导演喜欢虐心，编剧倾向于圆满），就产生了这样一个分手和挽回的故事。在2018年5月上线后，豆瓣开分达到8.3分，全网累计播放量破亿，获得观众的一致好评和认可。

原创微短剧的特点是创作自由度大，紧跟当下话题、潮流，但创作难度较大。一般都是成片制作完成后再售卖给平台，失败的风险也比较大。

第二种，定制，即为平台或广告商定制剧本。

比如，腾讯出品的《口袋恋人》《抱歉了，同事》《小哥哥有妖气》、爱奇艺出品的《生活对我下手了》均属于平台定制的剧本。

为广告商定制剧本就是以广告剧的形式达到品牌营销的目的。因为"只有那些具有能够更好地强化消费者自我概念的品牌人格的品牌，才能更好地激发消费者的消费欲望，提升消费者的品牌满意度，甚至提升品牌忠诚度。"淘宝的内容营销平台"淘宝二楼"推出的系列微短剧"夜剧场"就是对上述理论的实践。"夜剧场"主打的《夜操场》系列微短剧，通过军营硬汉题材塑造"中国质造"的品牌形象，以达到品牌营销的效果。

《夜操场》里推荐的商品都是从"中国质造"平台上精选出来的，创作者抓住每个商品的特质，用比喻的方式去讲述。如在第一集《逆转钢盔》里传达的核心概念是："一口聪明的锅和一个聪明的士兵是一样的，都是需要通过考验的，这就是故事与商品最大的关联。"

从这个例子可以看出，定制剧本的创作自由度小于原创剧本，因为它必须满足平台方的调性或广告商的需求。虽然如此，它与纯广告片还是有区别的，即微短剧中的品牌营销更隐晦，是通过讲故事的方式让品牌理念深入人心，对剧本的创意要求更高。

第三种，改编，即在原有作品的基础上，通过改变作品的表现形式或用途，创作出新的作品。一般是通过保留原来的网文小说或漫画IP的主要故事情节，删除其余支线等，将原作品改编成适合以微短剧形式呈现的内容。

近年来，就涌现出一些由IP改编的微短剧。如改编自同名小说的《这个男主有点冷》，改编自米读原创小说的《秦爷的小哑巴》，由小说《心跳恋爱社》改编而成的《心跳恋爱》等，都是比较成功的案例。

目前，短视频平台的微短剧由IP改编而来的数量比较大，长视频平

台有做内容的优势,更倾向于做出更多原创微短剧精品。这两种不同的微短剧创作方式,是由长、短视频平台各自不同的内容生态与平台发展逻辑等决定的。

短视频平台的本质是做"流量生意",在微短剧生产上注重打造流量爆款,帮助微短剧出圈,通过采买网文IP改编等方式制作微短剧,既能从根本上避免内容的版权问题,还能丰富平台视频垂类内容,并通过分账、广告等变现形式激发用户生产内容的动力、拓展平台盈利渠道。

长视频平台的本质是做"内容生意",如爱奇艺、腾讯等,布局网络微短剧是其不断延展平台内容生态、争取存量用户的着力点之一。鉴于短视频内容形式已经深刻影响了用户的视听消费习惯,长视频平台将网络微短剧作为其视频内容品类的扩充,用长剧的思维来制作精品微短剧,以优质内容抢占用户碎片化时间,既能够留住用户,也能在一定程度上应对短视频平台的冲击。

接下来,我们将对短视频平台的微短剧IP改编和长视频平台孵化"旧中带新"的微短剧,进行详细阐述。

第一节 短视频平台的微短剧IP改编: 打造流量爆款,帮助出圈

如今,短视频平台上由网文IP改编的微短剧作品越来越多了。这一现象引人注意的同时,不禁引发人们的好奇心:微短剧为何如此热衷网文IP?网文IP自身又具有怎样的特质?微短剧改编的优势何在?这些都是本节要探究的问题。下面就让我们先从微短剧改编的源头——网文IP谈起。

IP，Intellectual Property 的缩写，中文含义是"知识产权"。在影视行业，IP 泛指有大量粉丝基础的网络文学、原创文学或者游戏的版权。在网络微短剧的创作中，将 IP（包括原创网络小说、游戏、漫画等）进行改编是一种较为普遍的方式。①

《2019 中国网络文学发展报告》显示，到 2019 年底，网络文学作品累计规模达到 2590 万部，可细分为 200 多个题材类型，为网络微短剧提供了丰富的题材类型选择，为网络微短剧产业的持续发展提供了动力。②

据艺恩视频智库基于腾讯、爱奇艺、优酷、芒果四大长视频平台，以及微视、快手、抖音、火锅视频等短视频平台的不完全统计（统计时间为 2018.01.01—2021.6.30）显示，2019—2021 年微短剧内容开发中由 IP 改编的作品占比逐渐走高：2019 年小说改编占比 20％，2020 年小说改编占比 56％，2021 年小说改编占比 88％。由此可见，网络文学已经成为影视剧创作的重要 IP 源头。

一些小说改编的微短剧作品也不负众望，为平台带来了高收视，如：《权宠刁妃》改编自米读平台的同名言情网络小说，上线快手小剧场的首季播放量便突破 4 亿；书旗首部改编短剧《今夜星辰似你》，上线 36 小时，登顶优酷短剧热度榜，并进入优酷 V 榜电视剧榜第八名，与长剧入选同一榜单等；根据 17K 小说网连载小说《霸婿崛起》改编的微短剧，2020 年 11 月 7 日上线快手小剧场，当日 24 小时播放量达 200 万。

一、网文 IP 与微短剧相遇即"爆"

与长视频平台相比，网络微短剧在头部优质 IP 的竞争方面处于弱势地位，但是大量的中小 IP 可以为其所用，可供选择的余地也很广阔。另

① 吴昊. IP 电视剧创作热潮的冷思考[J]. 青年记者，2016（18）：29-30.
② 程俊欣. 网络微短剧的内容创新策略研究[D]. 河南工业大学，2021.

外,网络微短剧还可以尝试做大IP的衍生剧,即拍摄头部IP中的支线人物故事,既可以充分挖掘IP的市场,也可以形成联动,提前试水IP改编影视剧,分析其可行性和适配度,为后续改编电视剧、电影等提供一定的数据支撑,降低改编风险。

目前,众多网文小说公司和视频平台都看重网络微短剧将网文小说影像化的潜力。如腾讯微视联合阅文集团、腾讯动漫发布"火星计划",主打由IP改编的竖屏连续微剧,首批就开放了20部IP;优酷联合阿里影业、书旗小说、快看漫画等,共同发布"阿拉丁"内容计划,将IP资源开放给制作公司;快手也与米读小说、中文在线达成深度合作;等等。[①]

网络IP改编成影视剧具有先天的优势,主要体现在以下几个方面。

一是网络文学是剧本的素材库,题材广泛。比如,玄幻、武侠、穿越、军事、谋略、官场、后宫、纯爱等(有些是以前的影视剧不曾涉及的领域),可供编剧做不同的选择。从IP价值来看,晋江文学是纯"女频"文学网站,重文笔和脑洞的"晋江风"是资本眼中的宠儿,早期的《步步惊心》和"顾漫三部曲"等作品和近年的《冰糖炖雪梨》《蜜汁炖鱿鱼》《镇魂》《陈情令》以及《山河令》等作品的接连爆火,都为资本和观众带来极大的惊喜。作为一个以男频亮眼的平台,"起点风"多以指代在小说设定上偏向男频,内容上多以升级打怪为主线,是最早兴起于"起点"网站的一种网文类型,因其内容风格鲜明,逐渐被称为"爽文",成为网络小说的一种固定类型;而"无线风"则指代没有具体内容主线、比起行文逻辑更追求氛围感和情绪表达的一种网文类型,因其"脱线"的风格也被读者们称为"小白文"。从某种程度上讲,互联网中的大多数网文是这种类型的,"无线风"往往是迎合热门题材,反复制造千篇一律的廉价"爽点",从而在碎片化阅读环境中不断刺激读者的神经,制造短

[①] 程俊欣.网络微短剧的内容创新策略研究[D].河南工业大学,2021.

暂又相似的娱乐快感。比如，女频中司空见惯的"霸道总裁爱上我"和"金手指宅斗"①，男频中让人欲罢不能的"无脑金手指升级流"都可以算作"无线风"的典型代表。

二是热门小说的IP粉奠定了影视改编剧的受众基础。这些大规模"原著IP粉"的关注使影视改编剧在拍摄或开播前就具有超高话题度，如《盗墓笔记》的百度贴吧拥有389万粉丝，1亿多发帖量，贴吧的粉丝效应不断催热这个IP，使得《盗墓笔记》在爱奇艺视频上线首日点击过亿、总点击量接近30亿人次，成为全民惊叹的"现象级IP"。②这正说明，有了庞大粉丝的拥趸，制片方用最小的宣传投资就能得到最大的宣传力度，"原著IP粉"成为网络文学影视改编剧拥有可观的观众数量和高收视率的保障。

三是网文重"梗"与"爽"，"快节奏"与"高爽点"的创作思路、"小成本"与"大批量"的生产模式，都与微短剧不谋而合。比如，"霸道总裁爱上我""冷少追爱小娇妻""丑妃逆袭悲惨人生""世子夫妇高能复仇"等网文情节的常见套路，与前文提到的快手短剧热门情节的"六大定律"——"古风故事，从穿越开始""校园故事，从转校开始""总裁很忙""柴米油盐，家长里短""三年逆袭、五年翻身""月黑风高，好戏开场"如出一辙，这就是网络文学改编微短剧的内容优势。

四是IP商业化造成影视改编剧"低成本、高利润"。一方面，一些原著的作者为扩大知名度，不管自己的作品被改编成什么样就将小说IP转卖，开价往往不会太高；另一方面，一个精彩的网络小说IP背后，可以

① "金手指"来源于网络游戏，原意指可以修改游戏正常设定的各种手段，移植到网络文艺作品中，意指主人公拥有一些超乎寻常的能力和装备，如具有聪明绝顶的头脑、高强的武功或者绝色美貌，即使会遇到诸多的外力阻碍，主人公都能一路升级打怪，最终实现大快人心的"反杀"局面，并获得美满的结局。

② 《魔兽》14亿票房背后，百度贴吧营造了怎样的粉丝情怀？央广网，2016-06-29.

衍生出游戏、动漫、影视、周边等多个行业，都具有超高的商业潜力。

此外，微短剧改编的优势也很明显，主要体现在以下几点。

第一，制作成本低。前文提到过，微短剧单集的制作成本是5000元，一两万就属于大制作，相较于动辄百万、千万，甚至上亿的影视制作成本，成本低是一个十分有利的竞争点。

第二，开发周期短。有的影视长剧买了网文作者的IP后，迟迟不行动，IP作者望穿秋水也不见自己的作品改编成影视剧播出。相较之下，微短剧以月为单位的开发周期，以及较低的上线门槛具有非常明显的优势。

第三，试错成本低。微短剧的制作成本低，开发周期短，可以同一时间并线开发多部作品，同时上线曝光；而且在大流量曝光下（第48次《中国互联网络发展状况统计报告》显示，截至2021年6月，有8.88亿人看短视频，依托于短视频平台的短剧流量不愁），上线的微短剧行不行，一两周就可见分晓，制作团队可以据此做调整，数据好的赶紧安排上后续的商务衍生开发，数据不好的完播之后复盘总结，为下一次微短剧的开发提供经验，大大减少了试错成本。

第四，回报率高。微短剧有着较快的变现能力，除了平台分账以外，还有微短剧本身的商务植入、品牌商单、账号增粉后的直播电商收益以及粉丝收益，如根据抖音的分账规则，单部微短剧最高可获得制作成本300％的分账收益。

另外，微短剧的改编对原著的引流效果一流。微短剧《恋爱之前爱上你》的收官数据显示，热播期间该剧的原著小说读者数量增长超3000％。而且，微短剧的开发也带动了其他版权的销售，如游戏、动漫IP也将成为微短剧的合作对象，等等。

> **链接**：短视频平台与网文平台一拍即合，也是出于共赢的考虑。一方面，从网文的角度看，免费阅读的发展出现了瓶颈，平台为了留住用户和创作者，就要证明内容的价值，改编是证明的方式之一；另一方面，以"爽文"为主的免费网文改编成微短剧的难度小，因为网络文学靠连载吸引读者，必须不断推出"爽点"，已经形成了多种经典套路。而且，微短剧变现快，能够较快实现商业回报。

二、微短剧的IP改编热门题材亟待深入开发题材

目前，积极投身微短剧的IP方，主要以网文和漫画平台为主。如米读、掌阅、阅文、书旗、快看等，这意味着微短剧市场上由这两类IP改编的作品占比也相对更高。

我们来看一组艺恩报告数据：2019—2021年间，IP来源于小说的IP微短剧达到88%，每年都处于高速增长态势，目前已成为绝对主流；其次是漫画、游戏、韩剧、网剧、动画等类型IP的占比紧随其后，其中，IP微短剧中源自小说IP的占比70%，漫画IP占比25%。

微短剧注重以故事情节吸引人的注意力，小说和漫画有现成的文字剧本，其改编空间更大。同时，相比于游戏、动画等类型IP的完整视觉呈现，以小说和漫画IP进行改编，能避免丧失新鲜感、神秘感。

由于篇幅所限，本章节只对微短剧的小说IP改编进行详细叙述，漫画IP的改编不做展开。

1. 微短剧的IP改编热门题材

关于IP题材，首先，据不完全统计，掌阅、书旗、米读、番茄等网文、漫画平台上相应微短剧产出的IP，在大方向上，"恋爱"题材始终是微短剧永恒的"主命题"。

这些甜宠微短剧从《攻略吧哥哥》"'兄妹'相爱+家族血仇"的剧情设计，到《穿书女配爆红了》里女主和霸总男主之间暧昧又微妙的高甜，再到《重生小甜妻》中男女主的撒糖无上限……将想象中最美好的场景和画面，统统演给你看，糖量密集，甜翻无数剧迷。

其次，细分之下可知，现代都市类的微短剧往往比古装类的更多。2022年3月，在国家新闻出版广电总局"重点网络影视剧信息备案系统"中通过登记并取得规划备案号的网络微短剧片目共266部6224集。其中，都市题材133部，占比50%；其他题材70部，占比26.3%。

现代都市类的微短剧，往往与言情交织在一起。如《诙谐的上半场》，从四个刚刚步入大学校园的女生的视角出发，讲述了她们在大学四年的成长故事；《救了你一万次》讲述了白珍这个自恋的毒舌老板与"职场小透明"李鲁多的爱情故事；《在灯光下接我们》讲述了在事业上小有成就的陆佳，辞去北京的工作，回老家东洲发展，与她暗恋的高中同学徐佳秀不期而遇后产生爱情的故事，以情动人，引发观众的情感共鸣。

而古装题材更是继承了古早（十几年前的一批小说的行文风格）网文风，如《御赐小狂妃》《惹不起的娘子大人》《吃瓜群众叶皇后》等，这类古装题材的微短剧继承了古代设定网络小说的一些特点，如内容"狗血"、虐身虐心等，容易导致观众审美疲劳。

最后，氛围轻松的喜剧或反转颇多的剧情类作品也受到青睐。屡见不鲜的情节元素有失忆、穿越、复仇、重生等，"霸道总裁""豪门千金、阔少"等也是频频出现的人物设定。比如，成长解压音乐轻喜剧《师兄请按剧本来》讲述了吃瓜少女王小羽带着遥控器意外进入电视剧，反转套路掌控剧情，与天道宗院五师兄萧天瑜产生浪漫情缘，开启欢乐、奇幻的旅程的故事。从本质上说，这是把男频的金手指和女频的爱情结合到了一起，也算是"旧瓶装新酒"了。

该剧脑洞大开的剧情、年轻化的语言风格、多元化的形式表达，直戳年轻人的追剧"爽点"。比如，被带回天道宗院的王小羽，清醒后不慌不忙先来段RAP；高冷的五师兄扎着双马尾、戴着蝴蝶结，扭着腰肢走在宗院之中；"一起去爬山""您看我还有机会吗"的悬疑梗，撞上雪姨的"开门呀"、书桓的"你冷酷、你无情、你无理取闹"等经典琼瑶梗，笑点密集，剧情高潮迭起，直击观众内心，让追剧弹幕上充斥着各种"笑不活了"的声音。

爱情、古装、喜剧之所以成为微短剧的IP改编热门题材，据艺恩报告显示，年轻女性是微短剧消费的主力军，微短剧开发题材的考量因素有三点：一是为了满足用户打发时间、放松心情的心理诉求；二是适应用户在等车等碎片化时间里的观看场景；三是爱情、古装、喜剧为微短剧赛道的三大热门题材，因此就形成轻松的爱情、古装、喜剧类微短剧处于明显优势的局面，同时，也间接决定了这类小说或漫画能够更频繁地与微短剧进行结合。

但是，需要注意的是，应针对小说、漫画不同表现形式的特性来进行恰当的改编和必要的转换，使原IP在不同表现形式之下绽放特有的光芒，如将漫画或小说改编成微短剧，就必须思索如何将图片语言、文字语言转化为影视语言。

另外，从IP角度来看，除了网文、漫画、游戏等，KOL也在成长为微短剧行业中的"IP"，对于手握众多小说、漫画，以及KOL资源的视频平台来说，其在后期或许也会慢慢释放出更大的优势。

2. 有待深入开发的微短剧题材

克劳锐发布的《2022短剧内容生态发展研究》认为，短剧现如今已进入高速发展阶段，热剧不断刷屏，但作品破圈较难，且优质内容产出

伴随较高的投入成本，机构达人更加关注长期生存发展的问题；基于商业价值考虑，悬疑魔幻、社会故事、乡村生活、家庭生活等题材仍是短剧的价值洼地，有望成为接下来的开发热点。

（1）悬疑魔幻题材

悬疑魔幻题材是各平台内容数量少，用户点赞量、播放量较高的微短剧题材，多以猎奇的故事激发用户好奇心，通过特效制作与精致的画面吸引用户眼球，映射社会现象，引发共鸣。然而，悬疑微短剧也因为其题材小众化，具有天然的局限性，相较于受众更多的喜剧、甜宠剧而言，其传播范围较小，更多是在悬疑受众的"小圈子"内流行。

悬疑类微短剧创作：一方面要满足"故事大于氛围，逻辑胜过噱头"的硬指标；另一方面也要探索元素融合的"出圈"方向。如今，元宇宙等技术元素的叠加，进一步拓展了创作空间。

悬疑魔幻题材具有的热剧特质，主要体现在以下几点。

第一，故事猎奇，激发用户好奇心。

比如，优酷独播的都市奇幻悬疑题材微短剧《咸鱼先生，Rose小姐之彗星来了》（以下简称《彗星来了》），是以男主角咸鱼和女主角Rose为双主角展开的故事，一共有十六个故事，采取单元剧的模式，每两集讲述一个故事，每集的时长都在10分钟以内；《爱的二进制》里，痴情前任借助科技手段把已死女友的意识上传至云端，虚构出无限循环的浪漫的一天；《美丽桃花颜》里人见人嫌的胖女孩试用了一款名为美丽桃花颜的新产品，变身为靓丽的女神去谈一场恋爱，然而幻影转瞬即破，试用到期前，她必须在美丽与自我之间做出抉择……脑洞大开的剧情一下子就抓住了观众的眼球。

第二，强大的特效，画面精美吸睛。

《彗星来了》只特效一项就磨合了7个月，制作团队大量阅片、逐帧

分析，参照其他科幻电影的视效，希望能在资金允许的条件下，呈现更好的效果，如改进"划屏"方式、透视一定要到位等；影像和美术风格充满科幻、实验气质，夜色中的霓虹灯光、闹市街景与电子音乐交相辉映，让观众仿佛置身于赛博朋克未来都市。

第三，映射社会现象，引发共情。

《彗星来了》讲述的十六个故事都是编剧团队原创的，个个都是话题突出、反映当下社会现象、有情感共鸣的故事。比如，《降维爱情》中男孩利用大数据搭讪神器与美女制造浪漫，没想到美女竟然是大数据时代下的机器人，这让我们看到，虽然大数据已经成为生活的一部分，但生活没有捷径，真诚、认真、努力的人才能拥有幸福的现实；《暖暖说爱你》主打亲情，借助"时光监狱"回到过去、和亡父重温亲子时光的剧情，告诫年轻人要懂得珍惜和理解家人……剧情内容精确、直接，无须花费观众太多脑力。

另外，这部剧虽然属于悬疑软科幻，但制作人有意识地弱化了悬疑情节，通过包裹在猎奇情境下的未来时代中都市男女的另类爱情，以及现实人生中错位的亲情、友情，阐述了人生哲理，引起共鸣和反思。同时，用奇幻、悬疑甚至带一点点恐怖的手法，激发人内心的猎奇心理，这就是这部剧最具杀伤力的内容"武器"。

该剧自播出后便登至优酷站内微短剧热度榜TOP3、实时最高热度5693，让业内外看到了悬疑类微短剧的潜力。目前，参与悬疑微短剧制作的公司，除五元文化外，大多是需要平台扶持的小公司。对于擅长讲故事的新团队而言，这个题材领域倒不失为一个入局的好切口。

（2）社会故事题材

社会故事题材微短剧以"正能量+反转剧情"的内容形式，引发用户共鸣；内容多以改编社会新闻为主，内容创新难，爆款内容较少。

比如,《先生,我想算一卦》用算命的视角透视人生,第一季完全是UP主独自创作并积累了一定的粉丝基础,而第二季被引入"轻剧场"的概念,创作内容实现升级,同时延续"用创作让人们近善近美"的主题,系列故事都试图传达出一些善意以及光明;一、二季故事都聚焦在世道人心,致敬牺牲后捐献眼角膜的警察,体现了奋不顾身的英雄大爱;还通过悔过想回到过去陪父亲的浪子、化蝶的金陵十三钗等,体现了平凡人间的人情冷暖。

自2022年6月15日在B站独家上线以来,《先生,我想算一卦》第二季的站内播放量已经超过1185万,不仅频上B站全站热门,站外关注度也比较可观,最好成绩是登上抖音热点总榜TOP6,在虎扑、豆瓣等站外平台上同样有热烈的讨论。

该剧反响好的原因,除了每集3分钟的剧情容易理解外,也与观众更容易接受作品想要传达的情感和价值观表达有关。另外,该剧还十分重视留白和观众的解读互动:在作品的弹幕、评论区里,观众们乐于解读剧情,写长篇评论;还推出了"解签特刊,拍你想看"活动,将观众留言分享的好故事拍摄成视频,把观众的理解也变成作品构成的一部分。

《先生,我想算一卦》的成功,说明了社会故事题材的微短剧也有自己的用户和市场,只要手法得当,会讲故事,能够引发观众共鸣,就能找到自己的一片天地。

(3)乡村生活题材

乡村生活类微短剧内容多为演绎乡村生活中的邻里故事、家庭矛盾、创业故事等。这类微短剧数量较少,但不乏热门剧集,同时在乡村生活场景下进行产品植入,更适合面向下沉市场。

比如,2022年2月17日起,在腾讯视频"十分剧场"喜剧季上线的一部微短剧——《乡村爱情之象牙山行善记》,一共40集,每集只有5分

钟左右，是乡村爱情IP的首部微短剧，自上映当日至收官期间内，在腾讯视频喜剧电视剧排行榜长期位于TOP3。

这部剧在保留原有人设和故事线积累的情况下，对人物和故事进行创新，在不破坏观众心中原有IP形象的同时，进入新的剧情。

《乡村爱情之象牙山行善记》是以精制化思路制作的微短剧，主要体现在以下几点。

第一，给用户提供情绪价值，全剧以谢广坤"行善"为核心主线，以"广结善缘、扭转乾坤"为口号，在帮助赵四重拾笑容、为王云缓解家庭矛盾、误打误撞解救杨光跳楼危机等事件中巧妙地引入了"三胎"、丧偶式婚姻等极具讨论价值的社会议题，进而在更广泛的用户群体中引起共鸣，自发地展开话题讨论。

第二，正能量的传达是该剧最大的特色，通过核心人物谢广坤人设翻新构建新的《乡村爱情》的场景和故事背景。谢广坤之前在长剧集中给观众留下的一直是自私利己的形象，而在新的短剧场景中，他的人设变成"象牙山大善人"，他帮助"异地婚"的王云与刘大脑袋重归于好、安抚独居老人杨光爸等行善事迹的落脚点，均在于用情感达成人际的和解，在给用户带来欢乐的同时，传达更多的正能量。

第三，该剧的整体画面风格以及环境呈现更加"城市化"，如在人物造型方面，让赵四穿起了卫衣和格子裤，有意颠覆了观众既有印象中的农村元素，符合剧中人物从农村搬到城市生活的故事设定。

第四，每一集几分钟的时间里，都设置了多个反转，每集结尾也添加了引人追剧的"小悬念"，强化剧集互动感，为短剧增添喜剧效果。

第五，该剧的出品和承制公司均曾制作多部长剧集，在具体操作中，也集结业内长期合作的编剧、导演等主创伙伴，能保证制作水准与高效运转。

《乡村爱情之象牙山行善记》对整个微短剧市场来说，是一个值得研究的典型案例，其精品化、串联IP，在保证喜剧简单快乐的同时传递正能量，既代表微短剧行业的整体趋势，也有助于拓宽微短剧的用户人群。

（4）家庭生活题材

家庭生活题材微短剧的内容多演绎婆媳关系、夫妻感情、育儿生活，主要围绕30+成熟女性群体。

家庭是社会的一个细胞，是人们生活的港湾，家庭生活是大多数人每天都要面对的，所以，这类题材的微短剧本身就贴近观众生活，能让观众感同身受，引发共鸣。

比如，快手星芒短剧推出家庭情感剧《再婚》，从女主林依的视角出发，塑造了一位坚强、善良、聪慧的女性形象，受到大量观众喜爱，成为快手家庭共情赛道爆款的标杆微短剧。冬漫社创作《再婚》，最初灵感来自抖音上的一个韩剧CUT（一个连续无间断的画面称之为一个CUT），讲述了一个关于再婚的故事，其播放量数据十分亮眼，由此发现用户对再婚题材很感兴趣。

《再婚》在快手平台播放量超8亿，并获得了快手5月"当月满额短剧"荣誉。它的核心优势体现在：

首先，以鲜活立体的人物来加深观众的记忆点。如《再婚》第5集，林依的女儿妙妙给妈妈戴上生日蛋糕帽，说"我的妈妈不是保姆，我的妈妈是公主"，生动地塑造了为家庭全身心付出的再婚妈妈形象。

其次，节奏快，保证故事线里冲突的密集性，一环扣一环。因为不同于头婚大多出于爱情，二婚可能更多像相亲，考虑到双方条件合适，新的关系里也必然面对与前任的对比，所以再婚的各方都要一起面对挑战，冲突性、故事性很充足。比如，林依再婚嫁给王辉，作为全职妈妈悉心照顾着一家人的生活起居，对王辉的女儿欣欣视如己出，但仍被老

公、继女、婆婆各种挑刺。

再次,强调了每个角色的成长性,包括男女主、婆婆、妈妈,还有这个让观众爱恨交织的10岁女孩欣欣,都有成长线。比如,丈夫从经常指责林依到真正认识到"你是我妻子,我们是一家人",继女欣欣从讨厌、排斥林依到接纳她,婆婆从对林依冷言恶语到开始理解儿媳妇,既让人共情,又让人倍感欣慰。

最后,专业的制作团队,如导演、摄影、灯光都很专业,编剧、后期是公司员工,演员的表演基本功和背词能力都比较好。

《再婚》的成功体现了冬漫社编剧对故事的塑造能力,深刻洞察到用户真正想看什么;再加上这些编剧本身就是目标用户群,都是结婚有娃的30+成熟女性,所以特别能体会已婚女性在职场、在家庭中所经历的酸甜苦辣,写出来的故事就特别好看、接地气。

可以预见的是,随着微短剧市场的进一步成熟与完善,微短剧题材将会变得更加丰富多元,而且,不同类型之间会有相互的交叉和渗透。

> **链接:**《优酷内容开放平台2021年度报告》显示,对于微短剧的内容要素,用户最关注的是内容本体要素,如题材、故事性和情节,其次才是情感共鸣、演员和画面质感等。并且,在微短剧的题材喜好度排序中,喜剧题材位列第一,奇幻脑洞题材位列第二,恋爱甜宠位列第三,其后,热血、穿越、玄幻、惊悚等题材按序排列,这体现了用户在观看微短剧时寻求压力释放的诉求。

三、短视频平台微短剧的IP改编三大要领

改编剧本,是在既有作品基础上的再度创作,要把握好与原作品的亲疏远近,确定好创新和改编的"度"。IP改编曾是长视频的一大痛点,

编剧拿到原著小说，除了要保留原著党期待的名场面外，还要费尽心思地捋顺叙事和人物逻辑，使其符合剧集的基本创作规律，一旦处理不当，就有可能造成内容的缺失，内容落差大、情节不符合原著、细节处理不当等缺点，就会暴露在观众眼前。

在业内人士看来，微短剧的IP改编，更多落在了故事性与可改编性上。所谓故事性，就是看能否有更多的"起承转合"，是否能有更多的"冲突感"，如豪门恩怨、"爽文快穿"类型相对更受欢迎，也更能激起话题讨论；关于可改编性，如果原网文里有更多心理描写、嗅觉描写，需要预埋大量细节内容，就不适合改编为微短剧。因为，微短剧有自身的剧情特点：直接以"爽点"为核心，专事名场面，剧情"节奏密、冲突强、爽点多"。这就简单粗暴地解决了长视频IP改编难的问题。

1. 以"爽点"为核心

米读是最早一批入局微短剧的专业玩家，米读内容营销总监雷爱琳认为微短剧不像长剧会有更长的时间去铺垫情绪、铺垫人物关系，微短剧有"黄金六秒"原则，需要将"爽点"前置，在很短的时间之内，抓住用户的眼球。

比如，米读IP改编的《重生小甜妻》是2021年暑期档的"播放量top"，站内播放量达到4.8亿，该剧的节奏奇快，"爽点"迭起：一上来就是离婚后的男女主阴阳相隔，女主重生开启漫漫追夫路；前一秒男主还在和女主争吵离婚，下一秒就重生为卧床小娇妻，一脸无辜拉着袖口求复合，剧情刺激。

又如，由网文改编的微短剧《我在娱乐圈当团宠》的剧情节奏快得像闪电：女主遭人陷害，重生回到三年前，到和未婚夫的小叔产生情感纠缠，再到被求婚，只用了一分钟的时间，看得观众直上头。

事实上,微短剧是顺应用户消费趋势的产物,微短剧创作者首要解决的一个问题,就是如何抓住年轻观众的心。从这个要求出发,创作者不仅本身要年轻化,而且更要了解年轻人的喜好。

以"爽点"为核心,正体现了年轻用户群体本身的诉求:Z世代用户是生活在移动端普及、生活节奏加快、用户的碎片化时间增多的环境里,只有依靠"强类型元素"的支撑,喜剧奇幻、霸道总裁、草根逆袭、豪门秘事、凶杀探案这些极具猎奇性、冲突性的元素,让观众体验到一种情绪的爽感,才能触发他们的"追剧神经",持续不断地刺激他们的多巴胺分泌,让他们逐渐变成微短剧的重度用户。

在这种内容制作的要求下,微短剧行业里有这样的说法:"生死前三集","看一部剧是否有爆款潜质,看前三集就知道,前三集的'起承转合'往往能决定一部短剧的命运,能否成为爆款就在短短几分钟里。"

而"单集更加苛刻,只看前五秒",站在受众的视角进行的判断很严苛,"如果没有快速抓住用户的眼球,很可能用户就划过去了",大多数微短剧没有明星达人引流和大IP效应,只能依靠新奇的剧情、人设吸引受众。

微短剧这种发挥到极致的"高效率",相对横屏来说,竖屏信息量更少,反而让受众能够更加聚焦于画面与主演,同时剧情更加精简,除去过多支线剧情与老套的"误会",以爽点为核心,在观众共情度、带入感、进入速度上抓住人眼球的微短剧内容,无疑更符合这个快节奏的时代。

2. 专事名场面

"名场面"一词,指在影像世界中为人熟知的经典片段。名场面的形成要素:具视觉张力的影像、具备能成为整个作品、或时代、或事件的

精华的特质。①

名场面体现在微短剧里，就是利用有限篇幅尽可能展现剧情中矛盾最集中、最吸引眼球的部分，可以规避演员、剧本及服化道的一些缺点。

比如，《长公主在上》一集两分钟左右，拍出了雨夜罚跪、地牢对峙等多个名场面：当初男主淋雨时一直很坚强，公主来了就柔弱地倒在地上；男主在地牢中被打也一声不吭，目光温柔似水地看着长公主，结果女主还是把男主打到吐血晕倒才肯住手。

另外，《长公主在上》剧情里的宫廷斗争表现得比较简单，快节奏地突出了强势公主与英俊侍卫的互动，使剧情及场景上简陋的部分不那么显眼。

又如，2020年火到出圈的"歪嘴战神"系列视频，视频中的男主角身份可以变换为神医、战神、大家族继承人，套路都是男主角作为赘婿被嘲讽，随即突然有人来说出他的真实身份，得罪过他的人则纷纷惊叹，最后男主角歪嘴一笑。单个1分钟左右的视频节奏极快、剧情夸张、设定雷同，堪称简单粗暴，却有意想不到的"洗脑"效果。

微短剧专事名场面，也是为了满足用户需求：现代社会节奏快，尽管生活不易，人们仍然想拥有忠贞的爱人、纯纯的恋爱、生生世世的约定，这些美好的愿望在生活中有时可望而不可即，而在微短剧的剧情中却变成了一个个看得到的画面，让他们可以暂时跳出生活的琐碎纠结，享受片刻的甜蜜。这些名场面也如一针强心剂，让观众对每一分钟都有期待。

① 百度教育.名场面[EB/OL]. https://easylearn.baidu.com/edu-page/tiangong/composition?id=aececdfecdcae1729468345769974324&fr=search.

3. 打造强人设

微短剧的时长决定了其没有过多的时间来铺陈人物的成长和内心的变化。因此，单刀直入地"立人设""贴标签"，反而能最快地让观众建立起对主角的认同感和代入感。

微短剧由于内容体量的限制，更重视人设的突出、矛盾的激烈。这是因为微短剧对应的是完全不同于传统影视话语体系的视听语言，其主要将个人用户作为受众对象，要获得更好的传播效果，必须直戳观众"爽点"、提供消费快感。

微短剧在讲故事时，相较于"剧的IP"，更着重突出"人的IP"。《这个男主有点冷》的导演周潇的解释是："短视频是讲不清楚故事的，要靠'立人设'，快手也好，抖音也好，普遍的内容都在讲故事，不捧人，但不捧人，很快就凉掉了，原有的内容看完之后，观众没有黏性，粉丝也留不住。"因此，《这个男主有点冷》的镜头多是近景，为的就是把主演的脸拍清楚，把人捧出来。

微短剧通过加强人设、反复刷脸，意在让观众记住这个"人"，这也是为何许多制作方选择用"一只璐大朋友"、御儿等演员的个人账号更新剧集，而不使用机构账号的原因。

通过微短剧来"立人设"，效果是显著的，快手第一大微短剧《这个男主有点冷》的女主"一只璐大朋友"，也通过该剧涨粉500万，这500万粉丝直接转化为了她电商的信任粉丝，她电商的GMV（商品交易总额）转化率提升了60倍左右。

微短剧的特殊性，使观众很难记住剧情的发展，但却可以记住主角的模样。因此，大部分由UGC（用户原创内容）制作的微短剧，起到的

还是引流涨粉的作用，通过微短剧讲述的故事，让用户"粉"上核心演员，增强黏性。等微短剧结束之后，演员回到主播身份，再利用私域流量带货。

综上，将网文IP改编成微短剧要注意两个方面。一方面要对原IP进行综合评估，可以参考艺恩最具改编潜力IP采购风向标评估体系。该评估体系通过内容指数、热度指数、粉丝黏性、作者指数和成长指数五大IP潜力价值指标对参选作品进行评估：内容指数（50%），由作品题材、情节结构、人物设定、作品改编难易度以及作品在各个平台上的用户打分构成，旨在评估作品内容质量与改编适宜度；热度指数（15%），由作品粉丝数、评论量、全网社交平台舆情等数据构成，旨在评估作品的热度；粉丝黏性（10%），由作品收藏量、月票量构成，旨在评估作品的粉丝黏性和付费意愿；作者指数（15%），由作者称号等级、历史作品改编情况、作者全部作品的粉丝数构成，旨在评估作者影响力的加成，以及作者潜在的可转化粉丝基数；成长指数（10%），由作品近三个月内的荣誉榜单攀升表现与站外荣誉构成，旨在评估作品的成长性和发展潜力。另一方面，也要遵守微短剧剧本独特的创作规律。因为，微短剧的体量有限，剧本基本没有注水的可能，创作最难的一点是如何保证每集都做到"爽点"密集，只有保证每集都有看点，甚至每十几秒就出一个爆点，这个微短剧的剧本才能成立。

随着爱奇艺、优酷、腾讯、芒果等长视频平台入局，短剧的门槛在不断提高，只有在日益年轻化的市场趋势下精准捕捉受众的观剧口味，才能制作出受欢迎的微短剧作品。

链接：网络微短剧是对"人人都是生活的导演"这一理念的生动诠释，代表了技术赋权对精英文化"去蔽"（由德国哲学家海德格

尔提出，"去蔽"意味着展露与呈现）的一次胜利。这是借由生产主体的泛众化，以平民的视角、微小化的事件、内化的表达来实现的。比如，将镜头从英雄式人物的成长蜕变转向小人物的家长里短，从关照社会的悲悯情怀转向注重自我内心的表达，在还原现实多重维度的同时，实现了对社会权威的消解。

四、网络文学开发微短剧存在的问题

从目前微短剧的整体发展来看，网络文学开发微短剧的问题主要集中在两点：

第一，制作相对初级。目前网络文学的IP微短剧开发，内容风格和类型相当集中，基本场景是都市、校园和古装，主打悬疑、爱情和逆袭等。这些内容也是网络电影、网文发展初期经常出现的作品类型，能够快速聚拢一批用户，但内容价值还需要进一步提升。

第二，商业模式也有待开发。网文微短剧化，在一定程度上，开辟了免费网文平台的IP孵化新思路，有效解决了传统IP孵化模式中开发周期长、投入成本高等痛点。然而，要想打通"文学IP+微短剧"的链条，还需在数据好看的基础上，逐渐发展出一套行之有效的变现模式，有"钱途"才能支撑网文IP在短视频领域的大好"前途"。微短剧自身也在寻找变现模式，最直接的就是植入广告和内容付费。但一个事实是，在今天的中文互联网上，对于任何一部长、短剧集来说，想单纯靠用户付费来收回成本都难于登天，更何况时长和内容都不占优势的微短剧呢？

公开资料显示，在米读上线的20余部微短剧中，有4部尝试开启了"超前点播"。等不及更新的用户可以花3元买5集，花9元买完全部剧集。如果不愿意付费，也一样可以等着看3天一更的剧集，免费看完全集。然

而，这4部剧累计付费人次仅有4万，远不够覆盖成本。

由此可见，微短剧还需要更长的时间去探索和沉淀——有了用户、流量，接下来要如何激发更大的需求、吸引更多的注意才是重中之重。无论是长短平台，都释放出精品化发展的信号，即便如此，想要达到这一诉求，从流量回归内容，从浅层走向深层，注定需要经历较长时间的磨砺。

> **链接：** 微短剧剧本的创作既要迎合用户，又要适当地超越他们，才有可能给用户带来新鲜感。比如，以新的形式表达或演绎用户已经从别处看过的段子；制作方可以避开现在市场上比较多、比较火的微短剧题材，去发掘那些有意思的、暂未被人广泛关注的题材、领域；转换写剧本的思路，要学会从微短剧用户（更多集中在18～30岁的年龄段）的角度去看问题，要能够被这群用户认可，才有可能赢得他们。

第二节　长视频平台孵化"旧中带新"的微短剧：制作精品，塑造口碑与价值

除了短视频的微短剧赛道外，还有以专业影视团队制作的、以长视频平台为主的微短剧。这一类的微短剧发挥出了影视制作的专业性，以"剧"为主，短小精悍，用传统的拍摄手法，打磨剧情，并且注重剧本的原创性，避免同质化，打造适合微短剧的IP。

这种微短剧生产的目的与目标是由长视频平台的内容生态与平台发展逻辑所决定的。因为，本质做"内容生意"的长视频平台，其发展模式的核心是通过打造平台内容生态、塑造平台品牌的方式来吸引用户。所以，微短剧生产以精品化、品牌化策略为主。

在长视频平台上新的微短剧中,腾讯视频推出的《大妈的世界》和芒果TV的《别惹白鸽》较为典型。它们都是由专业的影视公司操刀,内容带有传统长剧创作的一些惯性。腾讯视频在总体上把握市场走向,了解观众喜好,将作品拍出新意。

一、基本原则:直入主题,直奔high点,直冲结果

作为深耕内容的平台,长视频平台在内容制作上有着得天独厚的优势,以长视频内容思维打造出的微短剧,在内容品质上更有保障。

微短剧本身是"土味文化"的衍生产物:一方面,"爽感"是其最基础的要求,加上制作成本低,物料和宣传以"经济适用"为主。基于此,短视频平台出品的微短剧大部分在豆瓣等相关影视平台上都没有词条,而长视频平台出品的微短剧,由于依然延续了工业化生产的优势,物料相对来说更为充足。另一方面,在剧情上,即使是制作十分钟长度的微短剧,长视频平台也更加注重结构与创新。这一点在《大妈的世界》的制作上体现得淋漓尽致。

《大妈的世界》是单元剧,聚焦当代老年群体,以两位退休大妈王于田(李玲玉 饰)和杨得馥(穆丽燕 饰)为主角,讲述了中国大妈们在数字化社会中"弄潮"的爆笑故事。

《大妈的世界》凸显了微短剧的一个基本创作原则:直入主题,直奔high点,直冲结果。其主要体现在:

首先,砍去长剧中的故事背景和人物的介绍等,没有铺垫,没有解释,在短短的六分钟时间里,剧情采取直接呈现的方式。例如,说出"CP党"或者呈现一个大妈在篮球场上跳广场舞的场景,观众马上就能领会到每一个笑点,获知主题表达。

其次，剧中的语言逻辑让观众"脑洞大开"。例如，两位大妈追剧时讨论的"HE"（happy ending 的缩写，即团圆的结局）和"BE"（bad ending 的缩写，即悲剧的结局），简直是广大 CP 党的日常真实体现，而后又用在现实中嗑 CP 的方式，演绎了人们在网上追剧时遇到"中插广告""VIP 追剧""超前点播""CP 粉之战"等常态场景，她们展现的是与时俱进的"潮酷"大妈形象，打破了讨论家长里短、观念陈旧落后、跟不上时代潮流的刻板大妈印象，这些强烈的反差都是该剧的看点。

最后，虽是一集一个故事，但创作者还是有意识地对前后内容做了一些勾连。如大妈们在第二集中磕到的一对没结果的 CP，在最后一集再次出场，既延续了之前没讲完的故事，也为这对 CP 在剧中的结局给出了一个答案。着眼于剧的整体性，是观众眼中的一种高级叙事。

自开播以来，《大妈的世界》持续霸屏各大行业榜单，微博相关话题总阅读量超 3.3 亿、抖音话题播放量破 1.7 亿，豆瓣评分 8.5，获得了一大批青年观众的认可。[1] 成功的主要原因，是其拿捏到了年轻观众的笑点和审美喜好，如大妈们嗑 CP、抢盲盒、当"网红"、在广场舞的活动中上演"谍中谍"、在照顾孙辈的谋划中展开一场"糖果的名义"等，都能让年轻观众在爆笑之后产生共情——原来老年生活也可以如此酷炫、时髦。

另外，《大妈的世界》也很注重与观众的互动，在每一集最后都有一句留言，如"投资最需要理智和谨慎，等你赔了有的是机会疯狂"等，足以引发弹幕互动以及剧外的话题讨论。

链接：20 世纪原创媒介理论家、思想家麦克卢汉提出"媒介即按摩"，意思是媒介影响的穿透力极强，无所不在。网络微短剧的观

[1]《大妈的世界》收官"潮酷"老年生活引年轻人期待.中国日报网官方账号，2022-01-24.

> 看效应也体现了这一点，用户会产生按摩者对身体的按摩放松的相似影响，这是一种基于情感体验变化的行为，会对人的身体、认知和文化产生影响。网络微短剧之所以能够拥有强大的年轻受众基础，正是因为其满足了年轻用户的视觉观感诉求、审美变化和社交需要，营造了情绪宣泄的网络出口，达到了媒介按摩和情感传播的效果。

二、精品思维：结构创新，反转不断，镜头表达

虽然微短剧受制于时长，无法像长剧一样精耕细作，但《别惹白鸽》的出现，完全颠覆了人们过去对微短剧的固有认知——只要有个拍摄设备，找个故事，找几个演员，就能完成一部作品。《别惹白鸽》在结构形式、主题表达和艺术内涵上，能让观众和从业者意识到，国内的微短剧也可以有精品。

《别惹白鸽》讲述的是发生在何煦、李力、白鸽三位女性身上的故事，她们相识在一个情感互助小组里，分别讲了自己面临的困惑，但都因为试图维持自己最后的体面，各自讲述了另一个版本的故事，随着三人的交集越来越深，越来越多的秘密浮出水面。

《别惹白鸽》是微短剧的新创作，主要体现在四个方面。

第一，尽可能用最少的人物，呈现最多、最复杂的人物关系。

比如，在前几集中，本来只是一个一晃而过的"打酱油"的角色，如何煦的上司林明，突然在某一集就变成了与女主角白鸽有关系的关键人物。何煦与白鸽只不过是偶然相遇的两个人，背后竟然有关联，这种没有铺垫的桥段设计放在长剧里会显得极不真实，但对追求快节奏、叙事效率和反转的微短剧来说，就成了吸引观众眼球的刚需。

第二，结构更精巧，也更复杂。

《别惹白鸽》是一部女性群像微短剧，在构建人物关系时采用了"铁

三角"结构。三位主人公身份不同,性格各异,但彼此之间都有关联,成为解开彼此背后真相的密码。人物设计带有符号性,如李力是一位中年母亲,代表母性、宽容和保护,需要弥合三人裂缝时李力出场;白鸽是一位媒体人,代表正义、直率和热情,需要采取行动时白鸽出场;何煦是一位职场新人,代表单纯、美好和隐忍,需要唤起同情时何煦出场。三位主人公容易唤起女性观众的自我投射,激发共鸣。

第三,在剧情节奏上制造足够的悬念,吸引观众。

《别惹白鸽》在每一集的结尾都留下"钩子",引发观众对下一集的期待,并在整体结构上设计了4次重要反转。这些反转的作用不仅在于推动剧情,还在于构建人物性格和人物关系,在揭露真相的同时达成对人物的塑造,一举两得。

第四,用长视频的优良技法来拍摄。

《别惹白鸽》的制作方是五元文化,是业内知名的制作公司,为这部剧带来了长视频的优良技法:近景、全景、特写、大特写的运用,对应出主角的心境变化。除运用悬疑题材"标配"式的晃动镜头、跳跃性的剪辑和强调性的声效之外,还以大量留白、特写的镜头,暗示性的台词,达成对氛围感的表达,让真话和假话、真相与假象之间相互穿插映照,增加影像语言的复杂性。

精品微短剧《别惹白鸽》的出现,有力证明了微短剧不只是有娱乐效果,也有可能做出有深度的内容。

有观点认为以长剧的手法制作的《别惹白鸽》在结构形式、主题表达和艺术内涵上,对现有的微短剧是一次降维打击。但是《优酷内容开放平台2021年度报告》认为,长剧到微短剧并非降维打击,微短剧并非长剧的缩水版,而是"特长版"——找到单点优势、专攻"特长",而非止于"均衡"。比如,内容或形式要新颖,卖点要简单清晰,人设上拒绝

脸谱化，卡司适配度高是关键。另外，强节奏、多反转也是部分成功微短剧的重要特征。

除此之外，关于长、短视频平台对于微短剧的创作思路的不同，冬漫社创始人汤明明总结了四点：

第一，伏笔不同。在长视频平台看剧是"追"，因此可以多埋伏笔，通过埋梗、破梗让观众意犹未尽；短视频平台看剧是"刷"，秉承单条分发逻辑，伏笔太多反而成为无效信息，减慢剧情节奏。

第二，单集结构和作用不同。基于平台属性和用户观看习惯，长视频用户一般是连续观看微短剧，剧情需承上启下、跌宕起伏；短视频的微短剧则必须条条高能。

第三，拍摄构图不同。横屏、竖屏拍摄重点不一样，如短视频平台出台的都是竖屏，讲究短平快、一集时长只有1～5分钟却能带来高饱和的反转、悬念；而长视频平台也延续了长视频的生产方式，以横屏视频为基础，时长控制在8～10分钟。

第四，平台对微短剧的营销要求不同。长视频平台要求故事要有营销点，但短视频微短剧只要内容好，就能靠强数据分发获得好效果。

基于此，汤明明认为选择微短剧项目的标准有以下四点：

第一，平台规则。比如，长视频平台是"内容营销+档期+平台支持"等综合能力的成功，而短视频平台是拥有0粉丝和1000万粉丝的创作者在同一个场域里竞争，都能用较少成本去试一下用户"吃不吃"你的内容。

第二，用户定位。比如，很多长剧的目标是破圈，而微短剧只要服务好你的目标用户就很不错了。

第三，人物生动性。观众更希望在微短剧中看到在长剧里没有看过的、更特别的故事，而好故事做到人物生动是非常重要的。

第四,拍摄难度。微短剧要从实际出发,如果拍摄难度超出自己能力范围之外,可能就没法进行了。

综上,网络微短剧融合了短视频微内容与剧集故事性的优势,与创作者、平台、用户等多方主体的需求形成了相契合之处,从而展现出了良好的发展态势。但要真正成为网络视听行业的新风口,需要长、短视频平台通过差异化发展策略,在满足用户需求的同时,高度重视社会文化价值的引领,合力将微短剧打造成为内容领域的优质增量。

> **链接**:如今,微短剧入局者众,出圈者寡。无论是新入局者,还是早入局者,都需要弄明白两大核心问题:一是要知道"为谁而做",即要想清楚为谁供货(长视频平台VS短视频平台),基于什么样的用户土壤来做;二是要明白"为什么而做",即微短剧有自身的创作规律,需认真思考自身的优势和劣势是什么。只有想明白这两个问题,才能在微短剧的赛道上走得更远。

微短剧创作全览：
题材、主题、结构等"创作手法"

　　网络微短剧是一种碎片化的艺术，为了牢牢吸引观众的目光，它需要用优质的内容来争取用户的宝贵时间。但在有限的时长里如何呈现优质的内容呢？需要通过设置故事情节、运用叙事手段、打造独特的写作结构来实现。而如何设置故事情节、运用何种叙事手段、采用什么写作结构等，就构成了微短剧的创作手法。

前文我们说过本书所界定的"微短剧"单集时长不足10分钟，基于此，本书只对超短剧（1～4分钟）和常规短剧（5～12分钟）的创作手法进行重点阐述。中短剧（15～25分钟）和长短剧（30分钟）不在本书的讨论范围内。

微短剧虽然体量小，但是"麻雀虽小，五脏俱全"，它的创作从题材筛选开始，涉及主题创新、写作结构、人设、人物关系、剧情钩子、反转等方方面面，环环相扣。我们只有在每一个环节都根据目标用户的需求进行设置，才能为其收视提供保障。

第一节 题材筛选标准

我们创作微短剧，首先要进行题材的选择和确定。因为，微短剧的创作是在题材这个基石上进行的，而且题材是否具有新意，在某种程度上决定着微短剧作品能否成功。

在微短剧的创作中，创作者起初的构思可能就只是一个场景或一种情绪，但这些并不能构成一部完整的作品。如果想要把这种创意转化为艺术形态，首先就要选择合适的题材。因为题材的选择对网络微短剧主题表达来说是最有力的承载。

那么，选择题材的标准是什么呢？题材筛选的标准有三个关键词：社会情绪；社会共情；表达新颖。

一、关键词之一：社会情绪

复盘2022年上半年的剧集市场，我们可以看到优质剧集都打上了"时代情绪"的标签，如国民大剧《人世间》以周家三兄妹的生活和命运

为主线,在五十年的时代变迁里描写了三代人的奋斗与成长群像;《心居》则反映了生活在浦东新区的顾家,四代人在置换房子的过程中所经历的生活剧变;《警察荣誉》则是从基层民警的视角,展现了琐碎但具有烟火气的老百姓日常生活。

这些现实题材影视剧流行的原因是,它们都是从社会现象、社会话题中取材,本身就有传播热点,附带大量的情绪色彩,作品中的某个情节不经意间击中大众情绪的痛点,就可能引发涟漪,加速情绪的快速扩散,从而流行起来。

但是,问题来了,当我们制作微短剧时,社会话题林林总总,社会事件接踵而来,我们该选择什么样的社会话题、什么样的社会现象、什么样的社会痛点作为引爆点呢?

一般来说,有如下几种。

1. 传递社会正能量

早在2014年,习近平总书记在文艺工作座谈会上就指出,"文艺创作方法有一百条、一千条,但最根本、最关键、最牢靠的办法是扎根人民、扎根生活,应该用现实主义精神和浪漫主义情怀观照现实生活,用光明驱散黑暗,用美善战胜丑恶,让人们看到美好、看到希望、看到梦想就在前方。"[①]

基于此,我们进行微短剧的题材筛选时,就要着重判断它是否符合我们当前的社会情绪,并且在创作故事之前,通过策划分析,将这个社会情绪精准地提炼出来。

B站UP主非非宇的微短剧作品《算命先生》平均播放量215.8万,其中互动量达269.1万,其迅速涨粉的原因就是作品中加入了更多正能量的

[①] 徐岚.文艺作品要能唤起社会正能量[N].人民网,2014年10月17日。

内容，能够触达更广泛的用户。比如，《算命先生》中有一则作品，讲的是一位老人向算命先生询问爱人的归期，本来她都心灰意冷，叹息"都算了一辈子，也没个结果"，没想到叹息刚刚落下，一架飞机腾空而起，广播中清晰播报"奉命接迎志愿军烈士遗骸回国"，老人终于在暮年等来了她的少年郎。创作者在这短短的几秒时间里显现了平民英雄的可贵。又如，在另一则作品中，几个混混模样的人招摇而过，一个穿红色皮衣的小青年突然在算命先生的摊子前停下来，想知道他自己"今年能不能翻身"，算命先生抽签后，说出卦词"昼夜交替，福祸所依，虽有淤泥，但有完璧"，小混混走时留下了红包，打开一看居然是一枚警号，没想到红衣小混混竟是位卧底十年的无名警察。

《算命先生》通过算命先生王半仙记录下形形色色求卦人生活中的痛点、难点、堵点，用温情与爱，精准戳到观众内心，散发出满满的正能量。

2. 围绕女性的情感话题

在前文，我们就多次强调微短剧的主要受众是年轻女性用户，她们在生活中较为关心婚姻、恋爱等情感话题，对都市情感类的作品有着观剧需求。

我们以开心麻花进军微短剧市场的首部微短剧《亲爱的，没想到吧》为例，该剧于2020年6月2日首播，在播出当晚，就以不到12小时的高热度登上优酷短剧榜单TOP1、喜剧榜TOP2的位置；播出近一个月就收获抖音平台超13.5亿的话题播放量，且以多个超120万点击率的爆款视频逐渐走向大众。

它的取材就很契合微短剧的目标受众，以三对情侣的日常为切入点，共同探讨男女恋爱过程中出现的一系列现实问题，具体深入探讨的有15

个都市情感话题,包括"男女恋爱要不要同居""恋爱中该不该有私人空间""AA制可耻吗""爱豆与男友哪个更重要",等等,都是市场热门话题,以男女不同视角来展开,简直就是一堂"恋爱必修课"。不仅如此,该剧还以观众喜闻乐见的喜剧形式进行表达,深受观众欢迎。

3. 关注"社会情绪摩擦"

我们看到现实主义题材的故事,往往将一些社会事件作为故事的"外部承载体",其实,真正能让观众产生情感共鸣的是其中隐藏的某种深层情绪。

比如,之前大火的影视剧《都挺好》就是以重男轻女、啃老、原生家庭等社会话题作为故事的"外部承载体",但真正打动观众的却是年轻一代与传统的中国家庭上一代在观念上发生的情绪冲突。

这种情绪冲突的具体体现是新一代年轻人有着个人觉醒的潜在需求。但是,这种觉醒又受着传统价值观的羁绊,需要年轻一代进行妥协:在一定程度上"牺牲自我"以遵循旧逻辑,又要背负在选择自我时所负累的"道德绑架"(如大龄独身群体),形成了一种带有"怨气"的社会情绪。笔者认为这种"社会情绪摩擦"应该被关注,可以作为现实题材微短剧的选题切入。

比如,国内首部婚恋题材竖屏剧《逼婚男女》,以"逼婚"这个热门话题作为切口,将当下大龄剩男剩女所面临的从逼婚到相亲、从谈婚论嫁到领证过门、从两代人的矛盾到婚前婚后的所有问题一网打尽,直戳年轻人的内心,引发了他们的共鸣和思考。

这部剧生动地展现了现代年轻人与父母两代人的观念矛盾,虽然现在并不是传统的"父大过天"的时代,但年轻人想要建立的健康的、相互尊重的新型模式还没有完全取代旧秩序,由此产生的社会情绪的摩擦

让观众产生共情。

综上,微短剧的创作者在进行题材筛选时,要向现实题材影视剧学习如何捕捉社会现象之下的、广泛的社会情绪,并且巧妙地把这种社会情绪用典型的人物、戏剧情境、故事情节包裹起来,打造成一部影视精品。

> **链接**:现实题材影视剧之所以爆款频出,就是因为它们会"把脉",从某种社会现象里切中普通人在意却无法解决的困境,如"看病难""住房贵"等这种一直存在、一点也不复杂的社会情绪,将当下每个社会个体面对危机时候的无力感受——"不敢出事、出不起事",真实生动地体现出来。社会现象与社会情绪要相得益彰;不要忽视现象之下广泛存在的社会情绪,只在作品中过多、过于复杂地展现社会现象,仅仅使之成为社会现象的情节化曝光,如此会造成故事的架空感和虚假感。

二、关键词之二:社会共情

好的影视作品能够让观众从中看到生活的真貌。而"真实的生活从来不是简单的、精致的、纯粹的,而一定是有毛边的,是丰富的、复杂的乃至充满矛盾的。"[①]生活中的片段在影视作品中被进行了影视化的重塑与再现,以生活中真实存在的问题来引发我们的共情。

《生活对我下手了》这部微短剧就是一个引发共情、收视长虹的典型案例。爱奇艺官方数据显示:《生活对我下手了》首集用户点赞量达25万,评论量突破1万条,分享超过3890次,并且在爱奇艺风云榜自制、

① 饶曙光,张卫,李道新,等.电影照进现实——现实主义电影的态度与精神[J].当代电影,2018(10):14-25.

独家内容榜单中,该剧排行第一。①

观众喜欢它的主要原因就是它的故事取材于实际生活,直接吐槽我们在生活中遇到的种种敢怒不敢言的社会现象,能够引起广大网友的情绪共鸣。而且,该剧在故事内容上,采集了许多社会现象来制造搞笑梗,通过吐槽或恶搞的方式抖包袱,让观众在认同的同时会心一笑。

比如,该剧第1集的主题是吐槽网红美女主播化妆前后颜值的巨大反差的现象,整个故事是由一个男粉丝绑架自己喜欢的知名美女主播开始的,没想到绑来的姑娘和自己打赏的主播颜值竟然完全不一样,姑娘一口咬定自己就是那个知名主播,男粉不信,说她骗自己,恼羞成怒地把姑娘暴打了一顿,接着姑娘登录直播平台账号来验证身份,对镜头进行了"打开美颜""打开滤镜""打开双眼变大"等一系列操作,秒变成一张网红脸,让男粉丝直接看懵了。第3集的主题是吐槽投资方广告主(甲方)对广告制作方(乙方)不断提出新要求,但又不直白地说出自己真正想要什么的现象,乙方从高大上改到矮穷锉,从欧美范改到乡村风,甲方还是不满意,"我就问你能改不",乙方只有乖乖回答"能",谁让"甲方是爸爸"呢?乙方的这种憋屈的感受能够引起设计师、文案圈等很多类似行业从业人员的共鸣。

除此之外,剧中还有一些直击当下现实的话题,如男人对待美女和丑女的双重标准;如何向耿直的男孩表白暗示;同学聚会时各路人马的攀比虚荣;求职面试时用测谎仪反映人物内心的真实想法;和男朋友冷战时是要面子还是要爱情;痴迷美颜头像的后果;等等。这些话题既生动又真实,让我们每一个观众都有一种"照镜子"的感觉,因为从中可以看到自己与其在价值观上的、态度上的相似点。

① 都在讲竖屏短剧站在风口,"抖音化"泡面番真有这么大魔力吗?锋芒智库专栏,2018-12-07。

其实，共情同样基于的是"社会情绪"。但是，需要注意的是，在做到共情的同时，应规避盲目追求共情而导致的"情感绑架"，这是创作者在创作实践中应该提高警惕的地方。

> **链接**：情感共鸣与情绪共振很容易让人混淆，其实两者并不一样。情感共鸣强调的是主体对客体在情绪上的感染，是一种表象、浅层次的概念。而情绪共振能够激发出大多数人共通性的情绪，达到一定的数量规模后，产生社会认同。由此可见，情绪共振更加注重情感共鸣所产生的规模与变化，是深层次的概念。

三、关键词之三：表达新颖

内容表达的新颖是微短剧创作的加分项。比如，微短剧《剩下的11个》就是"悬疑+"题材的又一次探索和创新，在悬疑内容的框架下，巧妙注入了软科幻的元素，这种创新使得剧集故事更具有想象力。

从内容层面看，该剧在紧凑的限定时长内为观众营造出了既有悬疑感又有逻辑性和说服力的故事，最大化地呈现出各种信息、寓意和伏笔。

主人公陈震宇，没有钱，但是有梦想，一直幻想着用别人的钱去实现自己的梦想，但又不得不面对惨淡的现状，为了改变现状而去"赌马"。一次去当铺换钱，趁着老板转身盖章的刹那，他偷走了一部手机，开启了一款软件，卷入了一场神秘的解锁闯关游戏，这样就有了"分身"。所谓的"分身"并不只是样貌一样的两个人，更是互相依赖的两个人，他们共同刷分闯关来获得收入。就这样，多位长相相似，但命运各异的"陈震宇"，在闯关赚钱的过程中命运相连。

《剩下的11个》在有限的内容体量内，成功勾起观众的好奇心和探知欲，真正将观众带入这场高能烧脑的欲望迷局之中，使之跟随一个个线

索和暗示去寻找故事的最终答案。官方数据显示，该剧2021年8月24日首集上线28小时播放量就突破了1000万，上线半个月播出集数的总播放量已超过4100万，剧集还多次在全网登上热榜和热搜，在豆瓣更是有7600多人参与评论，且大多是四、五星。[①]

综上，网络微短剧要在如此短的时间内充分表达主题、展现人物关系、推进故事发展和感染观众情绪，首先靠的就是题材。[②]微短剧的创作者要善于从日常生活中发掘主题素材，关心"家事，国事，天下事"，从社会情绪中找到故事的主题与内容，并且用新颖的表达，为用户提供良好的追剧体验。

> **链接**：目前市面上的短剧多数在于集数的压缩，而非单集时长的把控。对高品质的短剧而言，要想同时在限定的时长内为观众营造足够有说服力的故事人物逻辑，难度很大。《剩下的11个》在短短6分钟内为观众营造出了既有悬疑感又有逻辑性和说服力的故事，并从镜头画面、背景音乐上将期待值拉满，向市场证明了内容娱乐行业创新的更多可能。

第二节 主题创新

"主题是电视剧的灵魂，是组织和反映生活的总纲。它将剧作中的人物、情节、细节、结构乃至各种表现手段都统率起来，从而保证剧作在艺术上的完整、和谐、统一。"[③]

[①]《剩下的11个》：高质感、强制作、新题材，微短剧的"进阶"之路.影视产业观察微博，2021-09-08.

[②]程俊欣.网络微短剧的内容创新策略研究[D].郑州：河南工业大学，2021.

[③]宋家玲，袁兴旺.电视剧编剧艺术[M].北京：中国广播电视出版社，2002.

主题对于网络微短剧的意义也是如此。主题是网络微短剧的灵魂：一方面，素材的意义、叙事的价值通过它来体现；另一方面，它牵引着故事情节架构、人物形象、冲突设置、思想内涵等多方面内容，决定着网络微短剧质量的高低。

一、主题导向

网络微短剧的主题导向体现在倡导什么、默许什么、反对什么。

微短剧是互联网时代发展至今的快节奏产物，是一种年轻化的产物，它的时长短、笑点密、剧情反转快、人物个性鲜明，迎合了用户碎片化的娱乐消费习惯，让他们在短时间内获得娱乐需求与情感的共鸣。

表面上看，微短剧是人们碎片化时间的娱乐消遣，没有什么思想导向和教育意义。其实，微短剧作为大众传播媒介和大众文化产物，也有价值导向，需要承担起引领社会主流价值观的责任，承载时代价值，传播正能量。

正如习近平总书记在文艺工作座谈会上指出的："我们要通过文艺作品传递真善美，传递向上向善的价值观，引导人们增强道德判断力和道德荣誉感，向往和追求讲道德、尊道德、守道德的生活。"[①]

所以，创作者不应局限于微短剧时长的"短"和体量上的"微"，而要不断挖掘主题，不断丰富创作内容，贴近人民生活、反映社会现实，使微短剧真正成为讲述美好时代故事、书写人性之美、传播有情有义人间大爱的艺术载体。

在这一思想的指导下，一些主流媒体把大情、大义、大我、大爱融入微短剧中，打造了一系列有影响力的微短剧作品。比如，2019年春节，中国人民解放军驻香港部队的官方微博制作的拜年微短剧《军营版啥是

① 习近平谈治国理政[M].北京：外文出版社，2014.

佩奇》，传播军营正能量；2019年，上海市公安局官方微博"警民直通车-上海"发布的创意微短剧《颤抖吧肉包铁》，将现实案例用"番茄人"犯错来代替，以轻松幽默的喜剧化风格来提醒民众要遵守交通规则；2021年，国家反诈中心推出的一系列微短剧作品《反诈武侠传》《猜猜谁是卧底？》等，以古装、动画等形式揭露各种骗术和套路，帮助观众增强防骗意识；2022年4月央视新闻打造的，在"国家安全教育日"上线的微短剧《爸爸的秘密》，以温暖动人的基调讲述着那些隐没于人海、默默守护国家安宁的国安警察们背后的故事。这些微短剧作品，都以更具创新性和可看性的方式，展现着主流价值观——宣传社会主义核心价值观，传播正能量，使观众在休闲娱乐的同时，思想和审美情趣得到提高，行为潜移默化地受到影响。

> **链接**：全球化浪潮的冲击使大众的价值观呈现明显的多元化、多样化、多层次化，全社会迫切需要形成价值观的共识。网络微短剧作为新生的强大媒介载体，其应有的使命就是宣传社会主义核心价值观，传播正能量。所以，它需要抛弃过度娱乐化和对世俗价值观的迎合，树立传播"正能量"的价值导向——真善美及向上向善的价值观，进而审视自己，主动调整自身的价值观和行为方式。

二、主题定位

一部网络微短剧的主基调是由它的主题确定的，只有主题定位精准，才能够最大限度地吸引目标用户的关注，进而触及其他潜在用户，成为出圈爆款。

一部微短剧需要结合市场的需求和创作主体自身的主客观条件，来最终确立主题。

第一，对网络微短剧进行市场研究。这需要从两方面来进行：现有主题研究和不同视频平台目标受众研究。

在进行现有主题研究时，可以将现有主题分为受欢迎的主题和冷门主题两类。对于受欢迎的主题，如甜宠类，在观看的过程中可以记录其中的亮点，研究目标用户群感兴趣的点，以及爆款内容的表达方式，如情绪如何调动，人物如何设置，等等。对于冷门主题，要注意挖掘市场上未被人重视，或者竞争对手还未来得及占领的网络微短剧蓝海，如前文所说的有待开发的乡村创业故事、社会故事等类别。

在进行不同视频平台目标受众研究时，要深入了解用户的口味，因为"得用户者得天下"。对用户口味的把握，要联系各个视频平台的受众偏好进行，可以多多观察网络微短剧作品下方的评论、弹幕等，也可以通过加入粉丝群了解受众喜好，以及借助视频平台或第三方机构发布的季度、年度受众数据报告，用主题精准定位受众群体。

第二，重点考量创作主体的自身情况。每个创作主体擅长的类型不一，如开心麻花是一个知名的喜剧品牌，长期深耕喜剧领域，积累了大量的素材和经验，所以就很适合创作搞笑主题的微短剧。

各大平台也是看中了开心麻花在喜剧方面的优势和品牌力，才向它发出合作邀约，如它和优酷合作了网络微短剧《亲爱的，没想到吧》《兄弟，得罪了》，与快手合作了《今日菜单之真想在一起》，与好看视频合作了《发光的大叔》，奠定了它在网络微短剧原创搞笑主题领域的地位。

对微短剧的主题进行定位后，只是有了一个创作方向，并不意味着主题的确定，因为还需要对主题进行选择，只有做好选择，才能确定主题，让所讲的故事围绕主题来发展。

> **链接：**在推广前期一定要对微短剧的人群画像进行定位分析，如"三感剧场"账号拍摄的《不能恋爱的女人》，其宣发的标签主要集中在"恋爱""非情侣同居""判别捞女"等热搜词汇，这部剧的定位人群主要集中的年龄段是18～35岁，其中女性偏多，且多是上班族，所在的地域以一、二线城市偏多，综合这些信息，就可以初步判定此剧定在18:00—20:00推广宣传，获取流量曝光的机会更多些。

三、主题选择

优秀的网络微短剧无一例外都有一个打动人心的主题。一部微短剧没有主题，就没有灵魂，只是画面与声音的堆砌。网络微短剧作为时代的产物：一方面它的主题选择要从生活出发，要有时代性；另一方面，网络微短剧是小成本制作，小切口、小人物的主题也是一个选择点。

基于此，微短剧的主题选择策略有如下几种。

第一，结合热点，与时俱进。

网络微短剧的制作周期短，生产成本小，跟大投资的影视作品相比，试错成本低，可以快速根据受众的注意力、社会热点进行调整改进。

比如，2021年由腾讯微视出品、星之传媒承制的微短剧《上头姐妹》充分结合当下直播卖货的热点，与时俱进，将主角的角色设定为一名电商主播，这位曾经的"带货女王"直播期间由于说脏话而翻车，后被粉丝抵制，之后立志将一位"村花"培养成一名新"带货女王"，共同赢取主播大赛奖金，实现人生逆袭。作为全网首部主播养成类微短剧，其一经上线就收获不少好评，并且荣获金鹅荣誉"最具商业价值微短剧"。

第二，以小见大，反映时代。

网络微短剧受体量和成本的制约，在直接表现宏大主题方面处于弱

势地位。但它可以采用以小见大、以浅见深的方式，从剧中的人物出发，深入挖掘，来展现时代的变化，反映当今社会的诸多现实问题，表面上是刻画"小人物"，实则是显示"大主题"，更能贴近大众日常生活。

这些"小人物"可以是生活中随处可见的普通人，让观众有代入感，也可以是边缘性社会群体，让观众有机会看到不一样的人生。此外，这种对"小人物"生活状态的真实呈现，更能与受众形成情感交流，因为他们能从中看到自己的生活，形成情绪共振。

比如，等闲内容引擎制作的单元剧《奇妙博物馆》，就是以"小人物"为切入点，以发生在他们身上的故事来反映当今社会存在的一些现象和问题。这些"小人物"与我们的生活联系紧密，是我们的同事、朋友、亲人的缩影：他们中有"老年痴呆的老人"，虽然记不清自己孩子的相貌，但还记得孩子爱吃的饺子；有"被智能化时代抛弃的老人"，正努力学习智能手机，为的是能够经常和孩子联系，看看他们的生活近况；也有"被送去网瘾中心的孩子"，孩子回来后没有网瘾了，但是心理和身体都留下了创伤；还有"坏人变老了""成绩至上的妈妈"等主题人物，都是对现实生活的真实刻画，戳中了观众的内心。2019年12月7日上线的第一条视频，55天就让粉丝数突破1000万。

第三，源于生活，引起共鸣。

高尔基曾经说过："主题是从作者的经验中产生、由生活暗示给他的一种思想。"[①] 从生活中来的主题，接地气儿，让观众没有疏离感，更容易走进观众内心。

比如，抖音2021年推出的贺岁竖屏微短剧《为什么还要过年啊?!》，以平凡打工人牛小小为主视角，她在除夕夜意外得到神奇权力可以将

① 高尔基.和青年作家的谈话[M].北京：人民文学出版社，1978：334.

"过年"从世界上删除，但仍免不了层层闯关，历尽亲戚嘴碎、强迫相亲、宅家被嫌、短信爆炸、巴结送礼等一系列过年糟心事，令当代年轻人觉得代入感极强，直呼头皮发麻，心态爆炸。

显然，该剧的主题来源于年轻人对过年的吐槽，引起众多年轻人的共鸣和讨论。他们希望像剧中的牛小小一样，能够删掉一些不好的行为习俗，如"无休止相亲""发压岁钱的压力""家长的攀比""同学聚会的吹嘘"等；只保留一些有意义的传统习俗，如通过过年这一节日建构起年轻人和父母沟通交流的桥梁，与各自在不同城市打拼的老友谈谈心，使"年"变成健康、有意义的节日。

《为什么还要过年啊？！》的主题击中了年轻人的痛点与槽点，自播出后，话题#为什么还要过年啊？#在抖音的播放量已经超过3亿，正片的播放量也已达到2亿，可见其受欢迎程度。

综上，网络微短剧的主题确立需要注意几点：首先，要导向正确，发挥社会主义核心价值观的导向作用；其次，要兼顾市场需求和创作主体的能力进行精准定位；最后，要从日常生活中挖掘主题素材，以丰富的生活细节、强烈的现实感，吸引观众。

> **链接**：影视属于文艺创作，很多创作者的创作动力是自我表达。但微短剧创作首先要放下自我，认真了解用户。如何了解用户需求？可以通过调研数据——从判断赛道到编剧创作再到播后调整、完播复盘，创作者都会进行大量的数据分析。只有基于目标用户的需求调研，故事才不会跑偏。微短剧是以用户为核心，创作者必须拥有用户洞察能力，讲好每个故事。

第三节 写作结构

美国剧作大家悉德·菲尔德说："所有的戏剧都是冲突。没有冲突就没有动作，没有动作就没有故事，而没有故事就根本不会有电影。"这句话道出了影视剧编剧的根本要义。

在整个故事中，主人公的戏剧性需求可以是完成某项使命，或是找到某件宝物，或是破一个案子等，由此构成了贯穿整个故事的主线。围绕这根主线所设计的情节就是主人公如何去实现目标，这一系列就构成了故事的主框架，即戏剧结构。

按照悉德·菲尔德的定义，所谓戏剧性结构可以被规定为"一系列互为关联的事情、情节和事件按线性安排，最后导致一个戏剧性的结局"。这里的"按线性安排"并不是指情节发生的时间顺序上的线性安排，而是指情节相互作用上的一种线性方向。

网络微短剧具有形态"微小化"、时间长度"短小化"、内容"剧情化"的特点，这使它一集几分钟的体量根本没有办法像长片剧本那样加入ABC分支人物。当然，也没有办法像长片剧本那样加入ABC分支故事。

作为一种网络影视新类目，网络微短剧不是长片剧本的一场戏，也不是任何故事的压缩版本，它有自己特定的结构，专注于达到人物、主题和概念的真正核心。

相较于长片剧本可以在传统的三段式结构中幻化出多种不同的形式，微短剧的剧本往往只能严格执行三段式结构的精简版本：

ACT I：建置；

ACT II：对抗；

ACT III：结局。

一、建置

建置，即故事的开端。在这一部分，我们只需要理清三个问题即可：谁是故事的主角？故事发生的背景是什么？这是一个关于什么的故事？

基于此，我们要将主角清晰地展现在读者面前，要清晰地展示与主角相关的人物关系网，要讲清楚故事的相关背景与世界观，还要用一个极具戏剧性的情节来引导故事继续发展。

建置阶段中的第一个戏剧性情节是最重要的，被称为"情节点一"，甚至决定了一个故事的生死。我们如何才能用这样一个情节来留住读者或观众呢？我们要如何利用好建置这一阶段，将情节顺畅地引向情节点一，并让剧情顺利过渡到对抗环节中呢？

比如，芒果TV首播的微短剧《念念无明》，每集10分钟，在剧集开篇就将两位主人公的真实身份直接揭晓，干脆利落地为观众提供"上帝视角"——这是一对"各怀鬼胎"、分属两个不同阵营的CP。观众一看，马上就明白了这是一个"古装版史密斯夫妇"的故事，他们该如何面对婚后生活，引发了观众期待男女主双双"掉马甲"的追剧快感，剧集率先以强戏剧冲突抓住观众。

剧中核心人物有六人，司小念、晏无明组成的主线CP自带"爽感"；文房、司小宝组成副线CP，前者是呆萌可爱的弟弟类型，后者是强反差的萝莉形象。两对CP、四个人物，不仅人物塑造层次感强，且在情感风格上互为调和，婚后组的相爱相杀与恋爱组的青涩悸动，都在有限的故事体量中满足着观众追剧的多样需求。

这部剧的节奏很快，男主女主第二集就结婚了，情感浓度达到顶峰了，接下来观众看什么呢？在《念念无明》的故事里，观众之后看的是

两个人物因为爱而相互欺骗，相互"掉马甲"，在家庭和立场之间人物的选择和情感波动，这些剧情一步步将全剧推向高潮。

由此可见，《念念无明》的创作者是很善于驾驭故事发端的剧作者，一下子就让观众入了戏，这就是这部微短剧为什么能在最初抓住观者，并使接下来一切的不可能变得看似可能的诀窍所在。

> **链接：**"在剧院或影院中被迷住了的观者必定处于一种极易受暗示影响的状态，他们随时准备接受暗示。"于果·明斯特伯格（电影史上的第一位电影理论家）认为这种"吸引力"的产生是由剧作结构的精巧构筑带来的。任何一部好看的影视剧，都是以"迷住观者"为首要前提，即我们平常所说的观者入戏不入戏的问题，这在理论上被定义为"吸引力基础结构"。

二、对抗

对抗也就是冲突阶段，是整个故事情节的变化、发展、推进过程。在建置阶段，一旦你给自己的人物规定出需求（need），如他想要达到何种目的、何种目标，你就可以为这一需求设置障碍（obstacles），这样就产生了冲突。

对于故事冲突，主要人物是怎么应对的？结果是正向的还是负向的？故事的冲突是加剧了还是缓和了？这些问题都需要在冲突阶段呈现给观众。

网络微短剧中矛盾冲突展现的主要技巧是顺叙和倒叙相互穿插使用，即以顺叙展开故事，倒叙铺垫背景。

网络微短剧需要在短短几分钟之内讲好故事、制造冲突悬念并推动情节，顺叙的时长被大大压缩，往往将最具有矛盾冲突的情节以顺叙的

方式铺陈开来,然后在最高潮处戛然而止,以此制造悬念,引发受众对于矛盾冲突背后的人物关系、事件背景的好奇心和探究欲,随后以角色回忆、内心旁白等倒叙手法将人物的身份和关系、故事缘起和冲突原因等背景剧情进一步予以铺垫。

以快手平台播放量超过5亿的微短剧《这个男主有点冷2》为例进行说明。第一集开头就是女主穿越到古代结婚的画面,以顺叙的方式密集展开"新娘独自掀开盖头""听到佣人们私下议论""闻讯新郎逃婚"等一系列情节;随后围绕着"逃婚谜团",在女主与"穿越助手小七"的对话中,以倒叙方式追忆民国时代背景中女主备受丈夫和婆婆欺凌的生活,交代出女主、丈夫和婆婆这组三角人物关系;随着倒叙结束,顺理成章展示出女主"反抗残害压迫,活出新自我"的角色使命,也为之后的矛盾冲突进行了巧妙铺垫。顺叙和倒叙的交叉运用,不仅有效突出了悬念,而且形成了非线性叙事的风格。

资料显示,过半受访者认为,开局能否吸引眼球、剧情是否紧凑,是决定他们是否要"追看"一部微短剧的主要因素。[①] 所以,为了抓住用户眼球,微短剧的冲突点密集(部分单集2分钟时长的微短剧,甚至能保证有2~3个剧情冲突点),可以更好地调动受众情绪,满足消遣的需求。

> **链接**:创作者在故事发端的基础上,引出主要事件,构建最基本的矛盾对立,并通过依次出现的多个情节点的作用,在好奇心理的基础上刺激读者(观众)的兴奋点,将全剧故事渐次推向高潮。虽然我们常说"人生如戏",但并不是所有的故事都可以编成戏剧故事,原因就是很多故事并不具备冲突色彩,有些虽具备冲突色彩却又没有观众共鸣点。没有观众共鸣点的故事最好不要去触碰它,因为它会把人引入死胡同,白忙活一场。

[①] 主流媒体如何玩转"微短剧"?| 芒种观点.腾讯媒体研究院,2022年3月15日。

三、结局

这是整个故事最关键的一环，简单来说就是走完了整个故事情节，经过故事漫长的讲述把故事的最终结果呈现给观众。

但是，这一阶段也最容易产生败笔，如结尾设置突兀、不够合理，人物戏剧性需求没有结果，之前的伏笔没有呼应，某些人物无故消失，等等。

而好的故事，是将故事矛盾结果呈现给观众，将主要人物的戏剧化需求予以解决，将故事的情绪、情感最终加以释放，让观众产生"心满意足"的观看体验。

比如，《念念无明》到了大结局的时候，男、女主决定完成最后一次任务的时候就收手，但这次行动让他们发现了彼此的真面目，揭晓了两人的主事竟然是同一个人的秘密，而且主事并不愿让男主离开，布下了天罗地网，男主遇害下落不明，还被立下墓碑。但女主没有轻易相信男主已经离开，她挖开了坟墓并没有找到尸体，于是日复一日地寻找着……终于男主出现了，二人一起决定归隐山林，过上了简单幸福的生活。这个温馨的结局无疑会让观众心满意足。所谓的满足，就是观众相信这是必然的故事结尾，情绪得到解释（为爱相互欺骗）、情感得以释放（满满的爱），价值得以传递（真爱无敌）。

综上，创作者在进行微短剧的结构确立时，"写什么"和"怎么写"是贯穿创作始终的。其中，"写什么"是关于题材选择，是建立在社会价值——国家主流价值观、人文价值观、大众情怀等体现正能量的价值取向，以及商业价值——是否关注热点，是否有娱乐性，是否能提高点击率，是否有卖点，最后是否产生商业效益等的双重维度上。

"怎么写"指的是创作技巧，这仅仅是建立在艺术价值——剧情结构设置、具体人物刻画、整体和局部的对比等方面的一个维度上。创作者只有平衡好社会价值、商业价值和艺术价值这三者的关系后，才能顺利地进行剧本的写作，创作出品质、流量、商业价值皆俱的影视作品。

> **链接**：不同于雕塑、绘画、舞台剧等其他艺术表现形式，影视艺术的视觉表现形式是通过摄影机拍摄记录下接近现实生活的活动画面，利用视觉暂留原理使人产生画面的连贯性，遵循视听语言的语法结构进行剧本结构确立，最后运用蒙太奇的剪接手法使得影片得以呈现，并由此来描述事件、抒发情感、阐述哲理。①

第四节　人　　设

网络微短剧作为网络影视的一种，讲好故事和如何讲好故事是其必备的能力。人物是表达主题的主人公，人物的行动推动故事的发展。所以，情节和人物往往是受众最清晰的记忆点，而某一人物形象往往比故事情节更能够长久地被受众铭记在心。

人设，即人物形象设计，通过外形、谈吐、行为动作等具体行为向他人展示的关于此人物性格、本质等抽象元素在他人心中的具体反映。影视作品中的人物形象设计是导演通过主观的情感诉求和艺术加工，把现实生活中的原型人物进行浓缩加工，所塑造出来的符合影视主题的特定人物形象，这类人物往往比真人更具典型性、矛盾性。②

无论是长剧还是微短剧，丰满、立体的人物形象，可以有效地推动

①姜今.银幕与舞台画面构思[M].北京：中国电影出版社，2001.
②李彦蒂，梅一楠.近年现实主义电影中"人设"对主题表达的构思[J].新闻研究导刊，2020，11（03）：32+34.

故事的发展、主题的传递、情绪的渲染，大大丰富叙事作品的精彩度和魅力指数，吸引更多的观众。

那么，微短剧作品如何塑造出彩人设呢？

一、有张力

在影视作品中，创作者通常通过让人物遭遇变故、性格发生360度的大转变，来打造一个有张力的人设。

比如，腾讯视频微短剧《妻子的反攻》，从名字我们就可以知道这是一个女主智斗"渣男""渣女"的故事，女主白莹莹面对不忠诚的丈夫、有心计的"绿茶"以及"极品"婆婆时，从隐忍包容，到心灰意冷，再到逆袭反攻的成长抉择，展现出当代女性独立坚韧的性格特质，也折射出中年女性对自我的关照和反思。正是白莹莹这个人设在挫折中不断地成长和历练，才吸引着受众往下追剧的欲望，如果白莹莹逆来顺受，整部作品就会显得很乏味，缺乏生命力。

从白莹莹人设本身来看，贤妻的"反攻"原本就自带戏剧张力。另外，伪善的丈夫、极致的"绿茶"，以及奇葩的婆婆等同样各具特色，给观众留下深刻的印象；再加上贴合的选角以及演员们的出色表现，最终塑造出带有强烈记忆点的人物，构成了作品的一大亮点。

二、极致化

在题材百花齐放的国产剧中，带有极致色彩的人物并不罕见，他们往往成为话题制造机，是剧作的吸睛法宝之一。

何为极致人物？简单地说，就是这个角色在强情节中具有浓烈"爽感"，在生活流中能戳中看客的共情神经。总之，能在不同时间点和情境

中与剧作的叙事节奏相得益彰。①

包裹在各类题材外壳之下的极致人物众生相，主要有以下几类。

第一类是"疯批"（网络流行语，指内心狂野乖张、行事疯狂的人）。

这类极致人物的显著表象是病娇腹黑，内里都是因为各种原因导致的畸形心理在作祟。创作者通常通过这类极致人物打造出一面"照妖镜"，映射出人心的善恶根源。

创作者在塑造这类"疯批"型极致人物时，写出人性的复杂：一方面，他们嚣张跋扈，心狠手辣，是做人的反面教材；另一方面，在剥离恶的表层后，他们千疮百孔的内心又让人感到怜悯，折射的是"可恨之人必有可悲之处"的人性写照。

比如，微短剧《长公主在上》的女主就是个"疯批"病娇邪魅型的大美女，腹黑狠辣、亦正亦邪，还带点癫狂疯魔的气质。从表面上看似心狠手辣、有谋逆的心思，随着剧情渐渐明朗，才知道她和皇帝看似不和，实则是为了联手做局引出藏在身边的真正的叛徒。而且，长公主的内心也并非那样蛮横无理，虽然表面上不愿为拦车的百姓申冤，但私下里还是会让婢女悄悄送给百姓碎银，帮助他们渡过难关。这样一来，立体、丰满的长公主形象就立住了。

第二类是"吸血鬼"。

这类极致人物经常被刻画为自私父母的脸谱符号，他们身上汇聚的重男轻女和代际冲突等元素，引出了原生家庭的社会议题，引爆当下年轻人痛点，从而触发在网络端的旺盛表达欲。这些"吸血鬼"式父母使用的招数不同，要么扮猪吃老虎、逐步攻下防线，要么强悍如灭霸、对子女步步紧逼。

比如，《一胎二宝》中因未婚先孕而坏了名声的苏家大小姐苏浅，消

① 极致人物，是爆款剧助推剂吗？Vlinkage公众号，2021-12-24。

失六年后突然带着一双儿女现身,狼心狗肺的亲爹和继母一面嫌弃她,觉得她败坏名声,另一面又想用她代替金贵的二小姐嫁给残废的九王爷。这类"吸血鬼"式父母的做派为角色的"可恨度"大大加分。

第三类是"美强惨"。

大女主剧、大男主剧里的主角通常会被贴上这个标签,可以说这是为了凸显人物成长弧光的标配。人物的主基调是欲扬先抑,最终结局要么是走向人生巅峰,要么是反转黑化,但不管哪个结局,抵达的都是符合人物本性的极致性归宿。而借助人物的脆弱感或坚韧感两极化的特质,能让观众在产生情感投射的同时唤起同理心。

比如,《别惹白鸽》里的白鸽,义气冲天,见义勇为,前脚刚替好友何煦教训过三心二意的情人,后脚又帮好友李力解围。但就是这么一个清醒果决的大女人,在感情上却绊了一个大跟头。原来,何煦在她家偶然看到她前男友的相框,爆出了这位"十日男友"的真面目:让白鸽刻骨铭心的这段短暂恋爱,其实只是两个渣男互当僚机的一场赌局。白鸽这才明白,无故消失的前男友可不是什么纯情好男人,之前留下的每一个甜蜜符号,也都是批量复制的谎言而已。白鸽在真相面前一言不发,为了隐忍情绪连续吞咽鸡蛋,"无声胜有声",强烈感染了观众。

第四类是都市情感剧中常见的"绿茶+渣男+海王"三件套。

在女性意识觉醒和向往独立自主的当下,观众喜欢化身"鉴婊达人"和"鉴渣达人",在看剧时投入真情实感而模糊了角色和演员的界限,以至于扮演者在戏外产生满满求生欲,跟观众站在统一战线吐槽角色,从而构建了一个互动的舆论场,助推剧集声量。

比如,之前提到的《妻子的反攻》里女主的丈夫,在妻子怀孕没了工作、操持家务,还要看婆婆的脸色时,不但不关心她、支持她,还出轨女主的闺蜜,不仅拿家里的钱给小三买房,还在办公室偷情;而女主

的闺蜜，简直就是在女主的眼皮底下当"小三"，偷穿女主的睡衣，偷喷女主的香水，故意让女主发现他们的不正当关系。

第五类是"新鲜的真实"。

这类极致人物最大的特点，是真实存在于现实世界的，且是影视剧中呈现的"少数派"。

人物身份的选择不走大众化路线，或者人物的性格极端，并且都带有正面色彩，是这类极致人物的核心。

比如，《念念无明》里的女二，她是"眼疾萌妹+武器锻造大师+酿酒达人"人设，本身也是一个比较极致的人物设计。

综上可见，极致人物既有主角也有配角，扮演者从中得到的赋能各异，这与角色的讨喜度有关。不过，共通的是不论戏份多少，极致人物都能吸引观众注意力和激发表达欲。

三、情感饱满

情感类的影视剧都有一个共同点，就是每部作品都会有一个痴情执着的二号（男二号或女二号），他（她）或爱或恨，如果没有这个二号，一号的人设情感既不完整也不动人。

比如，《太子妃升职记》中风度翩翩、温润如玉的九王让大家心疼不已，原因就是他对女主张芃芃的爱丝毫不比皇上少，可他喜欢张芃芃一开始就是一个错，因为张芃芃是她的皇嫂，是他一辈子可望而不可即的女人。

人设的塑造对于影视作品有着最直接的影响。受众喜欢这个人设，就会形成特定的流量和购买力。

综上，人设塑造得成功与否对微短剧的意义重大。人设的打造，首

先要符合大众情感最大公约数，反套路是其中的一条创作途径，如为血性方刚的男性赋予脆弱一面，能打破世俗刻板印象等；其次，聚焦并深挖边缘性人物的内心世界，如《别惹白鸽》以"女性情感互助小组"成员各自的隐私为切口，展现错综复杂的人性并融入社会公共议题"女性如何真正实现互助"，极易引发大众共鸣；最后，从个体提炼出特质标签，再通过艺术加工凝结成典型形象，如《心跳恋爱》里从漫画穿越到现代来的玛丽苏女主形象。

但对于创作者来说，打造一个深入人心的人设并不容易，如果能前瞻性地塑造出罕见又真实的人物，就能吃到红利，否则只会沦为跟风同质化的炮灰，相当考验创作者的敏感度和洞察力。

> **链接：** 影视作品想成为爆款，人物塑造是重中之重。如果人物形象都千篇一律，观众容易产生审美疲劳。人物形象塑造能让观众产生共鸣的根本原因，就在于是以人物的真实社会性作为创作土壤，真正深入心灵进行人性挖掘，改变了以往主要人物性格单一的俗套剧情。除此之外，人物塑造还应该注重展示其健全的人格魅力，注重传播新观念、新思想等方面，表达出对崇高精神生活的追求与向往，更多地启发观者对自己的生活状态的审视与思考。

第五节　人物关系

人物塑造的成败除了人设的打造之外，也离不开人物关系的设计和展开。

在众多的剧中人物之间，必然存在着各不相同的某种关系，这种人物之间的特定的关系，我们通常称为剧作的人物关系。生活中人与人之

间有着多少种不同的关系，剧本中也就能有多少种人物关系，不过它要求比生活中的人物关系更集中，更典型，更有"戏剧性"。[①]

创作者塑造人物形象，应当尽量通过他与其他剧中人的各不相同的关系，来揭示他的性格特征，如果他不与其他人物产生关联，就很难从各个角度把人物丰富的内心世界和与众不同的性格，鲜明而充分地揭示出来。正是剧中人物之间各种不同的关系及其变化，提供了展示这些人物不同性格的广阔"舞台"。

影视剧本中的人物关系，可分为冲突型、对比型和映衬型三种类型。

第一种，冲突型的人物关系。

如果两个剧中人物在思想感情和性格上存在着差异，并且在行动中又相互发生了抵触，这种人物关系就是冲突型。

比如，微短剧《逼婚男女》中的女主角小雨的北漂男友大奇与未来的丈母娘的关系，就是冲突型的。小雨的妈妈对未来女婿的要求是有房、有车、有稳定工作，而大奇又恰恰是一个无房、无车、无稳定工作的大龄男青年，于是就产生了冲突。

剧中人物在思想、感情和性格上的差异，是构成人物之间的戏剧冲突的基础，并不构成冲突本身。冲突产生于人物之间性格的差异，当两个人由于思想、感情和性格的差异造成了意志和目标的不同，而且在行动上互相抵触时，此时就引起了激烈的冲突，从而碰撞出耀眼的火花。

在冲突的过程中刻画人物，不仅能表现出人物性格形成的历史和发展变化的过程，而且还可以淋漓尽致地刻画人物思想性格的各个侧面，细致入微地揭示人物内心各种复杂微妙的感情变化，使塑造出来的人物形象有立体感。

比如，微短剧《逼婚男女》中，女主角小雨的妈妈对未来女婿有着

[①] 孟森辉，陆寿钧.电影剧作中的人物关系[J].电影新作，1984（04）：104.

房和车的明确要求，而大奇不但没有房子和车，连一份稳定的工作都没有，这样的落差自然形成了两人之间冲突型的人物关系。正是在这场冲突之中，创作者将小雨的妈妈和其他人物的关系扭结在一起，通过揭示她单身母亲的身份，帮助观众找到了她这种现实性格形成的历史依据，原来是独自抚养女儿的艰辛让她对物质如此看重。

冲突型的人物关系对于刻画人物性格常常起着极为重要的作用。但创作者在设计冲突型的人物关系时，应防止出现两种情况：一是冲突不具体，双方意志的抵触没有集中在某一点上，也就是冲突的内容和焦点不明确，结果双方各敲各的锣，各打各的鼓，看上去很热闹，但实际上冲突并没有形成，观众看了也觉得莫名其妙；二是冲突不真实，是人为的安排，冲突双方的行为并非性格的必然，也不符合生活的逻辑，而是剧作者强加于人物的，结果导致别扭和虚假。[①] 只有通过具体、真实的冲突，才能塑造出真实的、有血有肉的人物形象。

第二种，对比型的人物关系。

如果两个剧中人物的思想感情和性格存在着差异，但他们在具体行动上只是各干各的，并不互相交锋和抵触，没有构成冲突，只是形成了对比，这种人物关系就是对比型的人物关系。

比如，《别惹白鸽》里的三位女性就是对比型的人物关系，白鸽媒体人的身份赋予她直率、热情、追逐正义的性格特征，"该出手时就出手"；李力母亲的身份，让她具有母性、宽容的特征，善于调节三人的关系；何煦职场新人的身份，自带单纯、美好和隐忍的特质，容易激发别人的同情。

她们在思想性格上的差异使她们对生活中遇到的麻烦采取的处理方式也不一样：何煦表面上看是一个人畜无害的小女生，但实际上，一方

[①] 孟森辉，陆寿钧.电影剧作中的人物关系[J].电影新作，1984（04）：104.

面她为了逃避现实而宣称自己在感情中饱受伤害，另一方面却成为给别人感情带去伤害的第三者；李力声称女儿受到导师儿子的骚扰并非实情，其实遭遇骚扰的是她本人，为了女儿直博的前程，她一次次选择忍气吞声；白鸽看似洒脱不羁，实则是感情上的受害者，她和"前男友"之间的爱情只不过是对方和别人立下的赌约。创作者通过这三个人控诉和反抗方式的对比，写出了她们各自的命运和性格差异。由此可见，对比和冲突一样，也是揭示人物性格的有力手段。

第三种，映衬型的人物关系。

所谓映衬型的人物关系就是指两个剧中人物的意志和目标相同，在行动的方向上也一致，形成了互为补充、相互映衬、相得益彰的艺术效果。

比如，微短剧《大妈的世界》里的两位主角王于田和杨得馥，志趣相投，对新鲜事物充满好奇心，都渴望融入数字化社会。所以，她们退休后也没闲下，从追逐年轻人的时尚潮流、嗑CP到互帮互助解决生活中涌现的新问题，成为新时代潮流大妈形象的代表。这种映衬型的人物关系也是塑造人物形象的一种行之有效的好方法。

以上就是三种基本的人物关系类型。事实上，人物之间的关系是十分复杂的，而且常常会发生变化。所以，创作者在构思人物关系时，不能太简单化，要注意如下一些问题。

第一，人物关系的设计要有助于揭示剧中人物的思想、感情和性格。比如，《别惹白鸽》中何煦的男友苏瑾，和何煦同样来自小城市，都曾经历过敏感与自卑，苏瑾因为虚荣心选择了事业有成的、强势的米娜为他的妻子，但仍需要转而向和自己相似的何煦寻求内心的安慰，这就解释了他出轨逻辑下的行为动机。

第二，人物关系的设计要有助于揭示该剧的主题思想。一个影视作

品的主题思想，主要是通过主要人物与其他人物之间关系的发展和变化，通过主要人物的命运、遭遇和思想、性格来体现的。因此，我们在设计主要人物与其他人物的关系以及这些关系的展开和变化时，都要考虑到是否有助于该剧主题思想的体现和深化。

比如，《别惹白鸽》通过三位女性在生活中与其他人的交集造成的自我困惑，表达了拒绝成为"白鸽"（beggar，意为乞讨者）的主题。在剧中，沦为"他者"的女性们或许都曾经成为过一个"白鸽"（beggar），把快乐与幸福建立在对别人的渴求和期待上，而拒绝成为一只"白鸽"，或许是找到自己，并获得觉醒与成长的第一步。可见人物关系设计得好，对体现主题思想十分重要。相反，人物关系如果处理不当，会直接影响到主题思想的体现和深化。

所以，创作者需要注意的是，在人物关系的设计、发展、变化中，不要人为地去安排一个悲剧式的结局，传达给观众一种低沉、消极、看不到希望的情绪，这只会起到适得其反的效果。

第三，人物关系的设计要有戏剧性。一部作品的戏剧性，主要产生于人物关系，产生于不同性格的人物之间的各种关系。那么，什么样的人物关系才有戏剧性呢？另外，我们也要充分注意到，由人物关系引起的人物的内心冲突，也能产生戏剧性。

比如，《念念无明》里的那对CP，男女主角都有不为人知的另一面，女主是伪装成制衣铺老板的女杀手，而男主是伪装成郎中的暗卫，两个人都怕吓着对方，都隐藏着各自的身份，都会为了对方考虑，也会为了对方委屈自己，最后正是两人之间的甜蜜与恩爱，让他们做出了退隐江湖、过平静生活的决定。这两个人物的塑造都很有戏剧性，人物的思想感情也表现得比较复杂、丰富，所以能够打动观众。

创作者在要求人物关系的戏剧性上，需要注意以下两点：一是要注

意人物关系的合理性，不能人为痕迹太浓，在虚假的人物关系上产生出来的戏剧性，必然也是虚假的；二是要注意创新，不要在人物关系上处理得太俗套，让观众感到陈旧和厌烦。

第四，人物关系的设计要符合影片的样式。不同样式的影片，如喜剧、悲剧、惊险剧等，对于人物关系的安排、设计，是有不同要求的。所以，在安排人物关系时，要考虑到影视作品的题材样式，做到"量体裁衣"。

比如，喜剧类型的微短剧《做梦吧！晶晶》里的女主晶晶和二十位男生的人物关系的安排，就是为了使这部影视作品笑料百出，增添了喜剧色彩。

另外，剧中的人物关系，无论是社会关系、感情关系，都应该以主角（们）为核心，若关系远离主角（们），就容易生成遥远的旁枝，不要建立太多、太复杂、纠缠不清的关系网，以免观众消化不良；人物关系的变化要做到有迹可循，内里必有原因，比如经历了不平凡的事情，也就是剧情的曲折之处；要处理好配角与配角的关系，他们之间产生的剧情，不可以遮盖了主角与配角之间的关系，否则，剧情就失去主干脉络，观众亦无主线可追随了。

综上，微短剧中人物关系的设计和展开，关系到人物塑造的成功、主题思想的展现。所以，创作者在创作中应该加以重视，不能等闲视之。

> **链接**：我们可以看到在一部影视作品中，随着人物关系的展开，有时人物关系发生的变化巨大，由分到合，由合到分，可能还会出现很大的反复，以及很多的波澜和曲折。要知道人物关系的变化，是由他们各自的思想、感情、性格，各自的意志和行动所决定的。创作者之所以要让他笔下的人物关系产生这样的变化，而不是产生那样的变化，是有他一定的构思，绝不是随心所欲、毫无目的。

第六节 剧情钩子

我们都知道一部成功的影视作品离不开深刻的主题、优美的文字、精彩的细节和合理的结构。而合理的结构,需要一个个"钩子",将影视作品的各段落衔接起来,从而清晰呈现创作者所要表达的主题思想。

联系自己的创作经验,笔者认为,在影视故事中,"钩子"可以是某一个引人入胜的悬念、一个精彩的情节,也可以是一个矛盾冲突激烈、跌宕起伏的故事。

钩子有多种形式,但从最低限度来说,钩子不外乎是一个问题。如果我们能激起观者或读者的好奇心,我们就抓住了钩子。就这么简单。每个故事的开头都应该有人物介绍、设定和冲突。但是,就其本身而言,这些都不是钩子。只有当我们说服读者提出"会发生什么"这个一般性问题时,钩子才会产生,因为我们也说服了他们提出一个更具体的问题,如《饥饿游戏》中所说的"谁会被抽中成为贡品"。

在影视作品中埋设"钩子",既可以让事件在叙事过程中跌宕起伏,吸引观者的注意,又能强化影视作品的表现力和冲击力,进一步凸显创作者表达的意图。

一、钩子的分类

钩子分语言的钩子、情节的钩子、结构的钩子和细节的钩子。

1. 语言的钩子

语言钩子能"勾起"蕴含丰富情绪的词汇,具有持久的生命力,特别是那些既往的词汇无法精准形容的情绪。因为它们能够恰到好处地传

达，所以这些词汇就很有可能一直流行下去，因为它们具有不可替代性。

举个例子，特别会运用语言钩子的诗人是泰戈尔。比如，他的经典诗句"天空没留下翅膀的痕迹，但我已飞过"，这句话就是典型的语言钩子。如果用直接叙述的方式来表达："我飞过天空，没有留下什么翅膀的痕迹"，我们读起来是没有什么意境和独特之处的。而泰戈尔将语句的顺序进行调整，就变成了一个巨大的人生失落的悲剧，所传达的失落感和人们的心意相通，因而能获得人们的共鸣。

所以，创作者在进行作品的创作时，面对无数词语绕来绕去的时候，要把注意力集中在最微妙的、最新颖的传达现代人独特体验的那些词语上，要有反思，要做一点点变化，不要做流行语的传声筒，每个人都应该对流行语有自己的再创造加工。

这里给创作者在作品中运用语言钩子可提供的一点借鉴是：要注意准确把握流行词背后所传达的情绪，不要从表面上来理解它。如"丧""佛""怂"表现的其实是年轻人的一种"被挤压"的感觉，他们感到在阶层流动的通道不断收窄的情况下，仅仅凭借自己的努力很难突破到下一个阶段，就很容易出现一种焦虑、无力的感觉。这些情绪的背后其实是有一整套现代文明的机制在起作用。所以，在创作时，多想想这个流行词背后和一整套现代文明的关系与互相影响，这才是重点所在。

2. 情节的钩子

情节的钩子在影视故事创作中，表现为不可缺少的阻力。比如，人们都熟悉的梁山伯与祝英台的故事，身份、男女性别，以及女扮男装都成了两个人在一起的阻力，这个复杂的钩子使故事也更加好看。

由此可见，钩子的存在，对于塑造人物形象、打造设定体系、埋设情节冲突、凸显内容主题等方面，都起到了非常重要的作用。

又如，文学名著《傲慢与偏见》的作者在小说一开始就用她著名的开场白巧妙地吸引了我们："一个普遍承认的事实是，有钱的单身男人一定是在寻觅妻子。"这个微妙的反讽，从一开始就给了我们一种冲突感，让我们看到，无论是寻找财富的妻子还是寻找妻子的男人都不会轻易达成自己的目标，从而加深了开篇段落中钩子的拉力；然后作者在整个开篇场景中进一步深化，介绍贝内特家族，使我们不仅对人物越来越感兴趣，而且既意识到情节的主旨，也意识到冲突的困难。

这是创作者需要向《傲慢与偏见》的作者学习的地方，学习如何抓住通过钩子给读者留下深刻印象的第一个机会，因为第一印象通常是起决定性作用的。

3. 结构的钩子

从结构上讲，什么是钩子呢？钩子是故事的第一个节拍。从本质上讲，它是一个开端。它可能不是你故事中的第一个时刻或句子，但由于它是情节中第一个真正有趣和有创造力的节拍，你应该尽早把它呈现给观者或读者，因为它能勾起观者或读者的兴趣，是吸引他们继续阅读的诱饵。

钩子，甚至整个第一幕的前半部分，都排列在诱发事件、冒险的召唤之前，也就是主人公被特别邀请参与冲突以前。钩子起到的作用是告诉读者这个故事是关于什么的，并为后面的节拍设定所有重要的游戏素材。钩子是所有节拍中最棘手的一个，因为它们必须成功地融合娱乐和信息。当然，故事的每一个场景都需要这样，但钩子的出错余地比其他地方要小，因为你要首先说服观者或读者有意愿花时间和精力看下去。

比如，影片《怒海争锋：极地征伐》讲述的是19世纪初海权争霸的背景下，英国海军"惊奇号"战舰在新任舰长杰克的带领下出海远征，

为了光荣与荣誉，在海上与法国和西班牙海军展开殊死搏斗的故事。

这部电影在一开始就放出了结构上的"钩子"，在开场用一分钟左右的时间展示了"惊奇号"上海员们的早晨惯例，其中一名水手发现了一艘疑似敌舰时，钩子才出现，经历了几个紧张的不确定和犹豫不决的时刻后，然后，几乎没有任何警告，一场可怕的海战就发生了。导演在第一个故事节拍就与主要冲突关联起来，这样的安排让观众在看到"钩子"之前就被勾住了。

在这里，创作者需要预防的一个问题，就是要防止开篇出现的精彩的钩子与故事冲突脱节。也就是说，你的开篇很精彩或巧妙，但观者或读者继续往下看的时候，发现这个很精彩的开篇与故事没什么关系，内心就会感到被欺骗。这不仅否定了钩子的力量，而且还背叛了观者或读者的信任。

4. 细节的钩子

创造出好作品的重要途径之一是要在细节上下功夫，努力创造出新鲜、生动的细节。而细节处理得是否得当将在很大程度上决定一部剧本的价值高低。

比如，经典的爱情电影《泰坦尼克号》之所以经久不衰，很难被超越的原因就是"You jump，I jump"（你跳我也跳，引申为生死相随）这个经典桥段，女主角张开双臂站立在船舷之上，男主角在身后紧紧搂住她的腰，两人融为一体，好像展翅飞翔，这个细节把两人之间的浓情蜜意展露得简直要溢出屏幕之外，让观众感到甜度爆表。

综上，在影视作品中，创作者就是灵活运用语言的钩子、情节的钩子、结构的钩子和细节的钩子，一次又一次地吸引观众的眼球，来"引爆"观者的动情点和兴奋点的。

> **链接**：观者和读者就像聪明的鱼，他们知道创作者是来"抓"他们的，想把他们卷进去，让他们欲罢不能。但是，像任何有自尊心的鱼一样，观者和读者从不轻易上钩。除非钩子上有足够吸引人的饵料，不然他们不会向故事里的诱惑投降。所以，你必须从第一章或第一幕开始就把读者吸引到故事中来。否则，无论后面的故事多么精彩，他们都很有可能看不到。原因很简单：摆在他们面前的诱饵太多太多了。

二、钩子的设置

既然"钩子"是能刺激观众感官、拨动他们神经的"兴奋点"，那么，在创作影视作品时，应该如何设置"钩子"呢？

第一，用矛盾冲突制造钩子。

在影视作品中，这是一种常见的设置钩子的方式。矛盾是事物发展的动力，没有矛盾就没有发展。影视作品里，如何在一定时间限度里，快速吸引观众的注意力，用典型的矛盾冲突作为"钩子"，不失为一种好办法。

比如，微短剧《梅娘传》开篇就通过"反派踩着女主角的脸擦鞋"的场景，女主角被辱的系列动作，详细再现了冲突爆发到冲突结束的全过程，生动体现出反派飞扬跋扈、女主角忍辱负重、坚韧不屈的性格特征，以点带面地表现出女主角在宫中的艰难处境。这个"钩子"无疑有着较大的吸引力，观众想要"知后事如何"，只有接着继续追剧。

第二，用情节制造"钩子"。

情节，一般包括开端、发展、高潮、结局等部分，它由能够显示人和人、人和环境之间关系的具体事件和矛盾冲突构成。在以人物为中心的影视作品中，情节可作为引起观者注意的"钩子"使用。

微短剧的时长比较短,如果想要表现常见的"女主角备受压迫"的桥段,有限的时长让微短剧难以通过长期连续的情节体现人物的生存环境和所处境遇,而是选择类似于"被冷落""被排挤""被打骂"等具有冲击力的画面来呈现,并将这些彼此断裂的碎片化镜头堆叠起来,以体现女主角的受压迫之深。

比如,在微短剧《梅娘传》中,就通过女主角"听闻家族被查抄""深爱的男人杀死母亲""被贬为宫奴"三重情节的强力递进,勾勒出女主角背负仇恨、艰难求生的悲惨命运。这种处理方法不仅加快了叙事节奏,而且使剧情层次更为丰富。

第三,用悬念制造"钩子"。

这种设置"钩子"的方式就是利用人好奇的心理特点,来引起观众的注意,通常运用于悬疑片。悬疑片中,叙述事件、揭示矛盾冲突,常常需要营造神秘的情节和气氛,把悬念作为"钩子",也是吸引观众眼球的手段之一。通常,悬念要贯穿于整部影视作品中,一个悬念谜底的打开,便是另一个悬念的开始,这种悬念迭出的氛围会一直延续到作品的结尾。

比如,微短剧《别惹白鸽》一开场,何煦在女性互助小组的第一句话就是"我想杀一个人",这就制造了一个悬念,观众联系她讲的"渣男"苏瑾出轨的事,会猜想她想杀的人是苏瑾,但在该剧的最后几集,才会明白原来她想杀死的是"内心软弱不堪的自我"。可见,用悬念制造"钩子"具有能吊住观众胃口神经,迫使其追看到底的先天优势。

第四,用细节制造"钩子"。

在影视作品中,真实生动的细节对于刻画人物、表现主题,会起到事半功倍、画龙点睛的作用。有时,人物的一句话、一个眼神,甚至一个微小的动作,都是其心理和性格的反映,这些鲜活而又充满生活质感

的细节的精彩呈现，会增强作品的表现力和张力。

比如，微短剧《心跳恋爱》中男主对学妹下雨天借雨伞的要求直接拒绝，还以"两点之间直线最短"为由，让她自己跑回宿舍。但男主回头看到女主站在大树下，就不由自主地走上前，撑开雨伞为她挡雨。这个细节就充分体现了男主对女主的情意，让观众会意：原来这个耿直男孩是真的喜欢女主。

以上就是设置"钩子"的几种方式。但是，我们需要注意的一点是，在微短剧中"钩子"的设置是有技巧的。

一方面，在微短剧中作为"钩子"的细节、矛盾冲突、情节以及悬念，应交替运用，时间间隔以1.5～2分钟为宜，起到在曲折的情节中凸显矛盾冲突、在矛盾冲突中彰显细节的效果。

另一方面，"钩子"的设置，需要环环相扣，内容层层递进，在事件的不断变化中，依照不同结构和内容的需要，分别埋设不同的"钩子"，形成一个"钩子"的解锁到另一个"钩子"登场的连环结构，使"钩子"在锁紧和解锁的循环之中，不断推动事件向前发展，进而凸显和深化主题思想，并让观众在跌宕起伏、悬念丛生的氛围中欣赏该剧。[1]

> **链接**：和音乐家面对音符、数学家面对数字不同，编剧面对的是人性。人性是一个模糊的地带，为了能够在故事中有效、清楚地对人性进行量度和呈现，则需要有一种能够将人性从模糊和混沌中剥离、凸显的工具，通过这个过程，才能够塑造出鲜活立体的人物。这就解释了为什么每年诞生这么多作品还远远不能满足市场、观众的原因。另外，故事的匮乏是全世界都在面临的，没有哪个时代是故事的黄金时代。故事最重要的两个因素就是钩子和阻力。所有的故事一开始面临的都是如何找到它的阻力，然后发现破除这个阻力的钩子。

[1] 王雨时.浅论电视片中的"钩子"[J].记者摇篮，2017（06）：16-17.

第七节 反 转

反转叙事是一种独具特色的叙事风格。短视频反转叙事,即在数分钟甚至数秒内,故事至少发生一次反转。与传统剧作按照故事发生、发展的常规逻辑渐次推进不同,反转叙事拒绝按照常理出牌,甚至刻意偏离事件原有的发展轨迹。正因为如此,反转叙事在一定程度上意味着对传统惯性思维的挑战。①

如今,反转叙事被广泛应用于单线叙事的短剧,为其提供了创作新思路。

一、反转叙事的内涵及与微短剧的深层勾连

情节、人物、环境是故事结构的三大组成要素。反转表现为一种情境转换为相反的另一种情境、人物身份或命运向相反方向转变。情节、人物、环境对反转的意义各不一样:情节的转变是内因,人物的变化是外在表现,而环境的作用不明显。

具有反转结构的故事,主要体现出两大特征:一是"反",即人物身份或命运转变前后的二元对立;二是"反—转"的外在表现,这种二元对立体现出的是人物的单方面特征,人物特性的单一与集中才能构成变化前后突出的二元对立。②

反转手法的本质是通过形成意外制造悬念,来达到增加情节推进的戏剧化程度的目的。它是如何实现的呢?多数是通过对生活中的原有场

①林进桃,沈媛媛.迷你剧《陈翔六点半》:网络短视频的反转叙事与文化审视[J].电影评介,2019(07):107-112.

②怎样让你的剧本反转,反转,再反转!亚洲微电影协会,2020-04-30.

景做戏剧化处理，呈现出一种似乎是现实而又不同于现实的模式，利用人对未知或陌生事物的恐惧，制造悬念，使观众在心理上把看到的当作现实，从而被带入情境中。

虽然各种类型的叙事作品都可运用反转，但反转手法本身的特点决定了其在单线叙事、篇幅短小的叙事作品中更易发挥作用。原因有两点：一是单线叙事的作品线索明晰、环环紧扣，观众容易在高度集中注意力的同时被带入情境，而且单线叙事形成意外后相对于其他叙事方式更具有戏剧化，效果更强烈；二是只有反转手法才能满足篇幅短小的作品对故事性的要求——速率刺激。

网络微短剧的一大特征就是短小精悍，想要在短时间内讲述好一个故事，打造出属于网络微短剧的叙事魅力，占据大众的碎片化时间，网络微短剧就要突破常规的叙事手法，打破常规的叙事模式。在不断摸索过程中，反转叙事是网络微短剧在创作过程中取得的比较有效的经验。[1]

我们可以看到，早期网络微短剧作品《万万没想到》，名字中就蕴藏着反转意味，成就主角王大锤传奇人生的就是各种"万万没想到"。

后来的网络微短剧《陈翔六点半》也是将反转叙事贯彻到底，即由一个先始的情节开篇，以逐渐或猛然脱离常规的逻辑思维与叙事轨迹，向另一个大相径庭甚或迥异的剧情或情境转化。这也是该剧最大的看点和精彩之处。

2018年，爱奇艺推出的第一部竖屏微短剧《生活对我下手了》也是集集反转，以此来反映社会存在的某一问题。

反转叙事手法对于短视频，尤其是短剧意义特别重大。反转叙事手法不仅是当下中国网络短视频，尤其是网络迷你剧的立身之本，也是短视频在未来日益激烈的市场竞争中，寻求自身发展与蜕变，不得不坚守

[1] 程俊欣.网络微短剧的内容创新策略研究[D].郑州：河南工业大学，2021.

与完善的一大叙事策略。①

> **链接：** 年轻一代是在互联网语境下成长起来的，这些"网生代"② 观众的审美与心理需求，与反转叙事这种敢于突破惯性思维与挑战智力情感的非常规叙事方法有着天然的契合。反转叙事既能在最大程度上丰满与充盈短视频原本有限的内容与篇幅，又为它带来跌宕起伏的剧情，使得短视频更加富有趣味性与吸引力。

二、微短剧反转叙事的运用技巧

在互联网语境下，反转叙事模式日渐演变为一场挑战观众智商的情感游戏。不时地安插剧情反转，成了创作者让整个微短剧充满看点的经典"套路"。微短剧反转叙事的运用技巧，一般有如下几种。

1. 突破惯性思维，挑战智力情感

微短剧的创作者借助反转叙事手法，使剧情的发展逐渐偏离与打破观众原有的心理期待，甚至使剧情向完全相反的方向发展，以此作为吸引观众的一大法宝。

比如，抖音博主"莫邪"2021年12月15日发布的以职场中的"勾心斗角"为主题的微短剧：新来的实习生田小野与另一名实习生，两人只能留下一个，为了得到唯一的转正名额，对手故意删除了田小野重要的工作文档，眼看着田小野就要出局，公司总裁"莫邪"突然现身，为加班的田小野贴心送来夜宵零食，完成了剧情的第一次反转，原来田小野

① 林进桃，沈媛媛.迷你剧《陈翔六点半》：网络短视频的反转叙事与文化审视[J].电影评介，2019（07）：108.

② 朱晓敏."网生代"电影与互联网[J].当代电影，2014（11）：4-7.

和莫邪是闺蜜。

田小野转正后，成为总裁助理，观众盼望她在工作上有个好表现，没想到她的第一件工作——挪车就不顺利：挪车时剐蹭了一辆B字母开头的豪车，观众猜想是宝马，她却说是Bugatti（布加迪）。由此完成了剧情的第二次反转，并为引导观众评论埋下了伏笔。许多认识Bugatti（布加迪）的观众开始在评论区里科普，布加迪是千万元起步的豪车。这种突破常规思维，在剧情结尾发生360度的大反转，让观众兴奋不已，并且剧中出现的品牌又有效激发了观众评论的热情，为后续的商业变现做好了铺垫。

2. 借助社会热点，注入新的社会意蕴

除了突破惯性思维，微短剧的创作者还可以对社会生活中的热点事件或重要素材进行二次加工和改造，为其注入新的社会意蕴，以此来实现反转。

《陈翔六点半》里的《没有智慧的碰撞，哪有套路的放浪》（2017年6月11日），讲述了一个被自行车撞伤却讹诈宝马车主的老妇人无理取闹的故事。该剧的反转叙事是通过老妇人一路挣扎着跪爬的慢镜头实现的。在镜头里，老妇人就像被"分身"一样，之前被自行车撞伤不追究责任，可在宝马豪车面前却变成面目可憎的"碰瓷党"。

该剧显然是对社会热点"老人摔倒该不该扶"进行了二次加工和改造，一反被撞老人无辜的常规套路，猛然一个反转，引发了观众对当下社会风气的反思。

3. 情节的戏剧性与表演的夸张性

微短剧的专业创作团队深谙新媒体语境下年轻观众的接受心理，会

在情节安排上采用戏剧式结构，营造高度夸张的戏剧化效果，来更好地达到叙事反转效果。

比如，《别惹白鸽》剧集结尾，给观众留下的最后一个"彩蛋"就是女性互助会创始人米娜的身份。谁能想到，她就是何煦的出轨对象苏瑾的原配呢？她一直都是一个知情者，知道何煦在三角感情里所处的尴尬身份，白鸽遭受的感情欺骗，李力被女儿同学骚扰……原来她才是整个棋局背后的那只"手"。她看到苏瑾和郭天两个"渣男"都可以互相掩护自洽，认为女人也应该找到自己的同盟疗伤自救，就算彼此身处不同阵营，也应守望相助给予温暖。至此，从剧名"别惹白鸽"的客体性表述，到结尾旁白"不要做白鸽"的主体性苏醒，《别惹白鸽》完成了关于"女性拯救女性"的叙事闭环。

与《别惹白鸽》凭借情节的戏剧性实现反转不同的是，《片场日记》在表演的夸张性方面下足了功夫，"短短一分钟居然拍出了国产剧60集的内容"的《情迷六扇门》，"数字台词、抠图表演、主演换头"的《粉红世家》，"一字不改、影视化霸总网文"的《触不到的恋人》，剧集注水、剧情老套浮夸、流量明星……不失巧妙地将讽刺元素融入搞笑喜剧中，网友直呼拍得"太真实"的背后，其实也意味着这部剧说出了大众对娱乐乱象不满的心声。

4. 在"现实"情况下超现实的"轮回"

在"现实"情况下超现实的"轮回"是通过人为制造的反转，常用于日剧。在日本反转系列短剧《世界奇妙物语》中突出表现为"无限轮回"，其基本形式是：主角像宿命一般三番五次被同一种困境包围，在种种努力之下即将突围出来，但又进入新一轮的困境。如此循环往复，没完没了。

比如，在《世界奇妙物语之比之前更好的人》这集里，男主角真二只要在生活中不帮助他人就会看到向他救助的人的脸变形，这让他毛骨悚然，只得乖乖做好事；但这次好事做完，下次又会遇到别的事，虽然不关他的事，但只要他不伸出援助之手，变形的脸就会一次次地出现……这代表了下一个反转即将出现，一旦重新开始，就会出现标志性的事物，重复前一轮的遭遇。

《世界奇妙物语》里反转手法的运用为短剧提供了借鉴，但这样的超现实性是有其文化因素的，这充分体现了日本文化中的宿命论思想，所以适用范围较窄。

反转发展至今，我们可以看到它从最初的以戏剧化为看点来吸引观众眼球，逐渐发展到凭借故事的内涵来吸引观众。此外，反转手法是一种活的叙事手法，需要活学活用，因为它本身并无太多规律可循。所以，我们应该重视其在应用领域的创新。

对于微短剧的创作者来说，如何充分挖掘反转手法的潜力，灵活运用，还有待于创作者在实践中进行摸索总结。

> **链接**：长剧篇幅长，常用动作体现人物的变化，但短剧时长太短，只能通过身份和命运的转变来表现人物的变化。比如，《世界奇妙物语》之所以能给观众带来奇妙的心理体验，就是以故事作为主人公走进奇妙世界的"通道"。一个故事一个主角，主角就是叙事焦点，出于剧情需要，设定出现的其他人物只是为了更好地发生反转，让主角形成戏剧化效果，将观众带入剧情中。

三、反转叙事之于微短剧的意义

微短剧中反转叙事的好处主要体现在两点：一是做到挑战宏大叙事，

调侃"屌丝"情怀两不误；二是通过打破常规叙事的方式抵达人性的另类真相。

1. 挑战宏大叙事，调侃"屌丝"情怀

有研究者指出："网络段子剧一般以'屌丝''loser'等典型的小人物为描写对象，其故事内容也是日常尴尬情节和琐碎趣事，受众一般是草根情结深厚的年轻受众。"[1]

基于此，短视频采用反转叙事策略，挑战了传统、权威、秩序，挑战了宏大叙事，某种程度上迎合了年轻受众的审美接受，消解了现有社会规范和社会竞争中产生的生存压力。所以，其容易被年轻人接受。

比如，《陈翔六点半》一边挑战宏大叙事，一边对渺小个体与卑微自我进行调侃与嘲讽。在《饭桌上的友情岁月》（2017年8月26日）这集里，多年未见的好兄弟蘑菇头与闰土在饭桌上上演了一场"兄弟情深"，正当观众被感动得一塌糊涂的时候，两个大男人居然为50元的饭钱争得脸红脖子粗，两人口中的"难忘"友情不复存在。这种反转打破了常规叙事，以戏谑的手法将人性的另类真相全盘托出。

2. 打破常规叙事，抵达人性真相

微短剧的"草根"性很强，这使它具有亲民的天然基因。它的反转叙事拒绝说教，拒绝崇高，拒绝抚慰，在打破常规叙事的同时，为我们呈现了小众但真实存在的另类生活和另类人生。

《生活对我下手了》第二季中，辣目洋子和阿云嘎的角色定位是男女朋友，辣目洋子的人设是一名普通的都市女孩儿，阿云嘎的人设是一名

[1] 伍思斯，岳璐.网络段子剧中的草根文化内涵及反思——以《陈翔六点半》为例[J].青年记者，2017（15）：46-47.

富家子弟，辣目洋子去见家长，没想到有钱人家的排场和规矩让她如坐针毡，如：吃饭不能谈论工作，但长辈可以谈论工作；说工作不能说细节；吃煎饼果子用手拿着吃不行，不拿着吃也不行；等等。辣目洋子被搞得精神崩溃，想"知难而退"，没想到"自己竟然连走的权利都没有"。这个微短剧采用夸张的手法，将笑点与生活结合在一起，让观众大笑过后，能够加深对人性的认识，对人生百态的反思。

综上，反转叙事技巧的运用能够让微短剧在短短的"黄金时长"里讲述一个"有意思"的故事，让观众感兴趣地看下去。但是，反转叙事的盛行，也导致大量无意义反转的出现，有的反转成了套路，难以带给观众反转后的惊喜，出现为了反转而反转的情况，观众深谙套路后，就会降低后续观看欲望。这是值得创作者警惕的。

> **链接：** 抖音微短剧《做梦吧！晶晶》里的反转叙事之道是需要创作者引以为戒的。女主角晶晶通过拆恋爱盲盒，可以在梦中分别和20个不同类型的男生恋爱，前19个每一个都会发生反转，"锦鲤"男友变乌鸦嘴，帅气"大叔"男友实则是秃头，等等。但是，反转次数太多，反转后惊喜不足，观众观看情绪不再高涨，该剧后续剧集播放数据逐渐变差。

第四章

短剧集的创作："故事中心制"

影视属于文艺创作,很多创作者的创作动力是自我表达。但微短剧的创作首先要放下自我,认真了解用户需求。首先,微短剧的时长就让它摒弃了长视频平台多埋伏笔,通过埋梗、破梗让观众意犹未尽的创作思路。它得遵循自己的一套制作逻辑,做到在短时间内设置强冲突与反转,提供密集的笑点、"爽点"或强情绪,才能抢占用户的注意力。故事是微短剧的核心竞争力,为讲好故事,创作者必须研究人物如何设置、怎么做到共情、情绪如何调动等等,来达到目的。

短剧集，是每集时长以1分钟为下限、12～15分钟为上限的系列剧集，在一个系列主题下统一设定主要人物，系列中的每一集可以是彼此独立的故事，也可以是为中长线服务的单集故事。

针对"90后"年轻人的调查显示，年轻观众认为看剧最重要的是故事情节，与上一代人热衷"沙发+电视"的观剧方式明显不同的是，他们更喜欢"床+手机"的追剧方式，这对电视剧的制作和传播形式都提出了新的要求。[1]由此可见，"小屏时代"已经到来了。在这种观看习惯下，人们会更加喜欢短剧集。这个短剧集不仅是指每集时长的短，也是指集数的短。

对于观众而言，短剧集单集时间短，无追剧压力，更新快，互动娱乐性强，可以满足碎片化时间的观看需求。对于制作方而言，短剧集制作周期短、投入低，创作自由度较高，题材选择更广，观众参与更多，易进行社会化推广，实现低成本高收益。

那么，移动微视频时代，应该如何创作短剧集呢？

第一节　短剧集的创作要领

短剧集每集短短几分钟，只有通过简练精彩的剧情让观众看了一集还想看第二集，才能打动观众的心。所以，讲好一个完整精彩的故事十分重要。

但是，如何才能讲好一个完整精彩的故事呢？需要做到以下几点。

[1] 从虚构IP到现实生活 国产剧如何折射社会心理？[N].工人日报，2017-11-06.

一、围绕1~2个主要人物，展开只有一个戏剧行动目标的故事

短剧集每集要将故事的效果最大化，使之深入人心，需要聚焦1~2个关键人物，有头有尾地讲完一个由关键人物所展开的单一戏剧动作的故事。

比如，网络微短剧《我对青春有话要说》故事的主角是夏天，她是个三十岁的上班族，之前为了实现母亲让她考上重点大学的心愿，而放弃了自己青春时的梦想——成为一名歌手。渐渐地，母亲的要求一步步升级，从好大学到好工作再到好归宿，让夏天不胜其烦。某天，夏天突然穿越回高中时代，她决定重新选择自己的人生。这次，她学会了与母亲进行沟通、和解，一步步向自己的理想靠近，最终她又回到了穿越前的现实，但夏天不再受年龄限制，仍旧坚定、自信地追逐自己的青春梦想，成长为一名知名歌手。

我们可以看到，这部微短剧主要聚焦于夏天如何实现青春时的梦想，所有的冲突，包括职业与理想的碰撞，母亲的心愿与自我实现的矛盾等，都与梦想有关，特别是一个三十岁的上班族走出"舒适区"从头再来，是需要勇气和魄力的。这种不畏惧选择，不畏惧年龄大小，从当下开始勇敢追逐自己的梦想的激情和斗志，会让观众产生情感共鸣。

又如，微短剧《不过是分手》，就是围绕陈思贤、小羽两个主要人物，展开只有一个戏剧行动目标的故事，即陈思贤如何穿越到过去，拯救他和小羽的爱情。小羽是一个动不动就说分手的女孩，有一次陈思贤借着酒劲霸气地吼出了"分手就分手"，没想到被气跑的小羽遭遇车祸，陈思贤在伤心之余，意外发现自己家的马桶可以穿越，由此开启了救女

友之路。这种故事的设定方式,让观众看第一集就明白自己看的是一个穿越类的爱情故事,引发观众的追剧快感。

> **链接:** 有人认为短剧只是长剧的缩短,这种认识是错误的。短剧是一个全新的类型。它有四种类型:第一种是超短剧,时长1~4分钟,播放平台是以手机为代表的移动终端;第二种是常规短剧集,时长5~12分钟,播放平台是以手机为代表的移动终端;第三种是中短剧,时长15~25分钟,播放平台是以电脑为代表的固定终端;第四种是长短剧,时长30分钟,播放平台是以电脑为代表的固定终端。本书所谈论的短剧集主要是前两种短剧,也叫微短剧,中短剧、长短剧不涉及。

二、充分运用反转产生的戏剧效果,尤其在结尾

我们在前一章中就详细阐述过反转手法的运用,对于微短剧来说,反转是一种很重要的创作手段,因为它能够产生戏剧性的效果,起着画龙点睛的作用。

比如,在抖音等平台热播的微短剧《真子日记》,其主要内容大多围绕女主角真子与男友老亨的日常展开,通过两人的互动,以及不断反转的剧情,在逗人发笑的同时也反映出当代青年男女在交往中的一些不良风气,在娱乐的同时也能发人深省。

例如在某一集,在女友的"三令五申"下,老亨终于买了一辆新车。真子兴奋地开着车与老亨四处闲逛,一心想遇到几个熟人,好对自己的"新座驾"进行一番炫耀。然后,两人真在一处购物中心的停车场内遇到了真子的前男友房飞逢,对方开着一辆比老亨的新车更好的车,真子立马下车上前,热络寒暄,话里话外都是对老亨的鄙视,以及对前男友和

新车的崇拜，还试图唤起前男友对当年感情的记忆。"我们当年可甜啦，飞逢给我买了好多名贵的礼物呢。"真子一边说，一边斜眼瞥了一眼尴尬地站在一边的老亨。"都是过去的事啦。"房飞逢也不无尴尬，笑了笑说。真子不管不顾，拉开车门就要坐上去，同时也在继续对着老亨数落："你看看人家，都开这么好的车了。飞逢啊，你带着我逛逛啊，重温一下当年……"这时她回头一看，车里已经坐满了人，显然是房飞逢的家人，房飞逢在一旁说："忘了跟你说，我已经结婚了。"

《真子日记》在剧中频繁运用反转，特别是结尾放上一个反转，使故事在结尾处迎来了真正的高潮，能在短时间内吸引观众注意力，表达足够的戏剧信息，让观众忍不住点开下一集，一直看下去。这种运用反转的方式，值得微短剧的创作者学习和借鉴。

> **链接**：微短剧非常重视观众的注意力，而且在这方面要做到极致，因为微短剧市场需要观众主动地选择和参与，并为之投入时间、精力乃至金钱。基于此，微短剧的创作要摒弃陈旧的电视剧故事创作方法，脑洞大开，巧妙运用反转，才能带给观众绝妙的观剧体验。

三、缩减设置中长线悬念的篇幅，利用细节表现

虽然短剧集也需要设置中长线的悬念和描写人物发展的过程，但是，这往往更倾向利用细节来表现。创作者需要记住的一点就是，坚决不能破坏一集一段故事的完整性，尤其在故事发展的早期阶段。原因很简单，当观众单集没看过瘾时，剧中人物没有对观众产生致命吸引力时，观众是不会有兴趣去追看中长线内容的。

比如，韩国微短剧《我们无法入睡的理由》里《图书馆爱情发生的

特别方式》这集,在图书馆意外邂逅的两个男女演绎了一场关于年轻的灵魂、悸动的心,青涩而真挚的爱恋。剧情开篇,男主在图书馆里寻找一本小众书籍,意外发现书架上图书中夹杂的纸条,在一张张纸条的提示下,找到了一本精彩的书。他将书拿到座位上去看,没想到对面坐着一个笑逐颜开的女生,女生得意地告诉他纸条是她放的,两人得以相识,并发展成恋人。在这集接近5分钟的短剧里,并没有像长剧那样作铺垫,告诉我们女生之前是怎么独自放纸条的,而是缩减了这个篇幅,直接通过男生在书架旁找书、意外发现纸条的细节一概而过,引起观众对男主接下来会发生什么的好奇与期待。接下来,男女主热恋,男主去国外留学,两人保持异国恋,距离渐渐冲淡了两人之间的感情,创作者也没有用中长线的篇幅来展示男女主角两人的感情是怎么变淡的,只是用两人聊天,聊着聊着,男主突然不说话了,很长时间都没声音,女主以为男主睡着了,舍不得挂手机,最后浏览男主的朋友圈,才发现他和一个女孩的亲密照片,这一细节就很好地暗示了两人的关系出现了裂缝,观众也立马明白两人的关系不复从前,原来男主并不是睡着了,只是厌倦了,装睡而已。

上述这种缩减中长线篇幅、利用细节表现的创作方式,微短剧创作者可以尝试应用于创作实践中,会让剧情更加紧凑、简练。

> **链接**:大多数成功的微短剧都有一个共同的特点,即言简意赅。因为微短剧根本没有足够的时间去交代故事的前因后果,这种时间上的限制就对微短剧讲故事形成了一系列的挑战。所以,缩减设置中长线悬念的篇幅,利用细节表现,既可以让观众迅速了解主要剧情,也能在较短的时间里呈现一个完整、有吸引力的故事。

四、善用闪前等技巧，在短时间内建立良好的戏剧张力效果

为了帮助微短剧在短时间内建立良好的戏剧张力效果，创作者经常使用闪前、旁白、脱线等技巧。

1. 闪前

闪前在影像中表现为发生于未来的画面被提前展示。闪前是在一种"正统"时序和因果律之外构建出的一种新的叙事逻辑，这种叙事逻辑是在线性叙述的基础上构建一种闭环的叙事结构，不是经典叙事中"从因到果"的逻辑，而是"果即是因，因导向果"，表现为"事件刺激—人物行动—刺激事件"的表达结构。也就是说，影片中的角色在遭遇闪前的影像后，会被未来事件或者结果所刺激，进而根据闪前影像中给出的信息做出行动，并走向必然抵达的未来。[①]

这里一般会出现三种面对未来的选择。

第一种，积极主动地拥抱未来，实现闪前中给出的结果。

这一种看似简单，但其实事物的发展是曲折的，就算人物按照闪前中给出的信息去行动，也并非完全顺利，有可能走向和未来相反的结果。即便如此，在经过曲折的叙述后，闪前仍旧会必然到来。

比如，微短剧《拜托，快结婚吧！（第一季）》特意安排了"萌宝"安安从未来2028年穿越到过去，只是为了救助八年前深陷困境的妈妈，与同事撮合爸妈结婚。这个来自未来的"萌宝"来到父母还没相识的过去助攻父母爱情，中途虽遇波折，但最终实现了闪前中给出的结果——有情人终成眷属，诞下"萌宝"。

[①] 余雨."闪—前"影像的叙事功能研究与创作实践[D].上海师范大学，2022.

第二种，拒绝未来到来的态度，但还是会走向最初的命运。

主角因为拒绝闪前中的结果而做出与之相悖的选择，但是命运仍会不断地将主角推回第一种未来的轨道中去。

微短剧《算命先生》里有一集讲的是一位待嫁新娘未来的儿子知道母亲嫁给父亲后会面临家暴的命运，他穿越时空，只为阻止母亲嫁给那个会家暴的男人。他来到婚礼现场想带走母亲，但母亲犹犹豫豫，最后新郎闯门而入，看到一个陌生的男子（自己未来的儿子）在房里，以为自己的新娘不守妇道，上来就是拳打脚踢，将家暴变为现实。

第三种，拒绝闪前中的未来而做出相反的选择，却让预示的未来真正来临。

主人公因为拒绝闪前中的未来而做出与之相悖的选择，却不知这一选择才会真正抵达闪前中预示的未来。

比如，B站上的奇幻卡通短片《预见未来》里面的女主人公正在厨房里烧水，准备喝一杯热茶，她把刀具都收到平底锅里并放在电脑桌上。这时另外一张桌子上的水晶球突然发光了，她走过去，从球里看到了自己的未来：卧地而死，而且眼镜破裂。她很恐慌，想避免这一结局，采取了一系列措施：关掉煤气灶，没想到她转身离开时，脖子上戴的长链子被煤气开关的旋钮挂住了，她为了挣脱，珠子撒了一地，她自己也被弹到门上。这时，旁边柜子上的猫咪瓷器等被冲力震得要掉下来，她连忙伸出双手托住，但拖住一个，后面一个也歪了，一罐蜂蜜掉下来，碰到放在电脑桌上的平底锅柄，一下子，刀具都弹飞起来，在她的脸周围飞舞，平底锅也飞起来，一下子砸在她脸上，把她的眼镜砸烂了。眼冒金花的她看东西模模糊糊，一不小心踩在一颗珠子上，摔倒在地，桌上的水晶球不知什么时候滚落下来，碰到柜子，柜子就摇摇欲坠，压在倒霉的女主身上，跟之前她在水晶球里看到的景象一模一样。

"闪前"手法的运用,不但可以使我们体会到"想象"与"现实"对比之后带来的幽默感,还可以帮助剧作者将主人公溢于言表的情感,或者"有心无力"的行动付诸影像。

2. 旁白

百度百科对旁白的释义是:电影独有的一种人声运用手法,由画面外的人声对影片的故事情节、人物心理加以叙述、抒情或议论。通过旁白,可以传递更丰富的信息,表达特定的情感,启发观众思考。

比如,韩国微短剧《全知单恋视角》是让观众站在第三人的角度去看男女主角谈恋爱,男女主角们的心里话,会用旁白的方式呈现出来。比如,在《关于Kiss》这一集里,女主问男主:"我们能成为彼此的女人和男人吗?"屏幕上出现的字幕就是女生的内心旁白:"你是真的喜欢我吗?我们距离太近,是不是搞混淆了?"男主听了,马上给了女主一个强吻,旁边的字幕就是男女主的内心旁白,女生的旁白是"和朋友的恋爱,仅一点之差",男生的旁白是"越界一次,就无法调头了"。通过这些旁白,我们直抵人物内心,感受到影像艺术的核心魅力所在。

又如抖音剧情类达人姜十七的《假如生活有旁白》系列,善于运用"旁白梗"来制造反转,被戳破想法后人物的尴尬反应与后续剧情展开成为每一集的看点。像《交暑假作业》这集,旁白将同学们绞尽脑汁想出避免交作业的方法——"出卖"。但是,让观众意想不到的反转是,相比于学生,老师更"技高一筹",突然杀出的教导主任则是"黄雀在后"。

通过上面两个例子,我们可以看到旁白在微短剧中可以传达信息,以"全知者"的身份随时直抵人物的内心,清晰灵活地表述角色人物的思想、感觉、知觉,客观地呈现了人物性格的方方面面,将全剧的情怀基调生动地传递给观众。

3. 脱线

"脱线",外来语,是从日语逆输出来的,不是音译。意思是,说话或者行为偏离了原来应有的轨道,跑题。①

脱线这种思维方式,能够打破固有思维,让我们从框架中跳出来,引导我们看到一个更为广阔的世界,让我们感知到什么都可以做到的希望。从这个角度来说,脱线可以作为一种获得思维解放的可行方式,帮我们摆脱之前建立的自我认知,从另一个角度发现神奇广袤的隐藏世界。这就是脱线思维方式产生的吸引力。

比如,日本的漫画微短剧《搞笑漫画日和》的创作思维就是"脱线"式的。在《奥之细道》这集里讲述了俳人(俳句诗人)松尾芭蕉带领弟子曾良北行的故事,按理说徒弟对师父应该毕恭毕敬,但是在剧中,一切都反过来了,松尾芭蕉处处讨好呵护曾良,连骗带哄地求他跟自己北行,比如:请曾良到自己的屋子来商量事情,曾良迟到了三个小时,理由竟然是去散步了;曾良嫌弃房间有味道,要离开,松尾芭蕉拖住曾良连哭带喊地恳求他留下,说会用茶水和点心招待他,还会给他看点"让人害臊的东西",曾良勉强留下了;松尾芭蕉端来茶点,曾良要看"让人害臊的东西",没想到竟然是师父留下的自己的脐带;松尾芭蕉说想让徒弟跟随自己北行,徒弟本来并不想去,但听到师父说这次旅程会有很多磨难,立马被激发了征服欲,想一探究竟,便答应了和师父一起北行。

我们可以看到,这个微短剧中多处使用"脱线"的手法,刚开始看时觉得创作者脑子里仿佛有根弦断了,但继续往下看,就会感叹"世界上怎么会有这样的人?怎么会有这样的想法?"不由自主地被创作者的奇

① 潘颖.论"脱线"作为一种可能的艺术创作方式[D].中国美术学院,2014.

思妙想所折服，产生独一无二的"世界真奇妙"的观看体验。微短剧如果想要剧情脑洞大开，脱线应是一种可借鉴的创作手法。

创作者运用闪前、旁白、脱线等手法，是为了在短时间内建立良好的戏剧张力效果，而"戏剧张力"就是让观众"觉得有好戏看"，而不是简单的制造冲突。所以，善于利用闪前、旁白、脱线等手法，产生"不确定的冲突"，才能让观众在瞬间"一击即中"。

> **链接：**周播剧场大部分的剧集都存在内容严重拖沓、剧情推进缓慢的毛病，被网民戏称为"悬浮剧"，让人失去观看欲望，最终导致观众弃剧和收视率的下滑。短剧集的周播频率要求剧集文本的内容足够精炼，剧情推进速度足够快，影视文本的视听语言需要更具有艺术性，更能体现社会主义核心价值观。而短剧集的优势正在于，它拥有完整的剧本结构、清晰的人物关系、可以在圈子内讨论的故事走向，以及由强剧情带来的用户黏性和付费意愿。

第二节 短剧集创作的核心原则和写作技巧

短剧集创作的核心原则及注意事项主要有以下几点。

第一，短剧集创作的核心原则是保持剧本集中统一，即构建情节要围绕一个从单一明确的冲突中出现的单一明确的戏剧动作。要戏剧化地处理人物生活中的重要时刻，而不是写人物整个一生的事情。创作涉及的不仅仅是你放进来了什么，还有你摒弃了什么。[1]

第二，限制行动的时间。亚里士多德和古希腊戏剧的创作规则——统一时间，尽可能地把剧本的行动压缩在最短的时间里，以避免情节松

[1] [美]丹·格斯基.《微电影创作：从构思到制作》[M].上海：文汇出版社，2002：13.

垮。一集剧里的情节尽量不要有隔天的事情，因为隔天会造成不统一的时间，从而使整个戏份松散。为了进一步增加戏剧张力，可以考虑某种时间锁定——事情必须完成或冲突必须解决的截止时间点。

第三，限制人物的数量（以人物团队为核心的群戏除外）。人物是连接观众与作品的桥梁，观众不仅无法在较短的剧集时间内去认识大量的角色，甚至连区分他们都很困难，如在两三分钟长的故事中，三个人物都已经太多了。如果剧集时间较长（一般在15分钟左右），体裁为喜剧，可以适当增加人物，但要注意区分人物的阵营，加强每个阵营的功能性。

第四，借重台词化的叙事方式。这是指靠人物的台词推动主要情节，打个比方，一个没有一句对白的网剧，只要你错过了一分钟或者一个镜头，可能都无法理解剧情。

第五，每个人都有独特生命。每个人都有自己独特的生命经验积累，所以，创作者必须借鉴那些你可以独立掌控的特定体验，并以此完成剧本创作。只有这样，你写的东西才是真正的创新。但是，注意不要为新奇而新奇，短剧中的每一件事物，小到最小的细节都必须具备一个戏剧性目的。

另外，短剧集的创作需要集中表达最主要的东西，尽量避免多种多样的次要情节（可能你想到的情节观众之前已经看过，并不感兴趣），以及花哨、无关紧要的特效和华丽的视觉性情节。

基于内容仍是短剧集传播的硬生产力，短剧集的写作技巧主要有以下几点。

首先，抓住观众的注意力是短剧集剧本写作的一个基本规则。在长剧里，观众更乐意看到的是故事展开和人物性格的发展，但短剧集里没有这么多时间来展示。如何才能吸引观众注意力呢？可以通过塑造一个特定人物的形象或在短时间内清楚地讲好故事等，来激起观众的观看欲

望。如贴近大众生活的都市喜剧和爱情题材受到观众追捧，就是善于利用密集夸张的笑点、紧跟热点现象的主题、外形青春靓丽的演员，紧紧抓住观众的注意力。

其次，短剧本要做到复合且清晰。一方面，它必须简短；另一方面，它需要在故事里尽可能多地注入复合性，如在故事里加入多个令人难忘的镜头，并且不减慢故事剧情等。创作者应注意，你写下的每一个句子都应该推动故事的发展，并且更多地展示出主人公的性格，同时保持剧本的简洁。

最后，使观众真正产生共鸣。这是短剧集脱颖而出的法宝。比如，快手超3亿播放量的短剧《你的爱人在说谎》作为一部情感类微短剧，它主要是以夫妻关系、父母与子女等生活中常见的问题与处理，对应展开家庭生活的一个个故事。这部剧比较真实，里面很多情节都来自生活现实，所以播出后，有很多观众感同身受，在剧情中窥见自身。这种不夸大的真实，就是创作者寻找与快手用户共情的契合点，尤其对于很多女性用户而言，她们能在剧情中看到女主的处境和选择，既是共情，也是鼓舞。

链接：业内人士分析播放量上亿的短剧集，发现它们是在庞大的用户基数中找到了特定人群，如针对年轻群体，创作者深谙大众"爽点"和人类磕CP的本质，主要发力甜宠剧，在题材方面也选择了热门的"逆袭""重生""快穿"；而对于"80后""70后"，甚至是"银发族"来说，贴近日常的家庭短剧更符合他们的观剧需求。

第三节 从哪儿开始写起

在短剧集的创作实践中，创作者面临的一个困惑就是心中有千言，但是落在文本上却不知从哪儿开始下笔写。从哪儿开始写？一般来说，有以下几种方式。

一、从前史开始写

什么是前史呢？

现代戏剧的结构，一般指的是三幕结构，即开端、中段、结尾。一些比较大型的作品，还会有序幕（某些多幕剧置于第一幕之前的一场戏，通常交代人物的历史和人物之间的关系）和尾声（在故事结束后，另写一节或安排一场作为尾声，用以交代人物的归宿、事件发展的远景或表现作者的一些思想愿望，同序幕相呼应）。

其实，在序幕拉开之前，剧中的人物早已诞生，彼此形成复杂的关系，发生大量的事件，影响着开幕之后的故事发展，这就是前史。[1]有学者指出，对前史的一个约定俗成的理解："前史"，即每出戏开始以前，曾经发生过的对主人公产生过重大影响的一系列事件。[2]

比如，曹禺先生的经典剧作《雷雨》中的几对矛盾冲突：周朴园与繁漪的冲突，周朴园与侍萍的冲突，繁漪与周萍的冲突。其中，周朴园与侍萍的冲突是最早发生的，但周朴园对侍萍始乱终弃的过程并没有成为舞台上正面表现的戏剧动作，仅仅作为戏剧"前史"、戏剧背景，作为

[1] 张红星.戏剧文学中的"前史"研究[J].戏剧之家（上半月），2013（07）：71-73.
[2] 宋鸣.论"前史"对于戏剧结构的意义[J].齐鲁艺苑：山东艺术学院学报，1995（02）：23-25.

悲剧的历史根源存在。

短剧集一般叙事节奏比较快，不可能将事情的前因后果、人物的前世今生一一详细叙述，用前史的手法，通过几个镜头将事情的起因交代清楚是比较可取的一种创作手法。

比如，《这个男主有点冷2》第一集，女主穿越到古代结婚，在女主与"穿越助手小七"这个角色的对话中，画面也随之进入了灰色的回忆场景，交代出女主、丈夫和婆婆这组三角人物关系，我们也看到了民国时代背景中的女主备受丈夫和婆婆欺凌的生活。这就属于前史部分。在正传部分，女主周旋于各色人物之间，与他们斗智斗勇，我们就不难理解了。

通过上述的例子，我们可以看到在戏剧作品或影视作品中，"前史"不仅作为"过去完成式"与主人公休戚相关，而且在戏剧进行过程中，即"现在进行式"中，对主人公形成巨大的威慑力，甚至构成危机，从而使人物产生积极的动作或反动作。正因为"前史"对剧中人物的现实行动有着直接的影响，所以必须向观众交代清楚。

> **链接：** 如今的抖音、快手等短视频平台上，更多的微短剧剧本是根据流行趋势及当下年轻人的喜好来完成的，并没有原生剧本，这其中包含多种类别的真人剧情及动漫类别微短剧。业内人士认为，这并不是一种好现象，因为短视频平台上的微短剧创新很少，更多的是迎合，这会导致市场上同质化很严重，用户愿意看你内容，但不愿意为你的内容买单。

二、从激励事件写起

"激励事件"这个概念是《故事》的作者麦基提出的。对于什么是

"激励事件"，麦基认为当一个激励事件发生时，它必须是一个动态的、充分发展了的事件，而不是一个静态的或模糊的事件。说得明白点，就是激励事件既要有冲突，还要清晰准确。

1. 激励事件是激发主角动机的事件

一般来说，主角的动机分为三种：生存（职业），关系（情感线人物），发展（理想）。这三种不同的动机，有的需要一次催化，有的则需要多次。

为什么这样说呢？

举个例子，如果你写的是一个冒险求生的故事，一次催化就够了，因为生存动机无须解释。还有以警察、医生为主角的故事，以一个任务为激励事件，也无须二次催化。

但是，写人物关系的故事就不一样，往往需要分晓、伏笔的多次催化，至少得通过一个伏笔事件的催化让观众看到主角和情感线人物的关系很好。也只有先埋伏笔说"关系好"，待分晓时，情感线人物出了意外，才能充分催化主角为了这段关系而采取的行动。

梦想的故事最难催化，因为每个观众的理想都不一样，更多的观众并没有什么理想，所以他们很难去认同别人的理想。比如，你写的故事的主角想要造火箭，观众能认可他的动机吗？所以，主角是梦想一类的动机，一定要多次催化，否则观众很难相信。

任何一部优秀的影视作品，都有激励事件。比如，短剧集《单亲妈妈奋斗记》里的单亲妈妈秦芳，在自己母亲、丈夫和婆婆的种种打压下忍辱负重地生活着（伏笔：她一个弱女子能够冲破身边的这些阻力，活出自我吗？），经历了几番抗争，秦芳摆脱了令人窒息的婚姻关系，远离娘家，自己自力更生，养活自己和女儿（分晓：她奋斗成功了）。

激励事件是在故事正式开始前，让观众相信主角动机的一件事。它通常发生在故事的前四分之一阶段，通过彻底打破主角生活平衡，进而激发观众期待的第一个重大事件。简言之，激励事件是激发主角动机的原因，为整个故事提供动力。

2. 激励事件存在的意义是要打破惯性、形成期待

激励事件存在的第一个原因是怕观众厌烦生困。

"文似看山不喜平"，一部影视作品如果从头到尾都是平铺直叙、波澜不惊，观众便没有往下看的兴趣，会打着呵欠，手里拿着遥控器想重新换个频道。所以，作品需要设置冲突来使故事发生起伏，让观众有所期待。

比如，在微短剧《梅娘传》中，女主角梅娘本是将军之女，过着养尊处优的生活，如果梅娘一直是这种生活状态，观众的观看欲望会大打折扣。但是，梅娘的生活突发变故，"家族被查抄""被贬为宫奴"，这些情节的强力递进，打破了她原来既定的生活平衡，改变了她的生活状态，让观众对她接下来的命运充满了期待。

激励事件存在的第二个原因是让观众相信主角的行动。

我们都知道，发生了不寻常的事才是新闻。故事也是一样，只有不寻常的故事，观众才有兴趣看。但不寻常的故事有个先天缺陷，就是很难让观众相信。

比如，微短剧《念念无明》里的男主晏无明，我们看他是文质彬彬、无缚鸡之力的仁安堂郎中，一副弱质书生的模样，根本想不到他竟然是朝廷里的今嵬司指挥使。当他为套取情报，戴着铁质面具，冷面无情、毫不眨眼地将匕首插入对方的手背，获得情报后潇洒离去，并命令手下"不留活口"时，观众才相信他就是一个杀人不眨眼的杀手。

由此可见，激励事件的出现，就是为了让观众相信主角的动机，因为动机是全人类共通的，当观众相信了主角动机，主角无论再做什么出格的事情，都是可以被相信的。

激励事件存在的第三个原因是作为"钩子"让观众建立期待。

打破平衡并不能保证把观众按在凳子上一直看下去，只有将激励事件变成钩子，才能使观众产生期待。

比如，在微短剧《冒牌千金请就位》中，女主就要被反派推入大海，一面是女主脸上的震惊与绝望情绪，另一面是反派得逞后的洋洋得意和狂妄之感，强弱悬殊的对比，提高了剧情的吸引力，让观众不由自主地去关心女主的命运：反派会得逞吗？女主能顺利活下来吗？这就轻松地钩住了观众。

3. 激励事件的功能是反应/内外目标

激励事件的功能之一是迫使主角对事件做出反应。

高质量的激励事件能迅速激发主角的反应。比如，《念念无明》中，晏无明在保护质子与陪妻子过生辰之间，面临艰难抉择。他担心这会不会是妻子司小念设下的圈套，利用自己的爱伺机刺杀质子？在爱情面前，晏无明放下了任务勇敢追爱，就在观众以为二人又要甜蜜撒糖的时候，质子却在此时利用晏无明围剿了司小念，并且刺伤了她，使司小念还是误会了晏无明。

激励事件不拘一格，可以是科幻、魔幻、动物等场景，通过主角的反应，让观众移情其中。如果激励事件不能让观众看到主角的反应，观众就不能被带入故事之中，接着他们就会没完没了地挑剔虚拟世界无处不在的逻辑漏洞。

激励事件的功能之二是激发主角的外在目标，建立故事的主情节。

多数激励事件能让主角被迫产生一个外在可视的目标,而这个目标就是故事的主要情节。比如,《念念无明》中的激励事件:晏无明和司小念如果能完成最后一件解救质子的任务,两人就能重获自由。

为什么激励事件要帮助主角建立一个外在目标呢?这和故事需要不停地管理观众的期待有关。当主角有了一个外在目标后,观众的期待得以明确建立,观众大体上知道故事会往什么情节方向发展,进而对后期会发生什么产生期待。

激励事件的功能之三是激发主角的内在目标,为一无所有埋下伏笔。

主角的内在目标往往是主角要克服自身的缺陷。比如,《念念无明》的司小念、晏无明的内在目标都是要直面自己热爱丈夫/妻子超过一切的真相。因为,每次执行任务时,他们各自在心中想的都是尽快结束任务,好赶回家,和心爱的人一起吃饭。

但在故事一开始,男女主角并不会立马就意识到这点,只有当他们遭遇无法挽回、一无所有的结局——即将失去彼此后,他们才会用新的思想和价值取向继续上路,那个时候才有可能真正成功。

好的故事是通过展示看得见的外部斗争让观众注意到看不见的内心斗争。故事要展现主角前后的内心变化才能体现其意义。这种内心的对比是通过故事的前后情节差异得以实现的:在主角刚刚遭遇激励事件后,他的内心还是老样子,依然想用最小损失恢复平静,所以他还在用旧的方式行事;故事进入第二幕,旧的思维方式只会让他的错误更大,直到他遭遇了不可逆转的一无所有,他才开始思考,是不是我之前的旧方式错了,是不是要换新的方式继续上路?故事进入第三幕后,观众就看到了一个内心世界和头两幕完全不同的新人,前后对比产生,故事的价值得以体现。

4.激励事件发生的原因是随机/有因/常识

第一种，随机：出于巧合、天降横祸或天赐洪福。

随机与主角的缺优点没有因果关系，就是非常偶然的一个事情。比如，在《念念无明》中，司小念遇到真命天子晏无明。

随机设置起来简单，不需要考虑过多的前后因果，而且也很容易让观众相信。

第二种，有因：情感线人物、对手、主角自己。

按照造成原因的角色来划分，有因型的激励事件一般分为三种：情感线人物、对手、主角自己。

情感线人物是有因型激励事件最常出现的情况，很好理解，就是主角的情感线人物出了状况，由此给了主角压力，进而打破了主角的生活平衡。最常见的就是亲人将死或要离开，如微短剧《梅娘传》女主角因父亲获罪被抄家，因而让她走上自主自强的道路。

之所以情感线人物很容易形成激励事件，是因为生活的经验告诉我们，当每个人所在乎的亲人朋友出了意外，往往最能牵动我们的情感。情感线人物是给主角行为动机的人物，观众很容易从情感线人物的意外中，相信主角行为的动机。功底扎实的剧本，往往会铺垫一段主角和情感线人物关系的情节，更容易让观众相信主角最在乎的人就是这个情感线人物。

第三种，常识：激励事件的发生基于常识，不需要过多铺垫。

最常见的常识是职业。因为观众在生活中已经对这种职业的目标有所了解。所以，只需要展示主角的职业，然后让他遇到一个职业对象，激励就算达标。

比如，军官接到一个任务要去救人——《拯救大兵瑞恩》，老师接到一个工作要去教育学生——《放牛班的春天》，等等。这些让我们看到故事的主角是：医生、士兵、老师，因为这些职业的动机，不需要再做交代，观众就愿意相信。

还有一种常识就是求生，这种故事一般都是主角的生命受到了威胁，因此他必须立刻马上采取行动。这种故事甚至可以在第一场戏就直接展开激励事件，而且求生的故事，可以没有情感线人物，观众一样可以移情。

比如，《火星救援》《金氏漂流记》《荒野生存》这类电影，不需要情感线人物、对手或者自身缺陷作为激励事件的原因。它们的激励事件都是基于求生的需求，因此也不需要铺垫特别的原因。

5. 激励事件的设置方式有单一/多次

设置激励事件，可以是单一事件，也可以是多次事件。单一事件就是只发生了一次，就起到了相应的功能：主角做出了反应，激发了内外目标。多次事件是由几件有因果关系的事件构成，先发生的是伏笔事件，后发生的是分晓事件，它们共同发挥相应功能。

第一种，单一事件一次催化。

多数情况下是随机的偶然事件，或者是常识类事件。单一激励事件往往发生在故事刚刚开始的时候。比如，在微短剧《不思异·辞典》这部剧集中有一集是《未来相机》，故事开篇是女主角用偶然得到的拍立得拍了桌上没咬过的苹果，却得到了一张苹果被咬掉一口的照片，这也促使她开始接连不断地按下快门，想得知这台相机是否有拍到未来情景的功能，便也顺势推动了剧情的发展。

第二种，二次或多次事件复合催化。

相比单一事件的催化，二次或多次事件构成的激励事件在电影中更为普遍。

激励事件是要能打破主角的生活平衡的，但同样一件事，对于某些主角足够打破生活平衡，而对于另外一些主角却远远不够。尤其当主角是遭遇了不幸的人，如果不去多次催化，观众就很难会去相信那么一件小小的事情，居然就能击破主角的生活平衡。

比如，《梅娘传》中，军府千金小梅新婚之日遭遇抄家祸患，接着又被贬为宫奴，昔日贵女梅娘就这样沦为宫廷乐坊舞姬。由于家道中落，成为下等奴婢的小梅还是任人宰割，备受凌辱，直到得到最强"辅助"乐府魁首云裳的帮助，成为乐府舞娘，才在乐府站稳脚跟。支撑她无惧凶险、斗争下去的信念只有一个——报仇。忍辱负重之下，小梅不仅成功蜕变为首席舞娘，还扳倒了乐府"容嬷嬷"徐姑姑，帮助闺蜜云裳复仇，并与心上人柳文轩终成正果。这就是《梅娘传》的复合催化，能让观众相信故事的真实性。

主角从生下来就一直遭遇的不幸，或主角在故事开始前遭遇的不幸，往往是激励事件的伏笔，而后来再发生的一件小事情，则是激励事件的分晓。之所以要这么设置，是因为要让没有这些特殊经历的普通观众，相信激励事件乃至故事的真实性。

第三种，多次催化是为了让观众相信不可能。

还有一些故事的催化事件是现实生活中的小概率意外事件，因此，必须要用多次催化，以确保观众心甘情愿地放下不信任。

最常见的多次催化就是爱情故事了，因为浪漫的爱情故事一定要脱俗，而脱俗就意味着必须要超出日常经验，这种太不可思议的爱情要让人相信，就必须要用到多次催化了。

比如，《念念无明》里男女主人公之间的真挚爱情就经历了多次催

化。首次催化是两人新婚之夜都各自执行任务，差点错过吉时，为保守各自的秘密，二人选择在桥下简单完成婚礼仪式；第二次催化是洞房花烛夜时，男女主猛然想起自己身上还带着兵器，于是又上演了双双做戏，偷偷卸兵器的名场面；第三次催化是随着两人感情的升温，两人逐渐都有了为对方隐退的心思；第四次催化是两人为求得自由身，都答应了各自的雇主干完最后一票就收手；第五次催化是女主不相信男主死去，仍然坚持寻找他，功夫不负有心人，终于等到了他。如果没有这些铺垫，观众是不会相信他们夫妻情比金坚的。

综上，激励事件十分重要。正如麦基在《故事》中所说：重要性和写作难度排第二的就是激励事件，激励事件没写好，整个故事就失败了。但激励事件很难写，这一场景的改写率一直是最高的。如何写好激励事件，是创作者在创作实践中需要重视的。

> **链接**：激励事件是促使主角不得不做出改变，从原来的旧世界进入新世界的关键事件。比如，你笔下的主角担任王者荣耀代言人，所立人设是"游戏高手"，但他的体质很容易招黑，被网友发了打游戏的截图，成绩一塌糊涂。这下他的"游戏高手"人设就崩塌了。而此时他正面临着与王者荣耀是否续约的局面，如果没有处理好这次人设危机，很可能合约就会作废，严重影响他未来的事业。这就是一个典型的激励事件。

三、从提出中心行动、情节的主要发展开始写

对编剧新人来说，采用"主人公+中心行动+行动概念"的方式来建构作品，是相对容易操作的。中心行动是一部电影当中主要发生的事情。中心行动作为戏剧性前提的主体，通常可以用一个句子来陈述。

我们列举几部微短剧的中心行动："用一支'神笔'肆意改写剧情，过上脑洞里的生活，左拥帅哥，右耍奸臣"，这是微短剧《惹不起的公主殿下》的中心行动；"一对久别重逢的恋人在奇幻玄妙的老宅中互相战争、互相扶持，共同探寻黑洞的秘密，最终互相治愈"，这是微短剧《黑洞》的中心行动。

我们可以看到，这些短剧集都能够用很简单的一句话，把整部剧的主体事件清晰地概括出来。它让创作者非常清楚自己要做什么，也让别人非常清楚这部电影要讲什么。主人公引领故事主线，是进行中心行动的人。

每个中心行动都可以概括成一个词，如"救赎""复仇""洗冤"等。这些词是有关人物行动性质的，我们称为"行动概念"。"行动概念"是一个清晰的向导，给你划定了明确的范围，让你在创作的过程中方向明确，不会走偏。

比如，你要创作一部"90后互联网创业"的微短剧，设定的男主角叫李大利，他是个"90后"，在互联网大潮下，决定辞去公司程序员的工作，自己单干。假设李大利经过重重困难，创业成功，那么这部剧的基调就应该是励志阳光的。你就应该围绕"90后"李大利互联网创业的中心行动来进行创作，给李大利设置相应的人物关系、职场背景、台词对白等。可以重点突出李大利与其他"90后"不一样的地方，他是如何成功的，在成功的路上他又失去了什么，收获了哪些成长，等等。因为中心行动清晰，你就会非常明确情节发展的整体方向，知道接下来会发生什么，需要设置哪些人物来完成剧情，会很顺利地写下去。

链接：在影视作品中，人们更关心的是主人公，也就是主要事件的发动者、完成者、最大利益相关者怎么做、后来怎么样，以及

在他行动的过程中别人如何采取反行动。核心事件与核心行动直接相关，一般来说，核心行动通常可以用一个动词来概括。比如，微短剧《单亲妈妈再婚记》的核心事件是单亲妈妈克服重重困难与二婚家庭处好关系，重获幸福；核心行动便是"回归"。

四、从结局——高潮开始写

以高潮中的核心事件作为中心点构建故事，即在一个故事中，一定要在其中找到一个最为中心的地方，然后以此为中心凝聚起故事的其他内容，这也是创作的中心点。这个创作的中心点将整个故事的所有元素及情节有机地串联起来，形成统一完整的故事。①

故事的高潮点，就是整个故事的出发点。基于此，所有的人物、故事线索等都是围绕这个中心而来，为之服务，进而确定人物的主要行动目标。故事的高潮点，也是整个故事的出发点，所有的人物行动、线索铺展都应围绕高潮点来展开，也是推动情节发展的动力来源。通过引导人物行动将情节推至故事高潮，故事就有了自己的发展方向。

创作者从高潮开始写，可以从情节的结局开始往回进行创作。有些电视剧也是先从高潮讲起，然后通过回忆展开剧情。

比如，《这个男主有点冷2》第一集就是由回忆展开情节：女主穿越到古代结婚，依次展开"新娘独自掀开盖头""听到佣人们私下议论""闻讯新郎逃婚"等一系列情节，通过女主与"穿越助手小七"的对话，以回忆的方式将民国时代背景中女主备受丈夫和婆婆欺凌的生活画面一一展开，顺理成章展示出女主"反抗残害压迫，活出新自我"的角色使

① 郑佳琪.谈电影剧本《盲眼》中高潮设置对剧本结构的统领作用[D].云南艺术学院，2017.

命,也为之后的矛盾冲突进行了巧妙铺垫。

创作者需要注意的一点是,创作时不要把高潮当作刻意的心结,只注意到了系结和解结,却忽视了情节的逐次推进、矛盾的产生和激化、人物性格的丰满呈现,这样往往难以满足观众对戏剧性的渴望。

因为,观众期望的是人物下一步要去怎样做,能否成功。所以,剧作者需要真正下功夫的地方是如何在剧情推进过程中,使人物的行动线真正丰满、扎实,如何将各种戏剧元素发挥到极致,以使高潮尽可能以陌生意外的方式最终合情合理地到来。

如何才能做到呢?我们来看构成高潮的两个基本要素:一个是"材质"的筛选,一个是"戏眼"的设置。

1. 所有素材价值的大小,都由其与高潮的关系决定

我们选择的写作素材都与高潮有着千丝万缕的关系,有的可能会引起高潮事件的爆发,有的会有效地催化高潮事件的反应,有的恰如其分地延宕了高潮的到来,等等。高潮不仅决定着每一个"材质"的某种正面或负面价值,同时也影响了所有"材质"在人物性格逻辑线索上排列组合的顺序。

"材质"的正面价值,是沿着已定的人物性格和故事情境线索推向高潮的,它的表现是为人物性格形象朝特定方向"加分"。

比如,微短剧《单亲妈妈奋斗记》讲述的是单亲妈妈秦芳冲破种种生活困境,自强自立,开启了一段崭新的人生的故事。单亲妈妈秦芳遍尝中年女人的困境和心酸,以及她越挫越勇、不怕困难的精神,"人间清醒"的做事原则,都是为她的人物性格"加分"设计用的,用以塑造这个自强不息的单身母亲形象。

"材质"的负面价值,是在沿用人物性格线的同时,提供相反的信

息,或用于刻画人物性格的另一面,使人物显得更丰富、更有多义性,或用来与先前情境造成对抗冲突,更好地推进人物的动作线。

比如,《单亲妈妈奋斗记》里,单亲妈妈秦芳见女儿在幼儿园里被人欺负,她撸起袖子,将对方暴打一顿,体现了她性格中不畏强暴的一面。

2. "戏眼"是故事核的原初、伏设及剧情冲突的焦点

我们写作一个故事的起因可以很简单,一幅画,一则新闻,或者心头某个瞬间的情绪等都可以成为故事诞生的种子,我们想尽办法去催生它,由此衍生了一个个故事点,与故事点相对应的人物、不断丰满壮大的情节,直到全剧的高潮来临,将种子里寄托着某种情感的内核全面绽放。

这些具体的细节中,激烈冲突的预设、矛盾焦点的萦绕、高潮了结时的必然,正是"戏眼"所在。其基本价值是,当高潮发生时,全剧此前的细节铺设一下就得到价值翻倍的体现。所以,创作中在铺排交代的段落时,一方面要围绕"戏眼"增加情节的戏剧性密度,另一方面要围绕"戏眼"做好戏剧价值的提升。

比如,在微短剧《奇妙博物馆》中,第一集《行李箱》讲了一个关于同宿舍室友随意使用他人物品的故事。女主角总是随意使用同寝室舍友们的物品,说是借用但从没还过。今天是一条毛巾,明天是一包纸巾,连舍友刚买的口红她也随手拿起就用。"这颜色真好看,借我用几天。"说完她就拿着口红离开了,也不管对方生气的表情。这种"有借无还""随意拿走"的行为很容易引起人们的反感,也是整个剧情中的"戏眼",为后续剧情的展开铺垫了前期冲突,也为高潮点的来临起到了推动作用。

除了高潮之外,影视作品的结局也很重要。如果说一部作品在高潮以前的阶段是用生动的故事引导观众参与,进而打动观众的心;那么结

局时，就轮到编剧向观众展现自己的世界观底牌，即结局就是思想观点。

"结局"虽然在剧本中最容易被忽略，但它在结构上能起到"四两拨千斤"的作用，可以用来确立和提高整部影片的价值。比较出彩的结局设置手法，一般有以下几种。

第一种，在高潮处收住。

有的编剧不会把结局设定为高潮，会在高潮处收住，将其点化为结局。这样的结局并不交代关于主角更为明确的进展信息，只将高潮动作呈现后就收住。

比如，微短剧《做梦吧！晶晶》里，晶晶遇到的第20个男友是爱情盲盒设计师，晶晶担心他和之前遇到的19个极品男友一样，不停地试探他，让他带自己去看电影，看他耍什么花招，在电影放映途中，第20个男友向晶晶坦陈自己之前设计的产品给晶晶的生活带来困扰，然后真心地祝福晶晶能找到属于自己的爱情。这时，全剧已近尾声，并没有大肆渲染两人在一起的浓情蜜意，但通过两人脸上的笑容，观众已经明白两人都找到了属于自己的平凡的幸福。

第二种，颠覆。

结局还能对整个故事进行颠覆，体现新的叙事美学追求，重新确立整部影片的价值。比如，微短剧《不过是分手》，本来我们都以为是男主穿越过去救女主，没想到真相却是男主发生车祸，被撞成植物人，女主精心地照料他，为了让他的脑神经不死去，需要不断地编故事来刺激他的大脑，而让男主穿越过去救女主正是女主编造的一个故事。

第三种，延伸。

结局可以延伸高潮，深化主旨，反思故事。

比如，微短剧《拜托了！别宠我》里的女主颜一一误入自己创作的小说世界，成为炮灰女配，必须在冷宫待满一百天才能重返现实，为此

颜——千方百计惹怒皇上秦御,以求得早日获得自由身。它的结局是颜——在宫中听到太监来报,说京城里突然多了不少读书人,在讨论新政的事,而且还大肆抨击反对。这个未解决的矛盾延伸了全剧的主题,让观众产生了期待。

第四种,圆满。

结局可以完善前面整个故事中未完成的副线动作,或者交代清楚副线人物关系,使故事圆满,有时会造成别开生面的新情趣。

比如,《哈利·波特》系列影片,交代了每个出场人物的结局,就连哈利·波特的初恋女友也有一个归宿,她嫁给了一个不会魔法的普通人,这样的安排让观众不会感到遗憾。

第五种,再生。

结局在故事结尾,可以随时转化为新事情的开端,这种再生型结局还可作为编剧故事的另一个生发点。比如,《拜托了!别宠我》第二季最后一集,女主和男主各自看着定情之物,想着以往在一起的点点滴滴,让女主下了死心塌地跟定男主角的决心,这跟之前一门心思想摆脱男主角大不相同,可以作为第三季新故事的出发点。

综上,短剧集的创作可以从前史、激励事件、中心行动、结局开始写起,各有特色,但无论采取哪一种方式,都要遵循剧作的艺术规律进行创作,才能为一部优秀的作品打下良好的基础。

> **链接:** 编剧的创意通常来源于自己大脑中储存的素材。如果把它们排列、组合、分类规整,在经过思考、整理后,很多内容聚合在一起的力量,会奇迹般地变大,推动着它成为另外一种事物的可能性。这时候,如果再受到一点外力引导,可能某个爆炸性的创意点子,就奇迹般地在你的头脑中生根发芽了。

第四节 如何架构整部剧

架构整部剧要先发展故事，将剧情构思扩大、完善和改进，再细化。架构整部剧的详细步骤如下：

（1）前史（可以引发冲突和展开行动的戏剧性情景）

前史，就其时态来看，必须是以前曾经发生过的，属于"过去完成式"的事件；就其事件的特点来看，之所以称其为"史"，是其具有历程性的一系列具有因果关系的事件，并非孤立的、单一的事件。"前史"的不断被揭示，必须推动矛盾冲突的发展和激化，必须对矛盾冲突的一方或双方构成强烈的动作性，甚至构成危机。

（2）环境设定（地点）

环境包括生活环境、社会环境、家庭环境、地域背景等，让场景更明确，人物是有时代感的，小人物的命运往往可以折射出大时代的变化。

（3）主角

主角的功能主要是面临戏剧问题并决定解决它；促使其他人物做出反应，特别是对手；最终解决戏剧问题并恢复秩序。

创作者以干扰事件作为开始，才能顺利找到主角。明确干扰事件带来的麻烦，然后寻找是哪个人物，抓住机会并决定解决戏剧中的这个问题。主角拥有戏剧问题，并且试图去解决它。

（4）对手或反抗性戏剧力量

对手的功能是：接受主角的行动；领导对抗力量；阻碍主角解决戏剧问题的努力。

（5）冲突（遭遇到什么困难）

冲突主要指作品中故事的情节发展过程，也就是剧中人物与人物之

间、人物与环境之间,以及人物内心各种因素彼此消长的过程。

冲突是构成戏剧情境的基础,是展现人物性格,反映生活本质,揭示作品主题的重要手段。

冲突在作品中的表现方式有:

A.某一人物与其他人物之间的冲突(外部冲突)。

B.人物自身的内心冲突(内部冲突)。

C.人同自然环境或社会环境之间的冲突。

其中,人物之间的冲突与内心冲突这两种方式,有时各自单独展开,有时则交错在一起,相互作用,互为因果。

(6)中心行动(整体故事方向,如分手,仇杀)

中心行动是一部电影当中主要发生的事情。主人公引领故事主线,是进行中心行动的人。

(7)激励事件(怎样展开故事,如谁在哪儿遇到了谁……)

激励事件,通常也被称为催化剂,是指将主角推向故事行动的时刻、事件或决定。激励事件是故事弧线的关键,它不仅推动主角进入情节,制造冲突,设定目标,同时为角色的成长提供了发展路线。

激励事件可以是巨大的,也可以是微小的;可以改变生活,也可以归于平凡。但无论何时发生,激励事件都改变了主人公的生活或现状。它改变了他们的轨迹,迫使他们采取某种行动。

(8)高潮和结局(反转的高潮也是不错的开始)

高潮在故事结尾,要将故事的意义放到最大,并且满足观众的期待。在这个时刻,观众和故事中的人物真正地心意相通、同喜共悲。

结局在故事中主要有以下的作用:

A.结局与高潮同步产生,高潮是行动,结局是最后的结果。结局和危机、高潮能同步完成,这样的结局干脆利落,戛然而止,让人意犹未

尽，回味无穷。

B.高潮之后，情节仍有补充。有些时候，情节在叙事的时候，很多次要的人物和情节没有一次性交代完成，就在高潮之后，进行一个必要的补充，否则就会影响情节的完整。

（9）开端（故事是怎么开始的）

开端的目的在于抓住读者的兴趣。每个开端必须有两个组成部分：主角和主要故事情境。在写开端时，首先你要提出并回答两个问题："谁是主角？""叙述情境要求他去完成或决定什么事情？"

"谁是主角？"——主角是被描述为试图去完成某件事的主要人物。

"叙述情境要求他去完成或决定什么事情？"——这个目的规定了主角要去努力战胜敌对力量，这就形成了故事的主体部分。

（10）发展行动

人物在欲望指引之下，为了回到原有的生活平衡而采取行动，向着目标前行，过程中遇到种种磨砺，他要采取行动，要评估行动后承担的效果、付出的代价。行动要遵循最低代价原则，为实现目标而采取行动，就要尽量采取最小的代价，争取获得最大的回报，除非遇到更大的困难，才会考虑代价更高的行动。

另外，还要遵循行动的"力度递增"原则。故事情节发展过程中，问题并不能一次性解决，当人物遵循最低代价的原则才采取行动，无法达成目标，行动就只能加大力度。力度增强了，受到的对抗力度也随之增强，人物行动的力度就出现逐步升级的状态。

（11）主题

主题是一句话，这句话里总共包含五个部分：一个主人公，在一个地点，做了一件事，达成一个结局，形成一个中心思想。

主题敲定以后，必须跟结局和情节产生联系，如主题是正义必定战

胜邪恶,结尾一定是正义战胜了邪恶;人物性格,必须是主题的化身,如主题是像甄嬛传一样抨击封建体制,主角也得跟甄嬛一样具有独立和反抗精神。

创作者要注意的是,当你有了一个初步想法之后,就要开始架构整个微短剧的结构,而不是从第一句对白写起。只有当你完整地了解了故事究竟要讲什么的时候,那些对白才有意义,否则你的创作质量和速度都会受到限制。一旦你发现自己写得不对,删掉重写或者为了重写而重写,就将进入一个恶性循环。

作为编剧,你必须用自己的创作赢得观众的兴趣和尊重。亚里士多德说过:一个令人信服的不可能比一个令人不信服的可能性更可取。所以,观众会接受《指环王》。而那些"基于真实故事"而产生的电影,事件虽然是真实的,编剧认为真的就是这样发生的,但因为过于牵强附会,结果观众无动于衷。

> **链接:** 许多创作者在写作过程中经常出现两个问题:第一,是为了其他目的随便写一场戏,如女主角感冒、迟到、撞到人、摔碎东西……这些戏最终可能对剧情推进毫无作用;第二,是卡文现象,写到一半并不知道接下来该怎么写。这两个问题的主要症结之一,是因为作者对于自己的主题含混不清,导致在写戏的时候就会安排一些跟主题毫无关系的段落,或者是压根就写不下去。

第五节 短剧集类型创作方法论

在《电视剧艺术类型论》中,我国电视剧按题材类型被划分成了历史剧、武侠剧、医疗剧、爱情剧、农村剧、公安剧、家庭剧、军旅剧、

戏曲电视剧和纪实剧这十大类,相对较全面地概括了当前我国电视剧的主要类型。①

本书在借鉴我国学者为电视剧题材划分的标准上,再结合短剧集现有的具体题材类型,将短剧集划分为"屌丝"题材短剧集、言情题材网络短剧集、推理题材短剧集、古装题材短剧集、超现实题材短剧集这五大类型,并分别展开论述其创作方法。

一、"屌丝"剧创作法

"屌丝"是一个互联网词汇,英文是loser,开始通常用作称呼"矮矬穷"(与"高富帅"或"白富美"相对)的人,其最显著的特征是穷。随着"屌丝"在中国大陆地区广泛流行,相对于屌丝最初的定义,如今已成为一种社会性的自嘲现象。

"屌丝"题材的网络剧故事主角是"屌丝"类型的人物,以他们的日常生活为主要内容。根据故事发生场景和人物身份不同又可细分为两类:社会"屌丝"和校园"屌丝"题材。

第一类,社会"屌丝"题材。这一类型的作品通常取材于社会各行业最基层的工作者,如餐厅服务员、公司职员等的日常生活,展现他们的酸甜苦辣,折射人间百态。代表作有《屌丝男士》《万万没想到》。其中,《屌丝男士》主演大鹏以"屌丝男"身份示人,剧集的内容主要是以各种短小精悍的笑料贯穿其中,模仿早年《憨豆先生》的笑点模式,每个笑话都有一个特定的场景,表达了各种形态的男人生活中的尴尬,并以夸张疯狂和充满自嘲的方式表达出来。

《万万没想到》以夸张而幽默的方式描绘了作为职场界、名医界、相

① 刘妍.我国网络自制剧的题材与结构研究[D].重庆师范大学,2015.

亲界的著名"屌丝"王大锤，每天多姿多彩而又变幻莫测的生活。

第二类，校园"屌丝"题材。这一类型的作品，角色人物以大学生为主，场景以校园为主，故事内容也与学生的校园生活紧密相关。为什么将大学生称为"屌丝"呢？这是因为大学生虽然头顶"天之骄子"的光环，但并没有真正走向社会，经济没有独立，收入的主要来源还是父母，所以也属于网民口中的"屌丝"。代表作有《屌丝留学记》，其以段子的形式，以中国留学生海外留学生活为素材蓝本，将留学生生活的酸甜苦辣以幽默的方式轻松呈现，充满无厘头色彩。

"屌丝"剧的创作通常具有如下特点。

第一，以互联网内容作为故事土壤。我们在"屌丝"剧中随处可见互联网为"屌丝"剧提供的桥段、台词、笑点。比如，"么么哒""杀马特"等热词刚出现时，在《万万没想到》中都运用上了，还有一些改编自网络热传段子的"偶像剧经典桥段"，这些网民熟知的笑料，更能引发受众共鸣。

第二，故事内容生活化。"屌丝"剧"将艺术融于观众日常生活"，"具备真实自然的生活氛围和生活气息"，与老百姓日常生活贴近，受众观看时会有强烈的共鸣感。比如，在《屌丝男士》中，大鹏一会儿是歌手，一会儿是乞丐，甚至还可以是主持人、大侠、学生、农民工等，抓住生活中的每一个值得玩味的点，用夸张、荒谬的手法对其进行变形，进而疯狂自嘲，达到娱乐自我和娱乐大众的目的。

第三，呈现极度细节化、夸张化的故事情节。"屌丝"剧中将主人公的许多生活细节还原，并在仔细还原生活中遇到的尴尬、人与人之间微妙的心理矛盾、不同人身上的独特之处等细节的同时还将其极度夸张化。

比如，《万万没想到》中主角王大锤去面试，在面试过程中幻想着老板对自己的要求，为了得到工作，发生帮老板剪鼻毛、拉裤子的拉链等

搞笑的行为。观众在看到这些夸张化的故事情节的同时，似乎也看到了无数年轻人在面对严峻就业压力时的无奈与辛酸。

第四，大多使用"做梦—梦碎"的故事结构。"屌丝"剧将追梦的不易夸张化、密集化，以不断地"做梦"又不断地"梦碎"来展现平凡人生活的不易。

比如，《万万没想到》中王大锤的人生目标就是"升职加薪、当上总经理、出任CEO、迎娶白富美、走上人生巅峰"。但在现实中，王大锤一次次受挫，虽然他依旧坚持追寻自己的目标，然而故事最后还是以王大锤彻底地无法继续追逐目标，也就是"梦碎"来结束故事。

"屌丝"剧是在互联网上成长起来的题材类型，所以在创作这种类型的短剧集时，要多关注网络上源于真实生活的搞笑段子，发挥想象力，让娱乐走近大众，以有趣、够真实来打动大众。

> **链接**：搜狐视频推出的《屌丝男士》，实际上是对德国迷你剧《屌丝女士》的致敬和中国化创新。在《屌丝女士》剧中，女主角会在求婚时打嗝，会用接吻来治疗咳嗽，会用电击自己的方法叫自己起床。《屌丝男士》带有强烈的国人"屌丝"色彩，大鹏这个中国"屌丝男"的疯狂行为比"屌丝女士"有过之而不及。

二、言情剧创作法

在电视剧的研究领域中，对言情剧的研究通常采用较狭义的概念，如《电视剧类型》中将青春偶像剧与言情剧分别列为两大类。但在微短剧的题材类型发展中，青春偶像剧、都市白领剧、家庭伦理剧与言情剧都有相当明显的交叉和重叠，通常都会以主人公的情感故事发展为主线，探讨主题围绕"爱情""家庭""事业"等关键词。所以，本书采取广义

的言情剧概念，将青春偶像剧、都市白领剧、家庭伦理剧都归入言情故事类，一并进行研究。

言情类短剧集最初以青春偶像剧为主，大多为唯美、纯爱的风格。

比如，《小哥哥有妖气》作为一部恋爱幻想微短剧，满屏散发着粉红色的甜蜜气息，每集5分钟，讲述了专业学习动物行为学的"母胎solo"少女王玥婷，遇到身边的小动物变成十二款性格不同的小哥哥，给她带来不同恋爱体验的奇幻经历，清新浪漫的剧情撩拨着观众的少女心。

随后，言情类短剧集加入了白领、办公室恋情等都市元素。

比如，都市爱情题材微短剧《恋爱告白书》，针对年轻女性观众定制"小而美"恋爱内容，轻松甜蜜的高糖剧情设定：职场新人锦兰因职务调动遇上了冷峻霸道的上司佳桐，让她颇感意外，很不适应，幸亏有暖心的同事晋阳默默相助，热心地向她介绍公司和职场细节，懵懂的锦兰还未经历过被人热烈追求，却命运般陷入司佳桐的魅力中。该剧摒弃了传统恋爱偶像剧的"洒狗血"和"滥煽情"，为观众演绎了都市职场、积极阳光的恋爱剧情，体验剧中的美好和甜蜜。剧中几位男女角色颇具特色，更真实、不浮夸，贴近现实的人设，呈现了不同恋爱体验的差异化表达。

近两年，家庭伦理故事题材层出不穷，如涉及原生家庭、家暴、婆媳关系、留守儿童的《单亲妈妈奋斗记》，讲述的是单亲妈妈秦芳在生活困境的各种打压下，最终通过自身自强自立，改变了母女二人的生活境遇，并开启了一段崭新的人生的故事。

这部剧之所以能和观众产生更多的现实共情，一个主要原因便是秦芳的遭遇反映了中年女人的困境和心酸：亲妈重男轻女，为给儿子买婚房，眼馋8万块彩礼，不管女婿是何品性，就直接把秦芳给嫁出去了；丈夫可恨，秦芳嫁的这个男人不学无术，不脚踏实地赚钱，还非常好面子，更可怕的是，他还是个会家暴的人，一不开心就对秦芳动拳头；婆婆也

可怕，自己每天打麻将不着家，却对秦芳百般挑剔，吃的不够好，给的不够花……总之，就是怎么看怎么不顺眼。但剧中的女主秦芳并没有屈服，她果断地选择和丈夫离婚，和"吸血鬼家人"婆婆斗智斗勇，一人带着孩子单过，就算工作不好找，也不放弃，尽可能让日子走上正轨，给孩子一个快乐的童年。该剧反映了很多现实中的女性在生活中常常遇到却无力解决的问题，以她们乐于观看的方式，通过微短剧戏剧化的情节呈现出来，向她们展示了面对困境的另一种可能：对于家暴，对于无止境索取的"吸血鬼家人"，她们也可以站起来大声说"不"，可以想方设法取证，可以勇敢地维护自己应有的权利。这些值得关注的社会话题引起了观众的强烈关注，该剧刚播出19集就有2.6亿的播放量。

言情剧的创作通常具有如下特点：

第一，画面内容普遍梦幻、不真实，许多言情剧中充满唯美梦幻、不真实的画面，营造出浪漫、梦幻的场景。比如，《做梦吧！晶晶》里许多让人脸红心跳的唯美画面："锦鲤"男友施柏宇在下雨时及时赶到，火速祭出一招"撑伞杀"，为晶晶挡下暴雨；运动型男友木子洋刚刚洗完澡，将好身材展露无遗，突然给晶晶来了一个男友力爆表的公主抱，还对其说"你一点都不重，为什么要减肥"等。

第二，题材内容年轻化，言情剧大多采用在年轻人中引起热烈探讨的情感话题，如"剩女""大叔恋""情侣"等。比如，拥有1193万粉丝的抖音账号"三金七七"所拍的微短剧，多以年轻情侣的日常互动为主题，所演绎的小故事十分贴近情侣们的日常生活，容易引发观众共鸣。例如，某一集中，女主角十分期待即将来临的交往一周年纪念日，但男主角似乎完全不记得这件事，女主角明里暗里地提醒对方，却总是没有得到想要的回应，最后逐渐失望放弃。但在纪念日当天，男主角经过多天的精心准备，给了她一个大大的惊喜。

第三，家庭伦理故事题材将镜头对准一些值得关注的社会话题，展现出了微短剧特有的温度，在娱乐大众的同时也有着让人侧目的社会价值。比如，《女人的重生》里的家庭主妇圆圆生下女儿后，被重男轻女的婆婆轻视，被老公嫌弃，为爱远嫁的她沦落至被赶出婆家的境地，最终在绝望之中涅槃重生。

上面三点，尤其是第三点对于创作者的意义重大，因为这给他们指明了一个新的创作方向——打破了"一说言情就无深度"的怪圈，让言情离大众的生活更近，反映的内容更有意义，更有人文关怀。

另外，对于创作者来说，进行言情剧的创作时要先抓人群，根据这一群体的需求来写相应的故事，定合适的题材：一方面将表现形式和人群进行匹配，另一方面将故事和表现形式进行匹配。

链接：冬漫社已经形成了"数据驱动内容，故事大于一切"的方法论。所以，在编剧选择上极为慎重，选择编剧，一是看人物写得生动与否，二是要求对数据敏感。他们聚焦于用户到底想看什么来做微短剧，2022年初，他们再次回到优酷，上线了《致命主妇》，第一个月分账就近1000万元。

三、推理剧创作法

"推理"一词原本指的是逻辑学里的一种思维形式，后在欧美小说中形成推理文学，慢慢被日本演变发展成了"侦探小说"。在短剧集领域，对于推理剧的概念界定一般是指取材于与人们生活息息相关的日常小事，用悬念来设置故事情节，以此让剧情扑朔迷离，同时搭配主角过人的推理智慧与配角的反侦察能力，让剧情出人意料。[1]

[1] 谭汝蘅.网络自制剧文本研究[D].山东师范大学，2017.

推理剧的创作具有两大明显特点。

一是故布疑阵的悬念设置让观众始终保持观看热情。推理微短剧主要以独立的单集或者是多集组合成一个单元的单本剧的形式呈现，这种单本剧的构成方式能够保证每个故事的完整与独立性。

为了让观众保持长久的剧情期待且一直处于紧张状态，导演要让故事中的人物在剧情中挣扎，让观众在已获得的信息中好奇和关心人物的命运。

比如，2021年12月27日，《第四审讯室》在腾讯视频上线。它的单集剧情时长只有5分钟，由四个单元故事组成，分别为《塑像》《坍塌》《空镜》《心门》，编剧将目光聚焦在几个小人物身上：因爱生恨的邬静；不经意看到姐夫杀人，却因自闭症无法说出来的沈涛；一时失手杀人，从而恶从胆边生的李浩；患有妄想症，为爱杀人的刘乐天。所有人最终会何去何从？让观众产生有效的剧情期待。该剧一开始便是刑侦人员审讯相关嫌疑人，然后便是回到现场，继而便是发现新线索，马上便锁定了新的嫌疑人，快节奏的叙事方式让不少悬疑剧的观众大呼过瘾。

二是在推理剧中一定要存在一位异于常人且善于推理的主人公来揭开悬念结果。这位主人公的身份可以是某位特别擅长推理的警察，或者是自由的私家侦探，也可以是警校学生等。总而言之，这位破案的主人公要具有超常的推理思维，具有能排查出种种疑惑并冷静找出真相的能力。

比如，《第四审讯室》里善于推理的破案主人公是警察唐风，他在江城的审问之路，历经一九八九年到二○○八年的二十年。在中国改革开放、失业潮、千禧年、奥运会4个大时代环境下与犯罪嫌疑人开展心理博弈，侦破了4个惊天大案，最后将一场发生在二十年以前的凶杀案顺利侦破，将所有犯罪手段以及犯罪动因清晰地展现在观众面前，所有悬念揭

开,满足了观众的好奇心与期待。

"悬念"的产生和"情节"的波折是推理剧本身就拥有的最大特点。推理剧天生就是绝好的故事体裁,它恰好满足了接受者"爱看"和创作者"爱写"这两个最为重要对象的内在需求。

对于推理剧的创作者来说,要想赢得观众,在创作过程中就要努力寻找创新的表达方式,同时在内容上对社会现象进行深层表达,使其不落俗套,吸引观众的注意力,使其不断跟着剧情的走势而变化。

> **链接**:悬疑微短剧《7重效应》只有7集,每集也只有7分钟左右,因为没有时间铺垫营造氛围,就需要有极强的故事架构和文本创作能力,既要让观众看明白整个故事,同时又要留下抽丝剥茧的细节,让观众层层突破,抓住故事要表达的核心。该剧不仅做到了悬疑剧该有的故事架构、推理节奏,更重要的是还有接地气的社会话题输出,播出后表现不错,获得B站2021年度电视剧免费榜第一、综合热播榜第六的成绩。

四、古装剧创作法

本书使用广义的"古装剧"定义,将剧中人物着古装但又没有超出现世生活的短剧集归入古装剧。有的短剧集中的主要人物虽然身着古装,但剧中的故事内容涉及穿越元素,已经超出现世生活,如通过穿越之旅开启意外恋爱的《拜托了!别宠我》等,故将这类归入超现实题材,而非古装剧。

目前,古装剧短剧集可细分为两类:

第一类是戏说历史剧。戏说剧中有特定的历史年代背景,但故事内容并不是历史的再现,情节大多为虚构。

比如，微短剧《瓦舍江湖》故事背景在架空朝代，国泰民安，讲述了一位尚未亲政的小皇帝，一心只想游历，偶然间发现宫中密道通向了一家关张多年的瓦舍，并在这里结识江湖艺人、经营茶楼戏院的故事。

第二类是武侠剧。武侠剧主要展现江湖人物刀光剑影的生活，体现"侠义"的精神。

比如，微短剧《念念无明》讲的是金牌女杀手司小念和暗卫指挥史晏无明的爱情故事，两人各自隐藏身份潜伏于市井，职业说白了就是杀手，只不过晏无明为朝廷当差，司小念为武林卖命。

古装剧短剧集具有明显的借古喻今的特征，具体体现在两个方面：

一是剧中频繁出现现代社会的事物。这具体体现在现代化的故事内容、台词、道具等上面。虽然剧中人物身着古装，生活在古代，但却说着现代人的语言，并大量使用网络词汇，他们常常做出现代人的举动，思考现代人思考的问题，甚至将现代社会中的人物剪接、拼贴进剧中，使观众产生奇异的观看体验。

比如，早期的微短剧《太子妃升职记》，主要讲述花花公子张鹏意外落水穿越回千年前，甚至还变性成为女人生活在后宫佳丽三千中，并一步步脱颖而出的故事。这部剧讲述了变性之后的太子妃张芃芃借用现代交际手段与思维方式在过去时空中生活得风生水起，如把淘宝商城、快递服务等现代生活方式借用到古代。这种差异化不仅能使剧情别具一格，而且还能引起观众的好奇心和观影热情。

二是故事主题反映现代社会的问题。古装剧中常常通过人物重演现代生活中的桥段，来反映当代社会中的一些现象和问题，在寻求愉悦感的同时引发一些理性的思考。

比如，在早期的微短剧《绝世高手之大侠卢小鱼》第四集里，大侠卢小鱼也像现代年轻人一样被亲人"拷问"："在何处当差？月饷多少？

有没有衙门编制？""什么时候成亲？什么时候生子？""什么时候买宅子？"。这些问题的设置与当下网络上探讨的亲人在过年期间必问的问题一致，古代大侠卢小鱼一样无法招架，反映出现代社会中年轻人面临的亲情压力和晚辈与长辈之间的代沟问题。

古装剧作为网络微短剧题材的两大热门之一，要想打响品牌，还需更多的代表作、出圈作品出现。创作者在前期 IP 的选择上就要秉持精挑细选原则，后期改编时也要尽可能地保留原著中重要的梗、"名场面"等，以便吸引原著粉丝观看。另外，一部古装剧服化道方面不能粗糙，而且后期的剪辑要充分契合网络微短剧的特性，追求快节奏，但同时也不能破坏故事发展的流畅性，这样才能大大提升古装网络微短剧整个题材的水准和质量。

> **链接：**早期的古装网络微短剧还存在服装不合身、花盆鞋露着船袜等问题。现在，在众多作品下方评论区能看到夸赞"如电视剧水准一样"，实为一大进步。《通灵妃》古装剧服化道方面就做到了精细化，选择在横店租用专业的古装基地进行拍摄，成为古装剧的精品代表作。只有古装热门题材的精品、高质量作品不断出现，才能使这一热门题材热度不减。

五、超现实剧创作法

在电视剧的研究领域中，含有超现实元素的电视剧被细分成科幻剧、奇幻剧、神话题材剧等。短剧集中也有类似的题材类型，其区别于其他题材的最大特征就是含有超现实元素。

基于此，本书将含有超现实元素的短剧集都归为超现实题材剧。

发展至今，超现实题材的短剧集根据具体内容的差异性可以细分成

如下几类：

第一类，灵异故事题材。比如，快手微短剧《13路末班车》以传闻中闹鬼的13路午夜末班车为线索，讲述了围绕年轻司机李耀所展开的一系列诡异事件。从李耀成为13路末班车司机开始，他身边就出现各种怪人怪事，如女主白帆让李耀到13楼来接她，但一楼的信箱却显示这栋楼只有11层，在李耀爬楼即将到达时，白帆又否认曾打电话给他。该剧除了灵异恐怖元素的输出，更饱含对于人性与是非善恶的思考和探讨。被迫卷入诡异案件的李耀，本可以一走了之、摆脱一切，但是因为担心有更多无辜的人受牵连，他壮着胆子去还原事件的原貌。这部剧虽然以灵异题材为卖点，但没有落于娱乐大众的窠臼，而是以跌宕起伏的情节演绎出人性的复杂，结合精良的制作和沉浸式的视听体验，很快闯出了一片天地，播放量破亿。

第二类，科幻故事题材。比如，《高科技少女喵》讲述的是智商奇高但情商却触底的技术宅博士李柯南，他是个从小存在感就为零，如今无论是事业还是感情都处于人生最低谷的"死宅"发明家，某日身边却突然出现一只来自未来的高科技少女喵——喵妹。原来喵妹是李柯南在未来发明的机器人，带着特殊的使命回到现在，旨在帮助他重拾信心。于是，"死宅"发明家和穿越而来的美女机器人同居的趣事就此展开，各种高端大气上档次的高科技元素相继登场。

第三类，穿越故事题材。比如，《一纸寄风月》讲述了编剧高欣悦苦心创作的剧本《一纸寄风月》在参加总公司创投会前，被同事改得面目全非，并私自提交。在去总公司撤回剧本的路上，高欣悦意外穿越进剧中世界，在经历种种危机和考验后，最终回到现实，收获爱情和成长的故事。这种"爽剧"的宫斗模式加上超快的叙事节奏，以及每集6分钟的时长，让整个故事快到飞起，让观众看得过瘾。

第四类，超自然故事题材。比如，《山野异事》取材于《子不语》《笑林广记》《阅微草堂笔记》《醉茶志怪》等中国传统古典志怪小说，讲述了不腐女尸的眼泪化作珍珠帮助善良樵夫，解开狐妖与书生的恩怨猜疑，守护躲避战乱的少女与小山神的奇特友谊，助力胆大书生与古宅小妖的有趣对抗等十三个山野之中发生的奇闻逸事，展现了中国古典文化最原汁原味的志怪故事。

"超现实"题材作品的创作具有以下明显特点：

一是画面镜头比电视剧更能刺激受众感官。因为相较电视剧而言，微短剧相关的管理体系还不完善，内容受监管的力度小，制作方为吸引受众，在镜头内容的采用上会更为大胆和夸张。

二是故事剧情反转强烈。短剧集追求快节奏、高频率的矛盾冲突，在受众自由切换的观看习惯下，要在有限的叙述时间内既完成情节叙事，又能吸引受众持续观看，就会要求有更强烈的剧情反转。而且，这种题材的创作可以自由发挥想象。因此，剧中充满许多虚构的内容，构成了剧情的非理性，再加上网络自制剧普遍的快节奏叙事方式，使剧情的反转比其他的影视剧更强烈，自然让观看者产生强烈的出人意料的心理体验。

三是普遍制作精良。超现实题材类型的短剧集制作门槛较高，因为要完成拍摄制作这一类的故事并产生良好的观看效果，使用的场景相对就更复杂，特效更炫目，也就意味着制作方的成本投入要能够制作出需要达到的画面水平。

超现实题材短剧集对于创作者的要求很高，创作前期，故事本身是否具有古典韵味、故事概念是否新鲜有趣、故事情节是否曲折，是首先需要考虑的三重标准。另外，故事能否让现在的观众理解且有一定的代入感，也是需要考虑到的。

综上，无论是"屌丝"题材短剧集、言情题材网络短剧集、推理题材短剧集、古装题材短剧集，还是超现实题材短剧集，像投资、演员、服化道等所有长剧可以"用钱加分"的地方，短剧集都没有，故事才是短剧集最重要的东西。这就要求创作者回归到内容的本质，依据用户需求来进行创作。

> **链接：** 从目前各大视频网站创作的热播剧来看，其题材的来源路径呈现出了丰富多彩的多样化特征。从热门网络小说中提取题材是微短剧题材来源的主要路径；导演还可以根据自身生活经验进行创作；从热门影视剧中获取题材进行创作也是网络自制剧借力发力的最好形式。这三种题材的来源路径实质上与现阶段的社会文化背景信息紧密相连，同时又紧扣着创作主体的思维意识与创作心态。

第六节 剧本的创作流程

目前，国内的职业编剧们基本上都会遵循一个大概的、共通的剧本创作流程，也就是从主题策划开始，到写作故事大纲、分集大纲，再到正式创作剧本，打磨角色、人物、台词对白。

一、剧本主题的创意策划、探讨与确定

当我们看到一部好电影，或读了一本好书，常常会情不自禁地称赞导演、作者的创意绝佳。创意对于创作的重要性不言自明。但什么是创意呢？

目前为止，普遍公认的、学界对创意的定义是：创意是生产作品的能力，这些作品既新颖（也就是具原创性、不可预期），又适当（也就是

符合用途，适合目标所给予的限制。）①

一部好的影视作品在真正成型之前，都是从创意策划开始进行的。有的创作者在进行创意策划时，可能只是有一个朦胧的想法。但是，只要你心中有了一个创意，就要仔细思考你到底想讲一个什么故事？是准备创作一个霸道总裁式的高糖甜宠剧，还是创作一个无厘头的搞笑喜剧，又或是创作一个反映都市大龄男女不婚现象的社会问题剧？想得越清晰越好，直到能够用一句话讲完，这就意味着这个剧本创意成熟了。

比如，《念念无明》的创意用一句话概括就是：一对古代"杀手夫妇"的高甜日常。

剧本主题的创意策划并不是完全来自创作者本身，有时也来自制片人或影视公司的头脑风暴团队。但无论是谁提供的，剧本主题的创意策划都是一个剧本的源头，有它作为依据，你的剧本才有可执行性，才有操作的方向。

比如，更新期一个半月就狂揽3.4亿播放量的微短剧《长公主在上》，它的故事创意最初来自导演知竹2021年7月拍的一则46秒古风剧情短视频，一个"恶人组"美艳女反派与病娇侍卫"小狼狗"的故事。粉丝的反响很热烈，对其拍成电视剧的呼声很高。快手短剧的相关工作人员也联系知竹，觉得这个视频可以拓展一下，做一个微短剧。

2021年12月，知竹着手撰写《长公主在上》的剧本大纲。故事迅速成型，大半个月完成大纲，又花了一段时间补充台词、微调剧本，2022年1月便在象山影视城开机拍摄。可见，知竹的执行力超强。

综上，关于创意，台湾著名的策划人、话剧和影视剧导演赖声川认为，创意不是灵光乍现的瞬间，而是持续生产作品的能力。它有两个步骤：第一步是构想，就是在心里酝酿一个新颖的想法；第二步是执行，

① 林冰.编剧实战课.知乎专栏.

就是用合适的形式把想法表达出来。对于微短剧的创作者来说，有了创意构想之后，接下来就需要执行创意，而这是靠创作者的写作来实现的。

> **链接**：复盘《长公主在上》，知竹认为，这部剧效果还不错，首先需要归因为内容方面没有迎合市场。虽然2021年短剧市场的主流是"爽剧""打脸"类型，节奏非常快。作为甜宠剧的《长公主在上》在构思上，首先考虑的不是市场喜欢什么，而是优先考虑自己的审美喜好，同时摆脱了霸道总裁剧的惯常套路模式，女主不再是需要通过婚姻改变命运的"傻白甜"人设，大女主设定暗合了当下社会女性独立、不再依附于男性的意识形态转变。

二、故事大纲

故事大纲提供了大量有关故事和人物的细节，如作品的主人公是谁，他有什么特点，他要经历什么事情，整个过程中有什么起、承、转、合，故事如何发生、怎么持续、哪里是高潮、怎么完结，等等。书写故事大纲能帮助创作者写得更快、更好。

写作大纲时一定要注重细节。所谓细节，就是故事大纲里，要尽量囊括故事所包含的一切要素，包括主人公的姓名、年龄，有什么特别之处，有什么明显的缺点，人生经历了哪些大事，哪个小小的瞬间成了他的转折点，都需要在故事大纲里体现。

有的新手可能不太喜欢写大纲，认为不用一一列举，直接在电脑上写就行了。但是，最后多半会出现写出来的内容跟制片人或影视公司的要求相差甚远，或者写跑了题的情况。大纲对于剧本的意义在于它对剧本的写作是有指导性的。另外，写大纲，可以不用细致到"连台词对白也写上"。

下面列举微短剧《初踏职场》的部分故事大纲：

本片讲述大学生启明刚离开校门时，满怀豪情，没想到一踏入社会，现实就给他上了一课——一连几个月连工作都找不到。几经艰苦，启明进入王哥的公司，配合刘盈盈展开工作。启明凭着自己的才华和闯劲，为公司引来合作方大佬许老大，他的魄力让老板王哥刮目相看，也赢得了刘盈盈的芳心。刘盈盈之前谎称自己要买房结婚，从自己奶奶那里忽悠来一笔钱帮公司老板王哥还债。如今，拿了奶奶的钱却又无法亮出男朋友，如何交差呢？刘盈盈准备把启明带回家。就在刘盈盈向启明表白爱意的时候，启明无意间看到刘盈盈手上戴的手链正是当初自己来面试时王哥手上戴的那串。于是，他断然拒绝刘盈盈的求爱。

总的来说，故事大纲内容比较丰富、详细，大纲的字数在2000～3500字左右，主要写整个故事发生的重要情节，情节点至少有30个。除了主角以外，还会带入配角的故事线，比梗概的人物更丰富。大纲可以按照故事讲述的顺序来写，不是笼统地介绍整个故事，而是以制作作品时的讲述顺序来写大纲，帮助创作者理出清晰的创作思路。

> **链接：** 写作大纲应注意，要围绕主要人物的核心来写；尽量不要在大纲里留下常识性错误或硬伤，这会让阅读者对你的能力和态度产生怀疑；尽量少有错别字；大纲里承诺的重头戏不能全是空头支票；重头戏、人物的重大转折部分，要在关键段落单独重点显示；大纲里不允许有太多描述性文字或过多渲染，但重头戏和核心台词要渲染。

三、分集大纲

如果是创作短剧集作品，具体到每一集，还得有一个"分集大纲"。

分集大纲是对故事情节的二次深化描写，也就是把一个故事总体再细化分成若干个小的节点进行更加详细的故事叙述。它将会指导你如何具体写作每一集的内容。分集大纲，应当包括两个部分，即本集出场人物和本集故事详细大纲。

本集出场人物，应当将本集中所有参演人员通通列出来，即使是非主要演员，也需要用简单的话语描述一下他的性格。

本集故事详细大纲，是本集故事发展的详细介绍，需要有人物、地点和事件三个要素，即某人在某地怎么样，然后又怎么样。

分集故事详细大纲，如果能在一开始便将整个作品所有分集设定出来，当然是最好的。在设定分集故事详细大纲的时候，要仔细考虑，自己所设定的这一集故事中的情节，是否是在围绕着主线故事进行，是否是在推动着故事的发展。

分集大纲，重要的步骤是搞"情节点"。比如，创作一个单亲妈妈自立自强的家庭伦理剧，有一集主要讲述她是如何智斗前夫。前夫人品不端，还有家庭暴力，一言不合就挥拳相向，女主以前总是忍气吞声，自从下定决心离婚后，就想为自己讨回公道。那么，你就要找到能正确反映出女主情绪、有戏剧张力又符合人物的情节点，比如说有一次前夫又和以前一样大打出手，女主沉默不语，前夫以为自己占了上风，没想到墙上挂衣服的后边被放置了摄像头，刚才的一切都被录了下来，可见女主是有备而来……

下面，我们列举微短剧《都挺好》的分集大纲：

第1集 推销的学问

退休大妈王于田家的马桶坏了，保健品公司推销员小李热心快肠，答应免费帮她修理，还非要认她做干妈，这一番操作惊呆了王于田的老闺蜜杨得馥。

杨得馥觉得保健品公司骗子多，再三叮嘱王于田不要上当。王于田直白地告诉她，自己是在使用免费劳动力，不用白不用。一次小李帮王于田干完活后，再次提出让她买能够治好高血压的干细胞磁悬浮纳米量子保健床垫，王于田以存在银行的钱还没到期为由拖住了他。

看着老闺蜜每天享受免费劳动力的服务，杨得馥羡慕得很，也认小李当干儿子，还和王于田约好使唤小李的时间。没过多久，小区的大妈们都知道了小李，而且为争这一个劳动力闹得不可开交。王于田和杨得馥提出了共享方案，每周每人出一百块心甘情愿地被小李骗，让他心甘情愿地为大家当牛做马。方案获得大家的一致称赞，顺利通过。

小李轮流被小区大妈们使唤，不是修马桶就是遛狗。而他甘心做这一切的目的就是为了把小区大妈们的存款、养老金一网打尽。但是，接二连三的"业余工作"让小李累得恨不得当场吃了自己卖的全是添加剂且过期五年的保健品自杀。最终，小李因诈骗被警察带走。没想到，小区的大妈们看到张贴出来的通知还有些遗憾，家里还有好多活儿没干呢！走了一个又来一个，保健品推销员小周送上门来，落入了大妈们的"魔爪"。

我们看上述的分集大纲，找的"情节点"都很到位：小李由于自己的私心出现在一群大妈身边，而大妈们也将计就计，并且甘愿花钱让小李骗，将小李的利用价值榨干，推动故事往前发展。

对于创作者来说，分集大纲能够让你的故事与人物紧紧围绕已经确

定的创意主题，不会走偏。但它与故事大纲还是各有侧重。故事大纲重在整体的故事性，故事要流畅贯通；分集大纲重在确定每一集的主要内容是什么，更强调每一集里面都要有戏。

> **链接**：分集大纲的作用有两个：第一，给制片看，使其对整部剧的情节构思乃至剧作者的写作功力有所了解；第二，整理创作思路，为将来的剧本写作打基础。分集梗概不一定要按场次来写，但应将每集戏中最主要的事件写出来，有时甚至要求把主要场景中发生的情节都写出来。分场景梗概，要求把每个场景里所发生的情节简要地描述出来，有时还会有简单的对话提示。做完分场景梗概这一步，剧本的好坏基本上已经能看得出来了。

四、打磨角色、人物

人物在任何影视作品中都至关重要，在微短剧中更是如此。因为，在微短剧中各种叙事策略和技巧都受到了很大限制，没有虚张声势的效果，也没有过于复杂的情节，更看重其核心故事。因此，优秀的短剧集剧本几乎总是以人物为中心来写作。

为了帮助演员更深入地了解他们所扮演的角色，创作者在开始创作剧本之前，有时会为每个人物写一份详细的人物小传。

人物小传要做到由表及里地剖析人物。我们以微短剧《黑洞》中三个主要人物的小传为例：

赵敏俊（女主）

敏俊跟她母亲一样，可以通过触摸物体感知与这个物体有关联的人物的情感。与其说这是遗传，不如说这是"重复"。一个人很难逃脱重复

上一代境遇的命运，但骨子里也有突变的基因。在跟奕声互相战争和扶持的过程中，敏俊渐渐发现，随着自己跟被触摸客体接触程度的不同，自己能感知到的内容也会不同。这种特殊的能力给她带来了无尽的烦恼，寻找这种能力的起源成为她最重要的事情。

陈奕声（男主）

奕声有一个强势的母亲，带给他窒息般的道德压迫感，这一切在他母亲去世后有增无减。奕声从小便成了母亲掌控欲的牺牲品，在强势的母亲面前奕声渐渐变得内向，不爱表达。不在爱中，就在恐惧中。他渴望逃离控制，人生的主旋律变成了逃离和对抗。

朱秀芝（奕声的母亲）

在赴苏联学习的第一年，朱秀芝结识了奕声的父亲陈子风。子风身上有种她自己也说不清的气质，这吸引了她。然而，当大学的青春情愫化为回国后的柴米油盐，子风身上那种曾经吸引朱秀之的独特气质，也成为两人间的隔阂，导致了二人关系的决裂。

婚姻的破裂，让她第一次感到了信仰的崩塌和茫然无措。对她而言，最让自己恐惧的是一种"失控感"，她需要治愈这种"失控感"。随着年龄的增长，秀芝越来越疲于应对巨量的工作。她对掌控感的需求渐渐全部寄托在了自己儿子身上。

通过这三个人物小传，我们发现了他们各自不同的个性，对他们有了进一步的了解。但是，仅有这些是不够的，在剧本里，人物最终是通过行动发展过程中的选择逐渐形成的。也就是说，选择应具备行动性和外在性，观众可以看到某些事情的发生。对于展示人物的任何一个选择来说，它必须要有后果——戏剧性后果——那些对人物或者事件会造成危险的后果。如果没有什么利害攸关的后果，那就没有真正的戏剧性选

择。而人物的这一最重要选择通常发生在高潮部分。在这里，故事的主要问题被解决，主要戏剧性设问（以问题的形式表达了剧本的核心问题，如赵敏俊的超能力是否可以解决陈奕声的困扰，两人是否能再续前缘）被回答；人物次重要的选择是在作品的开始，因为它引发了行动。

而要使人物作出的选择对行动产生带有某种目的性的影响，他就必须去争取一些东西，必须要有一个目的，如微短剧《拜托了！别宠我》中，女主的目的就是不要受宠，以打入冷宫100天来赢得穿越回去的自由身。

目的是通过行动过程和人物本质体现出来的。要想观众站在人物一边，就要给人物强大并且清晰的目的。人物必须为追逐目的做好准备，但并不意味着他一定会成功，无论追求目标的最终结果是成功还是失败，它都向人物提出了一个更严肃的问题：有什么需求？在一些剧本中，目的和需求互为补充，人物追寻的目的恰好是他的需求；在另外一些剧本中，目的和需求相互矛盾，当人物的目的和需求无法达成一致时，就会产生内部冲突。

常用的讲故事的方法就是用人物追求目的来展示他的需求，最后并非实现他的目的，而是在行动的过程中满足了他的需求。并非每个人物都有需求，小人物可以没有，微短剧中的中心人物也可以没有，因为没有足够的屏幕时间来挖掘心灵深处，但较长的电影或是更加复杂的人物，可能会因某种需求而产生另外一种需求。这里有一个简单的方法来区分目的和需求，你可以进入故事世界并对人物进行提问，他需要什么（这是目的），他情感或心灵上缺失的是什么（这是需求）。

创作者要想创造出最深入人心的人物，必须尽可能地挖掘人物的深度。这就要从人物的世界观入手，世界观是一个人物看待世界的方式，是人物的中心，影响着选择和行动。除了世界观，态度是人物对待世界

的方式。每个人物都用他独特的方式向世界展示自己，他们往往并没有意识到自己在做什么，态度不仅涵盖了展示，同时也包括了反馈。态度是一个框架，在这一框架里，创作者应该尽可能多地设计类型和细节。目的、需求、世界观和态度都可以预测行为，目的和需求指示人物可以做什么，世界观和态度指示人物如何做。这些预测所得到的结果就是选择和行动，而选择和行动所得到的结果就是改变。

人物在积极地追求目标，在追寻过程中，会在内心和外在等方面产生变化。人物经历的改变，在微短剧创作中被称为"人物弧光"，用以指代主角或其他人在情绪、心理、或社会层面上，从一种状态变成另一种状态的戏剧性变化。

在微短剧剧本中，找到一个适度的人物弧光非常重要。最有说服力的人物弧光倾向于人物在故事行动开始前就发生改变的预兆，如《拜托了！别宠我》第三季里女主早已被男主的真情打动，还没离宫之前就想着用手中的笔篡改剧情，与男主长相厮守。

创作者在创作人物时一定要注意以下几个方面：避免纸片人（刻板定型的人）在作品中出现；避免在作品中去主观论断一个角色是绝对的好人或坏人，一旦你论定了好坏，人物就会变得狭隘。只有站在人性立场，对人性做出了丰富表达的角色，才是塑造得真正成功的角色。笔下的角色人物，要经历成长，是指人物在经历一些事情以后，他有变化了，有新的价值取舍了。不论你写了好人、坏人、富人、穷人，从情感层面都应该对每个人赋予热情和情感，这样你创造出来的人才同样会得到观众的情感认可。也许你写了一个十恶不赦的小人，但是你在他的身上赋予了同情，仅仅就这点同情，也足以让你的角色超越平庸。

> **链接**：在这里介绍下四种主要的人物类型：主角，是指以目的、选择和行为驱动故事的人，有时两个或更多的人物会共同分担主角的职能，在整个行动的过程中一起追求同一个目标，被认为是一个群体主角；对手，是与主角（不管是群体主角还是个体主角）形成对立关系的人物；触发人物，是引发事件的人物，通常就做一件事——引发事件；知己，是为了让某个人物（通常是主角），通过述说来公开自己的想法或是揭示自己内在的情感。

五、写台词

对白是一种戏剧性的说话方式，有一个明确的目的和时间限制。创作者在写作对白时，要确保所写的任何一句台词都达到了以下六条原则中的任意一条。

第一，推动故事情节。

某些信息无法通过影像来表达，通过对话交流表达，对推动情节有着非常重要的作用。

比如，微短剧《大妈的世界》里，推销员小李一边笑脸盈盈地为小区大妈们干这干那，一边在内心做美梦：她们现在完全离不开我了。她们的生活费是我的，她们的养老金是我的，她们的房子也是我的……

根据这句台词，我们知道小李险恶的用心，原来他并不是真的任劳任怨地为大妈们服务，而是包藏了将她们的养老金等一网打尽的祸心。这就已经埋下了一个伏笔，起到了很好地推动故事情节发展的作用。

第二，揭示人物。

可通过两种重要的方式深入地揭示人物：第一种方式是人物可以揭示一些有关他自己或者他的处境的重要信息；第二种方式是人物可以通过对话展示尽可能多的个人信息。

比如，微短剧《致命主妇》中，李大力和艾青结婚好几年，还没有小孩，婆婆很不待见艾青，故意针对她，给李大力吃大鱼大肉，而给艾青吃前几天的剩菜，婆婆还说了一句"没事，你吃吧，又吃不死"。

随后，婆婆找了个偏方，炖羊屎汤给艾青喝，艾青不喝，婆婆大怒："只要能给我生孙子，别说是羊屎，就是人屎你都给我喝！"通过婆婆的几句话，观众一下子就知道了这是个难以对付的恶婆婆。

第二，提供故事信息。

除了通过陈述来传递一些基本信息外，影响故事发展方向的因素也需要通过对白来展示。

比如，微短剧《长公主在上》中，女主角虽然被坊间传为无恶不作、贪污谋私，但其实却与传闻大相径庭。皇帝派身为侍卫的男主前去卧底，寻找长公主作恶的证据，却被其放走刺客、珍惜皇帝所赠礼物的举动给打动，对其"作恶多端"的印象也被破除。在面对申冤的百姓时，长公主吩咐下人："你去看着点，别让人说我们不顾百姓死活。"在对方领命要走时，她又补充："记得给点吃喝用度，省的人家看笑话。"通过她的几句话，可以看出，虽然嘴利，却切实为百姓着想，是个外冷内热的正面角色。

第四，建立基调。

像在喜剧片中，人物需要说出好笑的台词，来帮助建立搞笑基调。比如，《大妈的世界》里推销员小李被警察抓走了，因为失去劳动力，大妈们非常痛心，没想到一个转身，就看到了新来的保健品推销员小周了。小周说："如果大家不嫌弃的话，以后大家可以把我当作你们的亲儿子。"原本泄气的大妈们瞬间来了精神，就像老狼看到小羊，眼里的火花藏不住地往外冒，欢快应道："大儿子呀，妈妈可想死你咯"，戏谑的意味很符合情景喜剧的基调。

第五，表达主题。

对白通过为屏幕提供语言内容来强调主题。从某种程度上说，剧作家通过人物所说的话来引导观众对事件的反应。

比如，微短剧《别惹白鸽》最后一集里，何煦出轨的对象——苏瑾的妻子米娜出现了，她对白鸽等三人说："我是这个情感小组的创办者，我在你们三人来这之前就知道了你们的故事，所以，我想办法让你们知道了情感小组……连林明和苏瑾这两个'渣男'都可以互相打掩护，那我们可不可以找到倾诉的人呢？这就是我想要创办情感小组的原因。"这就生动地表达了该剧"女性互助"的主题。

第六，增加故事背景。

有些台词能够帮助观众了解一些背景信息，如微短剧《第四审讯室》里，我们通过"2008年是警察唐风踏入行业的第二十个年头"这句台词，就知道唐风干侦察很多年了，对审讯犯人很有经验。

对于创作者来说，写台词要切忌华而不实，华而不实具体是指台词太过空洞、太过夸张、太过修饰，实际毫无内容，甚至有时候台词离谱到根本不符合现实戏剧环境等。比如，一些言情剧的台词肉麻离谱到夸张的地步，根本起不到塑造人物形象或者推动剧情发展的作用。台词创作言之有物，是最根本的要求，而更重要的是写下的每句话，都应尽量具备一定的戏剧功能，尽量承担着塑造人物形象或者推动剧情发展的功用。这样的台词，才算是好台词。另外，台词还要符合口头表达习惯；除非是潜台词，写作台词要直截了当，要精准表达你想要表达的角色内在，避免重复。因为戏是拍给观众看的，观众在看戏的时候，前面一个人讲过的话，其实他们已经听见了，接下来想看的是另外一个人的反应。

综上，我们知道创作一个剧本，要经历策划主题→写作剧本故事大纲→写人物小传→写分集大纲→写剧本台词的过程，每一个环节，都很

费神费力。要成为一个卓越的创作者,就是不停地写,然后修改、再修改,改完再继续写。这就是创作的捷径。

> **链接**:想要写出有效果的对白,就必须先弄清楚你想要讲述的、从中滋生出情节的故事,究竟是什么。缺少这方面的认识,你无法正确判断对话如何推动情节或是提供故事信息这两个主要功能。你必须全面想象每个主要人物:目的、需求、世界观、态度和人物弧光。否则,你不知道你的人物能说什么。①

第七节 短剧集的初稿写作

短剧集的初稿写作包括:构思、故事梗概、步骤提纲。

一、构思

构思是表达故事创意的一句话(不是情节创意)。它仅是一句话,在此你就可以看到故事的本质。在这句话中,你可以找到主角、人物的超目标,以及在寻找目的路上的主要障碍。一定要在构思中考虑对人物的塑造方式,虽然不用详尽地描述,但你应该尝试概括一些事情而不只是限于有人物的名字而已。注意构思是编剧的创作工具,而不是像那些要拍片子的人去讲清楚如何拍短剧的情节概要。②

构思包括:主角,人物的超级目标,以及人物在寻找目标过程中遇到的主要障碍。

短剧集作品时长的限制,决定了其不可能出现过多的细枝末节,否

① [美]丹·格斯基.《微电影创作:从构思到制作》[M].上海:文汇出版社,2002:82.
② [美]丹·格斯基.《微电影创作:从构思到制作》[M].上海:文汇出版社,2002:100.

则会让情节显得粗糙，无法吸引观众。如何在较短的时间内将剧情设计得新颖独特，成为目前短剧集剧作设计的当务之急。一般来说，短剧集在剧情构思时要把握以下三点。

一是戏剧性强。

短剧集在有限的时长内想要快速抓住观众的眼球，首先就要具有很强的戏剧性，通过设置各种巧合、偶然因素，通过人物戏剧性的命运来推动故事情节的发展。

比如，微短剧《做梦吧！晶晶》中的女主晶晶本只是一个渴望恋爱的普通女孩，她打开19个恋爱盲盒，一下子来了19个秉性各异的男友。有霸道总裁型男友董又霖，嘴里说出来的土味情话完全可以写成一本小说；有运动型男友木子洋，三天两头带着晶晶去健身房进行强化训练；等等。该剧表现了无处不在的戏剧性，仿佛是创作者有意将各种遭遇都设计到了剧中人物身上，但是影片中的各种巧合又显得自然、和谐、有趣。

由此可见，创作者在对故事进行艺术加工时，要力求找到真正新颖的"点"，这样才能产生有新意的东西，让观众眼前一亮。

二是富有幽默感。

观众观看短剧集的主要目的是娱乐，所以在短剧集中加入各种幽默元素会更加吸引观众，这在幽默喜剧类型的短剧集中体现得尤其明显，如运用诙谐的语言或动作形成搞笑的情节，再加上各种搞笑因素，使其达到妙趣横生的效果。

比如，微短剧《万万没想到》的某一集中，男主自称每天从一万平方米的床上醒来，有一百多位女仆服务，却爱上了自家公司里一位保洁小妹。经过一系列如家长反对、身份差异的剧情冲突后，男主本以为可以与保洁小妹在一起，后者却选择与他的父亲"喜结连理"。故事融合了

一些言情网文的惯用套路，并且以夸张的形式表现出来，充满了喜剧张力。通过夸张和反讽的手法，这个故事在适度搞笑的同时，也有一定的现实意义。

但是，创作者需要注意的是，幽默搞笑的呈现应该有个"度"，把握一定的原则，不能为了搞笑而搞笑，否则不仅不会受到观众的欢迎，还会引起他们的反感。

三是充满意外感。

在影片中加入意外因素，给观众一种意想不到的感觉是短剧集剧情构思的一个创意方向：意外因素的加入使原本平淡无奇的剧情发生转折，引起观众的兴致。

比如，短剧集《夜色倾心》一改都市爱情剧的叙事惯性，在漫画故事的奇幻设定下，将"出乎意料"发挥到极致。故事中，常年扮演女配的漫画人物在接受新的出演任务时发生了系统故障，由反派女配角变成了女主角洛青，在经历开局男主秒没、女配步步围堵等"抓马"事件后，上演起"反派少爷爱上我"的反"玛丽苏"套路的爱情故事，为剧情增加了新的吸引力。

除了上述几点外，由于短剧集表现上的特殊性，创作者需要同时展开"形象具体"和"想象联想"两对翅膀，以达到影视作品十分具体的视听要求。

> **链接**：影视作品的创作构思是指作品孕育阶段的创作思维活动，它是创作的起点，是充满梦幻的感性形象和理性判断交替进行的个性化思维活动。它包含着初步主题意向，或是一个极不完备的美好片段，或是未理顺思路的一些遐想。创作者只是在头脑中产生一种艺术直觉，大约从这时候起，创作者开始进入一个独特的思维境界，这种独特的思维境界正是发散性思维的表现。

二、故事梗概

故事梗概是将故事（不是情节）浓缩在3~5段的简洁版本。在概要的第一段（相当于开端）介绍主角、人物的超目标和需求（如果有），以及对手、对手的超目标和需求（如果有），还有情节中的激励事件，还需传达影视作品的风格，如现实主义或幻想主义等。中间的段落部分对应着剧本的动作发展段落，你可以设置障碍阻止主角实现他的超目标并安排他们如何克服障碍；中间段落的数量取决于故事的复杂性，超短剧的概要只要一个中间段落，长短剧的概要则需要三个。最后一段，你要设置剧本的高潮和结局以及它们如何影响人物，尤其是如何影响主角。

我们列举微短剧《黑洞》的故事梗概：

奕声的母亲虽然去世了，但她的尸身却依然坐在生前使用的轮椅上。她失去了生命，却仍像活人一般占据着奕声的心。之后的每一天都变得不同寻常，怪事连连。于是，奕声便找来了自己曾经的同窗恋人敏俊帮助他寻找真相。

敏俊的双手从小就有奇特的感知能力，她能感受时间在物体上留下的各种痕迹——罪恶的、幸福的、悲伤的、憎恨的。然而，当敏俊把手触摸在奕声母亲尸体上时，敏俊却像堕入黑洞中一般——丢失了一切感知，甚至是触觉，继而席卷全身，她什么都感知不到，包括她自己。敏俊一直在寻找自己双手的秘密，对黑洞的恐惧反而让她有了方向。

在对奕声家的调查中，这对曾经的恋人互相扶持又互相争斗，他们不得不在玄幻又奇妙的雨夜中重新审视自己的过去。在对多个时空线索抽丝剥茧时，敏俊和奕声发现一个巨人闯入了这座阴宅中，颠覆了他们之前所有的判断。

从上文我们可以看到,故事梗概主要是描述主角戏份,并且情节较少,只是对这个故事脉络进行简单概括,不写主线以外的事情。

> **链接**:创作者需要注意的是,故事梗概是体量较大、内容较丰富的简单叙述,是假设剧本的最终版本是怎么样的,以及你准备如何完成它。但是,应该记住的是,创作者呈现在故事梗概里的很多想法很可能在你动手写剧本之后会发生改变,所以不要害怕变化,要敢于即兴进行新的尝试。

三、步骤提纲

步骤提纲,也称为节拍表,是一场一场组成剧本行动的主要节拍的提纲,以及这些场景发生的位置。创建步骤提纲的第一步是在场景标题(剧本格式中的元素,用以明确场景发生的位置和时间,有时也称为场景卡片)中确定第一个节拍的位置。

接下来,确定场景单一的主要行动,并用不超过一句话的语言描述下来,重复推进此过程直到情节的结局部分。每一个场景都应该有一个中心行动(过渡场景没有戏剧性,绝不应该被放在步骤提纲中)。在这个场景中可能会发生很多其他的事情,但这些都只是为主要节拍提供服务或者作为次要节拍事件。确定推动场景发展的单个动作是非常关键的事情,如果你不能确定,那说明你并不知道这个场景是什么。同样重要的是如何在一句话中表达中心行动,它迫使你提炼出场景的本质,这对于你的创作具有特别重大的意义。因为,一旦你没有掌控住场景的中心行动就开始写初稿,场景会变得非常曲折并偏离故事本身。[1]

[1] [美]丹·格斯基.《微电影创作:从构思到制作》[M].上海:文汇出版社,2002:105-107.

一般来说，一个5页长度的剧本的步骤提纲通常有3~4个主要节拍，10页剧本步骤提纲通常有5~8个主要节拍。这意味着，一个超短剧或常规短剧，步骤提纲的长短落在纸头上是一页之内。

下面列举微短剧《长公主在上》第十五集的步骤提纲：

长公主府　顾玄清房间　日　内
□顾玄清走进房间。
□房内的香炉飘起缕缕烟雾。
□顾玄清逐渐面色潮红，有些难耐，动手去松开领口。
　（闪回）长公主府　院子　日　外
□沈子俊对突厥郡主说。

沈子俊：顾玄清与郡主的婢女私通，咱们去抓个现行，到时候长公主再怎么偏袒，也得让顾玄清对您的婢女负责啊。这样，他只能名正言顺地跟您回突厥了。
□突厥郡主听得一愣一愣。
　突厥郡主：还能这样玩？
　长公主府　侍卫院子　日　外
□突厥婢女鬼鬼祟祟打量四周，然后靠近顾玄清房门外。
……

总之，写作初稿是很辛苦的，所以创作者要精心准备：前史（如果有），构思（30字内），人物小传（主要人物3个以内），故事梗概（3000字内），剧集步骤提纲（第一季15~20集的步骤提纲），单集提纲（第1~5集的每集提纲，每集100~200字）。它们将会帮助创作者紧扣主题来写，并且知道接下来会发生什么，一个次要节拍接着一个次要节拍地往下进行，加快写作进程，达到目的。

链接：在创作第一稿的过程中，创作者不要因为准备充分就拒绝很多新思路的可能性。比如，当你写出一句对话或一个未经计划过的戏剧的时刻，将会完全改变之前你对某个场景或整个剧本的看法。不要拒绝它，事物是变化发展的，不要总是担心自己没有严格遵守步骤提纲。大胆采用新想法，让它引导你去探寻更多的发现。

第五章

爆款微短剧的流行密码：
从用户的需求洞察出发

 在抖音、快手、爱奇艺、优酷、腾讯、芒果涌现出一批批爆款微短剧，如腾讯《大唐小吃货》《将军家的小狐仙》、芒果《进击的皇后》及抖音《柳龙庭传》等。它们破圈的秘密是什么呢？"短平快+精品化"制作是不容忽视的一大因素。另外，微短剧在剧情人设打造、脑洞创新、演员选择、服化道上的用心也不容小觑；各平台的宣发推广及政策加持，也起了相当大的助推作用。

根据2022年2月发布的《中国互联网络发展状况统计报告》，截止到2021年12月，我国短视频用户规模达到9.34亿，占整体网民的90.5%。[①]微短剧以高密度剧情为主导，几分钟内实现层层反转，高度契合短视频时代的内容逻辑。在短视频用户规模已超9亿人的当下，微短剧可谓手握走红密码。此外，微短剧投入小，制作周期短，风险系数低，能够快速让行业看到成效。在各大平台的业务加持下，微短剧的爆款作品开始蓬勃涌现。发展至今，微短剧已迈过野蛮生长阶段，走向精品化、多元化，成为重要的娱乐消遣方式。

比如，2022年2月份上线的快手微短剧《长公主在上》，累计播放量破3.6亿次，豆瓣评分6.8，众粉丝在线催更；2022年4月上线的芒果TV微短剧《念念无明》，在基本零宣发的情况下，截止到收官时，累计播放量近6亿，豆瓣评分7.0。

那么，这些爆款微短剧破圈的秘密是什么呢？下面我们来分析一下爆款微短剧的流行密码。

第一节　内在潜力：要素齐全，短而精巧

"剧情跌宕起伏，一看就上头""节奏紧凑到说话都怕错过""全程高能到挪不开眼"，这是爆款微短剧的共同特征。它满足了当下用户在现实生活高压下的快感体验与情感需求，微短剧中的故事作为一种"替代性满足"，让用户心理在刷剧过程中得到一定程度的释放与宣泄。

[①] 短视频带动的直播新浪潮 让国货品牌发声 新浪新闻 8.11。

一、人设新颖有趣，情节发展合理

我们在前文已经长篇大论地写了微短剧的人设打造。这里我们再次把人设提出来，只是为了说明微短剧人设新颖有趣，即在人设上吸引观众，让观众喜欢、成为粉丝，才会产生变现的可能。

我们可以看到一些深受观众喜欢的微短剧无一例外都有着新颖有趣的人设。比如，微短剧《心跳恋爱》就有一个可爱的女主人设，剧情开篇，由于"玛丽苏"漫画在现实世界不再流行，女主白苏姬在自己的漫画世界中褪色，被领到漫画人物下岗再就业中心，为了保住自己所在的漫画世界，她穿越到现实世界，想要让作者继续更新漫画。阴差阳错之下，白苏姬将物理系学霸安宇风认成了作者，开始对他穷追不舍。这个穿越到现实生活里的"玛丽苏"女主带给观众轻松的追剧感受，吸引了一批追剧观众。

除了人设新颖有趣之外，情节发展合理也是观众愿意追下去的原因之一。比如，微短剧《生活对我下手了》里的情节展开自然，与现实生活相呼应，例如借钱这一集，辣目洋子饰演的女主不好意思直接让闺蜜还钱，绕着弯说上次她们一起逛街买什么了，闺蜜马上意会到是催她还钱，从包里抽出五张百元大钞塞给洋子，女主推搡了几下才收下；正想离开，闺蜜热情邀请她吃饭，还问她是想吃麻辣香锅还是黑椒牛柳，女主正在感动中，没想到闺蜜一掀桌布，上面摆满了各种口味的方便面，原来这才是她们的大餐。看着这些麻辣口味的方便面，女主感到闺蜜吃得太可怜了，后悔自己让她还钱。闺蜜还在一边旁敲侧击地说，就算吃到胃穿孔也没人心疼，女主心酸之余，从钱包里抽出三张大钞给闺蜜，让她好好吃饭。闺蜜还在继续卖惨，女主索性把五张大钞都拿出来，还加上自己的一些零钱，一起塞给闺蜜，闺蜜这才破涕为笑。上述闺蜜卖

惨的行径,既生动又合理,在现实生活中不难找到对应的桥段,让观众感到很接地气。所以,《生活对我下手了》获得了良好的数据和口碑就不难理解了。

> **链接**:学者赵丽蓉在2020年发表的论文《使用与满足理论下的微短剧的发展研究》中提出,用户观看网络微短剧是出于以下三种使用需求:一是同质化严重的短视频难以满足碎片化娱乐需求,专业化创作的微短剧更符合需求;二是用户思维转变,喜欢毫无压力地观看影视剧;三是符合用户观看习惯,现在的用户普遍缺乏耐心,并习惯于观看短视频。[①]

二、剧情精练,节奏紧凑不拖沓

剧情精练、节奏紧凑不拖沓是微短剧的显著特征。前文我们提过,这里再次把它提出来,是为了强调微短剧是作为短介质去触达受众的,那什么样的内容才能够在短时间内迅速抓人眼球?

网络微短剧单集时长一般少于10分钟,有不少竖屏微短剧单集时长少于1分钟,囿于时长的限制,它没有充足的叙事时间,必须加快叙事节奏,才能在有限的时间内将故事讲好、讲完整。所以,网络微短剧并不遵循传统影视剧的开端、发展、高潮、结局的结构样式,叙事节奏明显加快,信息密度更大,追求的是全程高能,不断反转,从头到尾都是高潮迭起,以吸引观众继续观看。

以快手微短剧《秦爷的小哑巴》为例,这部剧共20集,单集不到2分钟,一次性看完约40分钟。在不到一小时的剧情中,女主便已经历了重生、初识男主、吊打女配、破解身世之谜、与男主结婚、怀孕等重要

[①] 赵丽蓉.使用与满足理论下的微短剧的发展研究[J].传播力研究,2020,4(12):53-54.

剧情。而这些桥段放在传统剧集中，可能更新至一个月才能看到。

又如，快手独播网络微短剧《一胎二宝》，第一集在2分钟左右的时间内，就讲述了身怀六甲的原女主遭到父母逼婚，医学系女大学生灵魂穿越到古代成为原女主，并通过自己所学医术顺利生下孩子，然后以原女主的身份逃婚了。接下来的第二集，用1分钟的时间讲述了六年后发生的事：女主有了2个孩子，男女主第一次见面，孩子是男主的。

再如，微短剧《这个少侠有点冷》，一集2分钟，共25集，一个小时就演完了传统仙侠剧五六十集才能讲完的故事，且穿越、失忆、升级打怪、克服心魔，一个要素也不少。

上述微短剧都做到了"在两分钟以内要包含一个足够有看点的剧情"，适应了网络微短剧的主要观剧群体"90后""00后"观看短视频的习惯。

当"短"成为主流，"90后""00后"观剧群体也习惯碎片化的娱乐方式，短剧成为减少冗余剧情，提高情节紧凑度的最佳载体。采用概略叙事，压缩文本时间，在有限时间内讲好故事，将时间跨度大的剧情浓缩至几分钟内，减少不必要的剧情，削减人物关系，加快叙事节奏，充分满足受众的碎片化娱乐需求，同时输出高密度的信息，充分契合受众需求。

> **链接：** 奈飞认为每季超过10集、总集数超过30集的剧集没有什么价值。另外，剧集制作成本不断提高，使长剧投资风险加大，也在一定程度上助推了微短剧的发展。奈飞如何制作微短剧呢？在数据收集和分析的基础上进行大数据决策，指导内容创造。大数据的赋能让奈飞快速知晓用户行为，如用户点击了什么、在哪里暂停、快进或回看、在哪里倍速播放等，以此来判断流行趋势，进行剧情设置，进而创作出更加符合大众口味的作品。

三、演员演技在线，具有代入感

在微短剧里，观众不再热衷于流量明星与热门IP，而是更注重演员演技和内容质量。

比如，《念念无明》的演员们都不是知名度很高的明星，但是主演和配角的外形仪态和演技全部在线，不仅形象贴合角色，而且演员们CP感十足，配合剧情和人设，在优秀导演与摄影的加持下更加能够让观众代入角色。

又如，2022年快手春节档的《长公主在上》，主要以"集齐古风圈神仙阵容"为卖点。饰演女主的圻夏夏2020年曾凭一个古装回眸的片段出圈，在抖音有182万粉丝，获赞1747万。饰演男主的锦超相对来说是个新人。但两人此前在导演知竹2021年拍摄的短片《恶人组》中首次合作，令许多网友念念不忘，两人在《长公主在上》里的高颜值和实力演技圈粉无数。

如今，微短剧演员大致可分为两大类。一类是从短视频平台起家，凭借微短剧积攒了一大批粉丝，他们主要来自MCN机构，如《这个男主有点冷》的女主"一只璐大朋友"，《我在娱乐圈当团宠》的女主小海，《魔女月野》系列的女主月野，《秦爷的小哑巴》的女主杨咩咩，以及古风领域中的"一姐"御儿（古风），她们已经成为微短剧中具有代表性的"古装大女主"和"四小花旦"。另一类演员通过长视频中的剧集、综艺出道，他们来自传统经纪公司和影视公司，如《大唐小吃货》里的李子璇，《男翔技校》里的徐冬冬、徐艺洋、秦牛正威、田京凡，《谈什么恋爱啊》里的赵让，这些与《创造101》《青春有你》有关的男孩女孩们都在微短剧中露面了。

与此同时，随着各大平台在微短剧上不断发力，为了实现精品化、剧场化、差异化，也让一批大众熟悉的老戏骨出现在了队伍中。在腾讯视频"十分剧场"的片单里，《大妈的世界》作为首部大妈浪漫爆笑微短剧，邀请到了寇振海、梁天、洪剑涛等老戏骨加盟，积极爆梗打造"Z世代"退休生活图鉴。

微短剧轻巧的故事设置、两三周的拍摄周期对演员十分友好，而且发起于下沉市场和MCN的微短剧，对演员外貌和表演水平的容纳度更高，甚至选秀艺人出演微短剧还能达到一种降维打击的效果。

相比于长剧，虽然微短剧对演员的赋能尚未展示出明显优势，但作为一种新兴产物，微短剧的自由度更高，以小博大的可能性也更大，这都是中腰部甜宠长剧所不具备的。

> **链接：** 从微短剧本身来看，一方面它篇幅短小，方便演员藏拙；另一方面，不管是竖屏的微短剧，还是横屏的中视频剧，剧本都会砍掉平淡过渡的部分，保留精华刺激的部分，加上微短剧演员咖位更小，发糖、包括真人戏外营业更豁得出去，观众在接连不断地刺激下，更容易对演员产生移情（但相应的，在更换荧幕搭档时也会面临更大压力）。

四、服化道用心，画面唯美且不失真

微短剧在制作流程与人员配置上更靠近电视剧，参与摄制的工作人员几乎都有网剧和电视剧拍摄的经验。从微短剧的剧本撰写与角色选择，到拍摄过程中的服化道、灯光摄影和镜头运用，再到后期的剪辑、配音等环节，都体现出专业水准。

比如，悬疑微短剧《剩下的11个》在服化道和画面品质上格外用心，

整体展现出电影般的格调与质感。画面场景以暗色调为主，带着浓烈的港风气息和科技感；人物装扮虽然简单，却非常符合角色特点；很多一镜到底的镜头使画面顺畅连贯，给观众带来舒适的视觉体验。

微短剧《长公主在上》，该剧的精良内容是其现象级大爆的关键。从完美贴合人设的选角，到审美在线的妆发和布景，再到专业水准的摄影、配音和后期，该剧最终呈现效果远超"小成本"框架的制作局限，实打实做到了"精品化"，在一众微短剧里脱颖而出。

又如，以古代女子相扑为题材的微短剧《瓦舍之素舞遥》，相较同类微短剧为节约成本而采用租赁成衣的策略，《瓦舍之素舞遥》的服装全部为设计师全新设计。设计师在阅读完剧本后结合史料进行改良，绘制多套服装手稿，最终挑选出最契合的服装进行制作，以求呈现出更优质的剧集质感。剧中令人印象颇深的周遥大婚场面中，演员服饰严格遵循了唐宋时期男子红色婚服、女子绿色婚服的传统规制，并在剧情中完整还原了却扇礼婚俗。这些为观众留下深刻印象的角色服装，都饱含着主创团队的"小心思"。

> 链接：《瓦舍之素舞遥》，选用了放眼整个行业乃至整个互联网都鲜为人知的宋朝女子相扑题材，这种本身就足够新颖的作品选题，以女性视角讲述故事，内容糅合了竞技、爱情、社会等多种元素，帮助这部剧集具备了更多元的内容价值。既突出了传统文化的国风色彩，又用新元素丰富了年轻观众的用户感知。

第二节 外在动力："观众+平台"的助推作用

网络微短剧的兴起，离不开"观众+平台"的助推作用。一方面，微

短剧用通俗易懂的剧情吸引观众,达到宣传目的;另一方面,微短剧也因其"长短交汇"的特点吸引了平台的关注与扶持。微短剧本身具有的题材灵活、适合反转、互动等特点,也让它成为优秀的宣传载体,开始被各大主流媒体、官方机构运用在日常宣传中。

一、观众"养成式"追剧,降低宣发成本

微短剧的宣发本质是数据运营,以用户标签内容作为剧的宣传侧重点,制作内容后根据平台规则去宣发,这样既能控制成本又能完成剧的引流,在有限的费用下通过专业的运营和技术优化达到特定的播放量。

宣发对于微短剧来说十分重要,再好的微短剧都需要"广而告之"。前期的推广宣传必不可少,只有把营销话题带给观众,引起观众的兴趣,才能在宣发期间获得良好的收视率。如果观众对某部微短剧非常感兴趣,观众就会自愿成为口碑传播者。

比如,《念念无明》属于轻松搞笑且时长较短的小甜剧,是现下观众比较喜欢的类型,刚一开播便颇得观众的青睐,大家纷纷开启养成式追剧模式。除了喊话剧组加更、开直播等常规操作外,还有帮忙做攻略以提高剧的热度、帮忙开通豆瓣词条、帮忙建立IMDB词条等一系列神操作。在观众们"自来水式"的安利下,贫穷的小短剧才能够以极低的宣发成本收获较高的播放量与关注度。

> **链接**:微短剧的售前预热包括:海报宣发,用精美的海报或是有槽点的海报引起用户的兴趣;平台话题营销,如在抖音、微博、知乎等当前热销平台进行话题营销;影视媒体宣发,如在公众号或是电影推荐号里宣发相关视频信息。另外,找对宣发平台也很重要,如在豆瓣、美团、大众点评等和影视相关的平台来进行宣发;选择

的宣发账号一定是视频类账号,且有一定基础粉丝量的,有利于"种草";话题引流,在微博、知乎、头条等平台形成话题营销圈层,让微短剧得到更多关注。

二、"大芒计划"加持,推动精品化

具有短剧先行眼光的芒果TV推出了"大芒计划",利用平台优势推动网络微短剧向类型多元化、内容精品化方向发展。

以微短剧为主的"大芒短剧"频道拥有"热播剧荟萃""爆款小说·超爽演绎""穿越千年·寻找真爱""宠爱剧场·甜到冒泡"四个端口。由此可见芒果TV探索短剧类型化的努力。此外,"大芒计划"还为有才华、有梦想的年轻剧方提供了充分施展才华的场地,为创作者提供了更为清晰的上升渠道。芒果TV"大芒计划"相关负责人表示:"大芒就是为个人、中小公司/团队提供直升的路径,我们有IP、平台、行业最好的制作资源、运营团队,我们储备的IP也会以悬赏令的形式向市场悬赏制作、编剧、导演等。"系统培养与激活青年创作者,实现人才与创新品类的双向赋能,或许也是微短剧走上长期精品化的破局之道。

2022年是"大芒计划"关键的一年。随着大芒app的全新上线,一个全新的视频生态正在生成。以"期待下一个7分钟"为口号,大芒app专注于开发7~10分钟优质系列内容,这样发力中短视频的轻质化app在国内尚属首例。

大芒app希望为用户带来"轻食"体验,以高质量的微短剧、轻综艺为主要的产品吸引力,聚拢一批有内容偏好、有黏合度的优质用户。微短剧的更新大多采取日播形式,综艺大多采取周播形式,希望两种内容形成"组合拳",点和面相结合发力。

综上，精品微短剧的产出不仅能使影视内容开发制作团队走入行业视野、获得更多资源，还能帮助平台赢回用户的注意力，带动大芒短剧进入良性生态循环，可谓是互利共赢之举。

> **链接**：芒果TV认为微短剧虽然是新的内容形式，但用户目前没有建立非常明显的长剧短剧的区隔认知，观众的选择更多是基于这个内容好不好看，只要是好内容，基本都会买单。另外，要打通微短剧市场的商业模式，需要找准品牌招商、商务植入、直播带货等，与微短剧的生态切口形成相对完整的商业模式支撑，如此才有望实现微短剧行业长期且良性的内容生产。

第三节 爆款微短剧案例盘点

我们以腾讯《大唐小吃货》《将军家的小狐仙》、芒果TV《进击的皇后》、抖音《柳龙庭传》为例进行说明。

一、腾讯《大唐小吃货》《将军家的小狐仙》

2021年6月，腾讯视频全面启动"火星计划2.0"，重磅加码微短剧布局。随后，微短剧《大唐小吃货》作为与腾讯视频开启"S级合作"的标杆项目，平台匹配了亿级曝光的核心运营资源，为剧集定制打造全方位、强力度的营销规划，助力项目成为目前腾讯视频最受欢迎的微短剧之一。截至收官，剧集视频播放量超2亿，微博话题阅读量超2.4亿，传播度位列腾讯视频微短剧榜单TOP1，累计分账金额突破1000万元。值得一提的是，《大唐小吃货》还同步在海外上线，被翻译为16种语言，VIKI评分8.3，收获众多海外剧迷。

为什么这部微短剧如此受欢迎呢？下面我们就来解读一下。

据《大唐小吃货》的出品人、陕文投艺达影视总经理贾轶群透露，《大唐小吃货》的创意来源于她带领团队在2020年7月拍摄古装剧《风起霓裳》期间的感受，当时由于拍摄压力大，晚上失眠就想吃东西，她萌生了写个美食剧的想法。她将故事背景设置在唐代，是因为现代人太容易对吃有罪恶感，而唐朝是以胖为美，再加上她是陕西人，把陕西小吃、唐朝文化和故事结合，就是《大唐小吃货》的雏形。

《大唐小吃货》，单集时长9~10分钟，共27集，刚开篇呈现的画面就是一个现代的吃播大赛，最胖的一个姑娘吃着吃着被噎住了，然后魂穿到了大唐，摇身一变，成了一个美丽的姑娘——元婉儿（李子璇饰演），凭借自己超越朝代的特色厨技（用古代的食材和工具烹饪现代美食），搭档"前未婚夫"白一鸣开创大唐餐饮业，在整个过程中收获了爱情和事业。

基于短视频受众观剧"减压"的诉求，贾轶群她们将这部剧的主基调定为轻松幽默的喜剧和能增加幸福感的美食剧，并且将喜感、美食，以及适当的甜宠和悬疑等元素融合在一起，让作品极具高辨识度，形成独特的故事风格，也是作品能成功吸引受众的重要原因。

另外，这部微短剧是用电视剧的思维来制作的，不管是剧本的故事架构，还是演员的班底和表现，还有导演的拍摄水平，都达到了电视剧的制作水平，并没有因为它是微短剧而降低整个制作的档次。

在电视剧思维下，这部作品呈现出更连贯的故事性，对受众释放出更强的追看黏性，这种优势在作品更新到中期时得到了更直观的体现：被喜剧故事吸引的观众，成功地成为持续追剧的忠实剧迷，作品也因此在流量上获得了更好的长尾效应。即便是付费点播结束之后，播放量仍然稳定保持在可观的量级。

这部剧之所以大获成功：首先在于它明确知道观众喜欢看的原因，故事主角元婉儿的人生信条就是享尽美食，逍遥快活，以乐观心态、聪明脑子以及超强食欲应对种种挑战，爱情事业两手抓，做个快乐小厨娘，古装、喜剧、青春等元素一个不少，每集看完都让大家感到非常解压和放松；其次，还要关注到它的播出形式，现在视频平台的播出方式很多是一周播三天，一天播两集或者一集，这就意味着作品必须要有连续性，才能让观众有耐心追剧，所以，要把做长剧的思维浓缩到微短剧的连续性创作之中，让观众有兴趣和耐心追下去；最后，剧集要有一定的话题度，《大唐小吃货》是以甜宠打底，美食和喜剧内容来调动观众去参与讨论，这是制作方创作剧本之初就确定下来的。

另一部由陈信喆主演的古装甜宠轻喜短网剧《将军家的小狐仙》，上线7天累计分账破100万元，单日实时播放量突破250万，总播放量过8000万。

《将军家的小狐仙》集人狐恋、喜剧、奇幻元素于一体，三分钟一集，快节奏剧情使剧集自带2.0倍速，亮点与爆点频出。这种"MINI小甜剧"，主打轻松、好磕、下饭的特点，能快速增强观众对剧集的认知，制造期待。

该剧"娇憨狐仙"和"硬汉将军"这对CP组合让观众新鲜感满满：女主是活泼机灵的小狐仙，扮相造型素雅，给观众一股清新之感，眉间的一点红让她多了一丝魅惑；男主是驰骋疆场的将军，荷尔蒙十足，从人物设定上来看有些霸总的味道，但并不会给观众油腻之感。

这部剧情节紧凑，故事主线讲的是两国交兵，朝中的大将军带兵抗击犬戎，凯旋，美中不足的是将军"身负重伤"，需在家疗养。皇帝得知，决定让这位将军尽快完婚，从而为大将军家庭留下血脉，女主继而出现，成为大将军的妻子。而这位女主曾经是一只小狐狸，受伤之后，

被将军救下,她这次修炼成人,嫁给大将军,就是来报恩的。像这样的设定并没有新鲜之处,但是后续的剧情却加入了几分权谋和悬疑的味道,原来大将军身负重伤是假,实则是为了探寻犬戎奸细的真相。女主的设定抛开了以往古装女主的套路,既不是"傻白甜"也不是"白莲花",而是一个十分机灵又不按常理出牌的女性角色,她的看点主要集中在甜宠的部分,与大将军在一起之后,小狐仙便想方设法地讨大将军的欢心,不过因为曾经是一只小狐狸,她的思维形式与常人不同,这就让剧情多了几分笑点,中和了权谋部分的沉闷和严肃。大将军虽然一开始对小狐仙并没有太多的感情,但两人在相处的过程中,他也变得含情脉脉,宠妻无底线,不仅完成了延续家族血脉的任务,也逐渐找到了真相。《将军家的小狐仙》所有的剧情都是围绕着故事主线推进,毫不拖沓,在短短的时间内,能够将一个故事讲述得非常完整,既有笑点又有悬疑,带给观众不错的观剧体验。这也是它能够成功的主要原因。

链接:《将军家的小狐仙》真正有趣的地方在于,它能够把剧作的爆笑内容发挥到极致,并且把甜宠内容放大化处理。与此同时,又自带一种飞快的叙事模式和反转力量感。女主是狐狸式的思维,能够做出很傻很天真的事情,而男主足智多谋,双方这种智商方面的反差,可以把喜剧笑点放大化。

二、芒果《进击的皇后》

充分契合年轻人需求的《进击的皇后》堪称2021年度短剧黑马,在芒果TV累计播放量已达2.2亿。据骨朵数据统计,该剧曾创下播放量全网第三的好成绩,足以与大制作媲美。《进击的皇后2》上线后,短短13天播放量破2亿,斩获"8月开播网络剧首日播放成绩最佳"头衔。这部

微短剧，是如何成为现象级的？

首先，剧情脑洞大开，不按套路出牌的"无限流快穿"极具创新性，观众越追越上头。在《进击的皇后》中，体育系怪力少女梁微微意外进入到偶像景清主演的古装剧中，成为母仪天下的皇后，由于剧情不按套路出牌，梁微微竟是个活不过三集的"废柴"兼反派，第一集就死了12回。让观众脑洞大开的是她高居后位，大婚之夜却要看着贵妃扮成太监，光明正大地与皇上卿卿我我，而她只能跪在旁边做人肉衣架，简直是个工具人。一番垂死挣扎后，梁微微终于穿越到《进击的皇后2》，这次她成为女帝，结果出场不满一分钟，又被刺杀下线了。女主是人人喊打的暴君反派，男主景清是一心想要杀女主的将军，如此相爱相杀的主角人设实属罕见。"无限流快穿"作为该剧穿越的一大创新点，给观众留下很深的印象。女主每次被杀都会带着记忆重生，无限流循环往复，在这个过程中，女主也在不断反思突破，一路打怪升级，寻找逆天改命的机会，可谓看点十足。她能否逆天改命？《进击的皇后》系列围绕这条线索展开故事，充分调动了观众的追剧好奇心。

其次，将"穿越+甜宠"完美融合，让观众在13分钟的剧情里，感受"沙雕甜虐"风带来的新奇与刺激。《进击的皇后2》中女主被设定为反派，死亡似乎是她注定的结局，男主实在不忍看着女主一次次死在自己面前，于是他把坏事做尽，代替女主成为反派。他握着女主手中的剑刺向自己，想要以死替她结束轮回，改写命运，让观众彻底破防。

最后，节奏紧凑，制作呈现精美质感。作为一部"10分钟×18集"的微短剧，《进击的皇后》系列丝毫不注水，剧情快到飞起：权谋手段、剑拔弩张、甜蜜撒糖，一个都不少，剧情设定充分契合了互联网时代年轻观众碎片化的收视习惯。而且，《进击的皇后》系列，无论人设、故事、演技、还是布景、服化道都呈现出精美的质感，如梁微微的女帝造型，

一字肩的罩袍设计更显庄重与威严，景清的将军服饰则以贴身紧致为主，彰显习武之人的干练洒脱，这些细节都凸显了剧组的用心。

> **链接：**《进击的皇后2》掀起了微短剧热，它"进阶"的原因，在于一个"新"字。第一，"新"是剧集短，时长恰到好处，不但每集时长短，而且每集的故事也是自成单元，就算是中间剧集有中断，都完全不会影响追剧体验；第二，"新"是主创人员，这部剧两季都是由王路晴、丞磊领衔主演，两个主角都是生面孔，两个人颜值很高，演技也不错，让观众觉得很新鲜；第三，"新"是不断尝新的"沙雕"剧情，甜虐适度的追剧舒适度，给观众无限想象。

三、抖音《柳龙庭传》

2021年8月，抖音推出《柳龙庭传》等短剧，播放量为4.7亿，说明抖音"网红+流行"题材的爆款计划亦已开花结果。

古装玄幻短剧《柳龙庭传》根据小说改编，讲述了凡人少女白静与异族少年柳龙庭的玄幻爱情故事。主演古蛇samael和凶残小白兔lilith原本就是抖音上很受欢迎的古风博主。

《柳龙庭传》满足了观众想要看更大影视制作质感的短剧的需求，表现在上古玄幻的世界观设定、精美的服化道效果、电影质感的画面调色，以及短剧里少有的特效动作场面。

比如，《柳龙庭传》的背景设定跨越了上千年，古蛇samael一人分饰两角，其中一位还有黑化的戏份。所以，严格来说是一个人演三个人的状态。其妆造一丝不苟，主角柳龙庭是仙气飘飘的白发上神，他的双生子哥哥幽君则是以一头微蜷的泡面头配上暗黑的荆棘发饰示人，两人从眼神到声线都有明显的区别；动作戏方面也是十分流畅，丝毫不拖沓，

分镜的剪辑也干净利落。

《柳龙庭传》能够将虚幻的世界观、复杂的人物情缘、绚丽的特效制作,全部融入几分钟的微短剧中。精彩的部分不只是感情故事,其实更重要的是魔幻特效的展现,如在第二集中,女主孤身来到山神庙,一身红嫁衣准备献给山神,整个画面有种动人的电影质感。

《柳龙庭传》的人设保持了一致性。在以往的短剧中,这位男主角通常以蛇男的身份存在,《柳龙庭传》延续了这一设定。

《柳龙庭传》关注抖音网红已有的人物类型设定,在这一基础上去开发剧情。一方面,网红已有大量粉丝基础,而且粉丝对类似题材接受度高,作品起量快;另一方面,通过剧集涨粉后,网红也更容易和平台持续合作,在平台生态里向上生长。

由此可见,《柳龙庭传》4个亿的播放量,绝不可能是观众随意点击的结果。《柳龙庭传》以玄幻古装为主,实现故事性与新奇画风的统一,这给行业创作者带来了诸多启发。而且,以网剧网络大电影为制作班底,给传统影视制作单位起到示范作用。离观众很近,重视故事和创新,把观众的声音当回事,以优良的制作和不断升级的内容赢得了观众的心。

> **链接**:抖音短剧真诚面对观众,不断挖掘新题材和新人,没那么多套路,一切以内容为中心。抖音上的创作者有很高的创作自由度,检验他们创意的唯一标准,就是观众的点击量。他们深知剧集的灵魂就在于故事和创新,如果只有同质化的剧情,创意也裹足不前,那拍得再多也只是无效内卷。要做到将几分钟的故事讲得五脏俱全,在穿搭上讲好角色特征、在布景上说清人物矛盾,几秒钟的运镜得达成剧情转折的效果,这其实是另一种挑战。

第六章

微短剧的"千万分账"密码：
不同基因的商业化摸索

微短剧的前景和市场非常广阔，除了各平台相继发力微短剧以外，国家新闻出版广电总局也把微短剧归入审查体系里。这意味着微短剧跟网剧一样，进入正规的工业体系流程里。目前，微短剧主要以平台分账、品牌广告、直播带货三种盈利方式为主。未来，微短剧随着模式的清晰、精细化，有可能产生完全新的商业模式、新的玩法以及全新的增量市场。

第一节　网络微短剧产业链构成及各方主要变现方式

网络微短剧产业链，总体而言是由制作端、渠道端和衍生市场三大部分构成。网络微短剧产业链上游是制作端，即内容提供方，主要有PGC（专业机构制作的内容）和MCN（多频道网络的产品形态）；产业链中游是渠道端，即内容分发渠道，主要有短视频平台，同时短视频平台的内容有些会进一步分发至传统视频网站、社交平台、电商平台等；产业链下游为衍生市场。在此产业链构成方式中，广告主既可以将广告费用直接投向网络微剧播出平台（即渠道端），也可以将广告费用投向网络微剧专业制作机构和运营机构（即制作端）。[①]

作为产业链上游的制作端，其变现方式主要有平台补贴、短视频营销、内容付费（与平台分成）、电商导购（与平台分成）、内容版权销售等；产业链中游的渠道端，其主要变现方式为广告费、用户付费、向内容方出售增值服务等；产业链下游衍生市场，主要通过用户购买商品或服务变现；网络微剧行业的第三方服务机构，主要通过向制作端、渠道端和广告主售卖数据监测、广告代理、视频技术支撑、在线支付等服务实现商业变现。

网络微短剧的产业链兼具短视频和网剧的特征，不同于短视频行业拥有较为成熟和稳定的产业链，其产业链还有待进一步探索、开发。

网络微短剧产业链呈现如下几个特征：

第一，制作端由专业内容生产运营团队构成。网络微短剧的剧本创作、剧集拍摄、后期制作等均有着较强的影视剧专业属性。基于此，其制作端基本由传统媒体团队、影视公司团队以及专业内容聚合、运营的

① 顾蓉菲.我国网络微剧的现状及发展趋势调查报告[D].南京大学，2019.

MCN机构等组成,既增加了网络微短剧的专业性,又提升了行业制作水准。

第二,内容分发以短视频平台为主,其余平台分发待加强。目前,网络微短剧的播放平台主要为短视频平台,如yoo视频、微视、抖音等,传统视频网站、社交平台和电商平台分发较少。

造成这一局面的因素有很多,既有内容版权方面的因素,也有微短剧自身属性等因素,与现阶段微短剧的内容影响力及营销方式尚未得到很好的发挥和拓展也有关系。微短剧只有通过更广泛的分发打造影响,下一阶段才可能做到多平台借助此内容品类加强自身营销手段和竞争力,形成引流和变现。

第三,用户付费潜力较大。网络微短剧凭借内容的精耕细作,整合多种营销手段,加强互动性和用户黏性,内容付费模式尚具潜力。

第四,衍生市场还未充分开发。现阶段,网络微短剧在电商导流变现上进行了一些有益的尝试,但衍生市场的多元化、规模化开发并未形成。衍生市场的生存空间和发展机会需要内容IP品牌的支持,只有内容产品做到头部并且真正形成内容效应,内容付费、电商转化或其他玩法才有可能实现真正的盈利。

一、制作端

网络微短剧产业链上游是制作端,主要有PGC机构和MCN机构。其中,PGC是专业生产内容,即由专业机构制作的内容。网络微短剧的制作主要由PGC机构进行,包括传统广电业者、影视制作公司、专业工作室、专业制作团队等。网络微短剧的精品化,也体现在制作端的专业性上。

MCN是指"聚合若干互联网专业内容生产者，利用自身资源为其提供包括内容制作、版权管理、宣发推广、粉丝运营、变现销售、资源对接等专业化的服务和管理，获取广告或销售收益分成的机构。"[①]

据微短剧行业资深人士透露，内容方与平台方双方共同的需求，催生了MCN机构。专业内容生产团队制作出好内容，需要资源营销来进行推广，平台方需要选择专业制作团队以保证优质内容的产出。而MCN便成为两者之间的桥梁，为平台方提供内容和团队，为内容方提供资源和综合运营服务，满足双方需求。

目前网络微短剧制作端，即内容方的主要商业变现方式有平台补贴、微短剧营销、内容付费、电商导流等。但据了解，平台补贴是主要的变现方式，在现阶段微短剧营销、内容付费、电商导流等盈利还很有限。

随着微短剧的蓬勃发展，其兼具短视频与网剧的特征使其营销具有独一无二的特性，容易受到广告主青睐，如淘宝的内容营销平台"淘宝二楼"推出的系列微剧"夜剧场"，快手、抖音的付费短剧的出现等，都预示了内容营销和内容付费是微短剧极具潜力的变现模式。

至于电商转化，一般头部内容比较容易做到。但"短视频具有天然的强娱乐性和话题性，能够快速吸引流量。于是，利用资本的逐利性与粉丝效应的狂热性，短视频+电商变现能力惊人。"[②]我们可以看到，有些网络微短剧现在已经尝试利用网络红人或KOL带货模式，与头部内容形成差异化竞争，进而增加电商转化的收益占比。

链接：在网络微短剧的起步发展阶段，头部平台通过投入资源为内容方创造宽松有利的生产条件，以期获取优质内容，只是一种

① 艾瑞咨询.2017年中国短视频行业研究报告[R]，2017，第31页。
② 黄楚新，闫文瑞.智能互联时代媒体融合新模式："媒体+电商"[J].新闻论坛，2018(5)：26-29.

> 阶段性策略，并非内容方稳定的变现渠道。所以，平台补贴并不是一种可持续的盈利模式。内容付费才是一种值得发展的、稳定的变现模式，是未来较主流的变现方式，因为真正的好内容，用户是愿意付费观看的。

二、渠道端

网络微短剧产业链中游为渠道端，即内容分发渠道，主要有短视频平台，同时还包括传统视频网站、社交平台、电商平台等。

目前，网络微短剧分发的短视频平台主要有yoo视频、微视、抖音、酷燃视频、梨视频、即刻、美拍、斗鱼、快手等；网络微短剧分发的传统视频网站主要有腾讯视频、爱奇艺、优酷、搜狐视频、bilibili、AcFun、西瓜视频等；社交平台主要有新浪微博、QQ看点、QQ空间、波洞等；电商平台主要有淘宝等。①

易观《中国网络视频市场年度报告2021》显示：2020年，短视频领域用户规模在上半年经历小幅波动后持续增长；2021年1月用户规模达9.45亿，同比增长10.7%，增长动力十足；日均活跃用户规模持续增长，年末突破5亿，带动视频行业整体水平增长。短视频赛道逐渐成熟，大量流量聚集，短视频正在成为更多用户的生活方式。同时，短视频整体使用时间较多，占领用户碎片化时间。随着5G的推广、算法的升级，短视频越来越被大众所依赖。

易观《中国网络视频市场年度报告2021》显示：2021年1月综合视频领域活跃用户规模TOP10的app分别为爱奇艺、腾讯视频、优酷视频、芒果TV、哔哩哔哩、华为视频、咪咕视频、搜狐视频、OPPO视频、PP

① 顾蓉菲.我国网络微剧的现状及发展趋势调查报告[D].南京大学，2019.

视频。其中，第一梯队用户规模稳定且实现小幅增长，爱奇艺、腾讯、优酷、芒果TV作为行业标杆在内容和模式方面引领创新方向。第二梯队寻求破圈突围，如哔哩哔哩不断扩大内容供给，扩充多种来源、形态的内容生态，在创新内容体验形式、深度满足用户偏好的同时，实现向综合性视频社区的模式跨越。根据易双千帆数据显示，哔哩哔哩2021年1月活跃用户规模增至1.52亿，同比增长19.2%，是TOP10综合视频app中同比增长最快的应用。第三梯队则以差异化保持竞争力，如华为视频积极与头部平台合作，扩大内容供给，搜狐深耕类型化内容，坚持"小而美"的发展模式。

根据易观统计整理的数据可知爱奇艺、腾讯视频、优酷等传统视频网站，用户规模呈明显优势；随着短视频领域用户规模的增长，短视频平台和传统视频网站均还有一定的发展空间。

未来，网络微短剧的播放平台不会只局限于短视频平台，传统视频网站、社交平台和电商平台等多平台分发势必成为趋势。

目前，网络微短剧渠道端，即平台方的主要变现方式为广告变现和内容付费。

据CTR洞察《2021中国媒体市场趋势报告》显示，短视频平台加速商业化进程，并且2021年新锐广告主营销重点更偏向于"短视频+KOL"营销，短视频的红利不减，更丰富的内容将不断涌现。

内容付费方面，如快手利用精品短剧，让品牌方买单。2021年4月，快手短剧日活2.1亿，其中平均每日观看短剧10集以上的重度用户占比9.7%，超过2000万，主要经营模式为品牌定制和广告植入等。

虽然，快手、抖音两大短视频平台都推出了付费微短剧内容，但微短剧内容付费尚未形成普遍现象。所以，广告变现将在一段时期内成为平台方主要的、稳定的变现方式。

链接： 易观《中国网络视频市场年度报告2021》显示，2021年1月网络视频领域用户规模TOP20的app是抖音、爱奇艺、腾讯视频、快手、优酷视频、芒果TV、西瓜视频、哔哩哔哩、抖音火山版、快手极速版、好看视频、抖音极速版、微视、华为视频、斗鱼、咪咕视频、搜狐视频、虎牙直播、影视大全、YY。其中，抖音不断丰富用户体验，以65683.8万的月度活跃用户规模居于行业榜首，同比上涨15.7%。由此可见，在流量见顶的背景下，头部存量竞争将更加激烈。

三、衍生市场

网络微短剧产业链下游为衍生市场，即用户和消费。网络微短剧通过平台播放抵达用户端，用户通过内容付费、打赏等形式给予平台反馈。同时，微短剧中的植入广告可以让用户获取商品、服务等信息，然后在电商平台购买，形成消费。

网络微短剧下游衍生市场的一些玩法有：2017年5月，美拍推出"边看边买"功能，成为国内首个推出此功能的短视频网站；2018年3月，抖音推出橱窗功能，链接手淘、详情页功能支持外链到天猫；2018年5月，快手推出"我的小店"功能，与淘宝全面打通，为用户构建一个更便捷的网购场景；淘宝在本平台上开辟的内容营销渠道"淘宝二楼"，以微短剧形式吸引用户，潜移默化中推荐淘宝在售商品，带动销量；2018年10月，超级物种与腾讯旗下Yoo视频的首部网络职场微短剧《抱歉了同事》合作，趣味植入"法国吉拉多生蚝""波士顿大龙虾"等当红食材，并精心打造了5家位于各大城市核心商圈的"职场超级物种"主题门店等。

此外，周边衍生商品的开发和售卖，也是影视剧衍生市场的常见打法，但微短剧尝试开发周边商品很少见。其原因是周边商品的热销是需要很强的IP影响力作为前提的，周边开发难度极大。但是，随着微短剧生态的进一步成熟，这种营销方式未来会有一定市场，究其原因在于有一部分微短剧走的是打造网红及KOL（意见领袖）的路线，这些网红和KOL将聚集人气和粉丝，为衍生周边的开发提供有利的条件；视频周边衍生商品有一定的市场需求，年轻人为周边衍生付费的意愿较高，如2022年爆火的微短剧《再婚》里实现了剧情发展与品牌植入内容的高度融合，上线的女主"依依同款"唯品会服装全部卖脱销。

总的来说，衍生市场的开发还很薄弱，微短剧行业在开发衍生市场的表现中还有很多可提升的空间。

> **链接**：腾讯"有视频"平台推出了国内首部网络职场微短剧《抱歉了同事》。该剧主要聚焦都市白领工作常态与职场趣闻轶事，讲述了发生在一个老板和三个员工之间的故事，在每集短短5分钟里，很好地将时下新梗融入职场生活中。比如，第一集中三位面试者拼外语、拼证书、拼套路，每个人都使出浑身解数，其中穿插着选秀节目、维密天使等网络新热点，笑点做到好笑又不烂俗，让观众感受到新鲜感。

第二节　商业化摸索：付费、内容电商化、红人经济

目前，微短剧主要以平台分账、品牌广告、直播带货三种盈利方式为主。其中，平台分账遵循固定规则，直播带货主要在短视频平台实现。品牌合作商业化模式，是各平台主要的发力方向。

一、内容模式：分账与点播

所谓分账模式，即以用户付费观看为前提，平台和片方按一定比例获得分成，双方收入与剧集的市场表现（点击量、有效播放等数据指标）直接关联。①

分账的概念最早由爱奇艺平台提出，最先适用于网络电影，网络剧也很快入局，深层原因就是分账模式给平台和制作方都能带来新机遇。

对于平台来说，分账剧没有高额的版权采购费用，也不需要像自制剧那样进行前期投入，大大缓解了平台的资金压力，而且相较于自制剧和版权剧，分账剧是成本最低的。最为重要的是，分账剧既能保证内容资源供应，又不会让平台担负高风险。

对于制作方来说，"以小博大"带来的高收益成为分账模式吸引下游制作方的重要优势。分账模式的引进既能回收部分成本，又能最大限度地减少损失，目前市场上参与分账的网络电影、网络剧大都成本不高，一旦作品的市场反应还不错，制作方的分账收益就会大大超过成本。

另外，相较于准入门槛较高的院线电影院或者传统电视台，网络平台不仅因为数量庞大的付费会员的存在而具备了强大的流量变现能力，更可以通过自身的IP内容生态资源，如爱奇艺的"云腾计划""苍穹计划"为分账网络电影、网络剧提供优质IP，还可以充分整合平台的宣发资源，如优酷的"优合计划"助力分账剧的"破圈"。所以，尽管存在一定风险，但与网络平台合作生产分账影视剧，成为众多影视制作公司创新盈利模式的新选择。②

分账网络电影、网络剧的快速发展，为网络微短剧寻找商业变现模式提供了借鉴。

①②王兰侠.中国分账网络电影和网络剧的发展[J].电影评介，2021（03）：11-15.

微短剧的业内人士认为，各平台微短剧分账及扶持政策的差异和自身属性有很大关系。在长视频平台，创作者很难以个人或机构账号发布作品，因此微短剧激励计划多与网络剧一样，实行评级后分账（平台评估作品后，按照有效播放量、会员付费收看及广告招商等数据进行分账）；B站、抖音、快手的平台属性更接近社交平台，创作者可以自由上传作品，平台方的参与度相对较弱，因此平台的激励方式往往更侧重流量推送带来的曝光效果（以作品播放量或每千次有效播放量为基数进行换算分账，且大多有保底和封顶金额，同时将流量扶持作为激励机制的一部分）。

平台属性决定了分账及扶持规则，这些规则也显现了平台对外的合作倾向。比如，爱奇艺、优酷、腾讯、芒果TV等长视频平台更注重专业品质。芒果TV"大芒计划"工作室短剧内容开发负责人湛亚莉表示，作为芒果TV的微短剧品牌，大芒目前的合作更偏向PGC（专业生产内容）/OGC（职业生产内容），即专业影视团队的创作项目。大芒也在从高校挖掘并扶持新生力量，通过短片计划输血PGC创作团队。

短视频平台拥有海量创作者，相对更倾向于UGC模式（用户生产内容），即注重从用户中发掘具有创作能力的人和机构予以扶持，同时欢迎专业影视机构创作者入驻平台。扶持草根、扶持创意是短视频平台放大自身优势的主要方式。

又如，快手相关负责人表示，微短剧门槛不高，无论是个人创作者，还是机构创作者，都可以创造出大众喜爱的内容。如2022年上半年，在快手播出的微短剧《长公主在上》，导演知竹的本职工作是摄影师，有想法后与平台对接组建了个小团队，其创作的内容一样为大众所喜欢。

分账剧起源于2017年，至今已有六个年头，各平台在分账规则上不断调整，目的是以更优质的内容拉动观众对于该赛道的支持。《2022文娱

白皮书——剧集篇》显示，2022三大平台分账均以观看时长为主要指标，提升内容品质、用户黏性为重点：爱奇艺会员分账=会员分账有效时长×分级单价；腾讯视频取消分级，会员分账收入=会员累计观看时长×分账单价×合作方分账比例；优酷播后定级，会员分账收入=有效会员观看时长/正片时长×内容定级单价×集数系数。由此，可以看出观看时长仍是主要指标，腾讯视频已经取消分级，优酷则实现播后定级。因此，剧集的最终表现完全取决于观众是否喜欢，也就是剧集质量是否达到观众的要求。

总的来说，分账在长剧集领域已普遍应用，对播放量高的头部作品有较大激励，平台会给予流量扶持。但单靠头部作品的分账模式支撑是远远不够的，长视频平台还要打造健康的分层度，根据行业公司的制作能力和投入成本的差异，使每一层都有一定规模的优质分账案例出现，让大部分制片商在网络微短剧行业赚到钱，从而增强持续产出的动力。

此外，微短剧创作者不得不关注的另一焦点便是行业分账的透明度，类似网络剧、网络电影的分账模式。目前，微短剧的定价权也由平台方主导。创作者除了深耕内容，只能"祈祷"平台的公平、公正，让自己的作品能够拿到较高评级，享受更高的分账比例。

不少微短剧创作者一方面感谢平台推出的激励政策，为创作者增加了新的营收点；另一方面也希望能够在更为宽松、透明的市场环境中创作，希望微短剧能够在平台扶持下，向着更为高效、科学的方向发展。

目前，微短剧在内容付费层面，与长视频形式基本无异，即主要采取流量分账与点播付费形式。现阶段，流量分账较为主流，而点播付费仍处于尝试阶段。

点播付费的尝试，对于在平台已经积累了一定量账号粉丝的制作方而言，也是一种递进的变现渠道。比如，MCN公司带领旗下头部KOL博

主试水个人视频内容付费，快手大V古蛇samal更新的个人形象剧集《督公九千岁》收效良好；2020年11月快手上线付费功能后，米读已开通三个剧集账号的付费包，《冒牌娇妻》也是米读首部试水付费点映的短剧，优质的情节设定极大地勾起了观众对后续剧情的兴趣，在快手小剧场上线后24小时付费人次破万，总付费人数已超过3万。作为整体时长60～65分钟左右的微短剧，可以带动3万的付费人数，足以证明找到合适受众的微短剧是能够实现内容溢价的。

又如，米读旗下的另一部经典短剧续作《少夫人又作妖了2》，也采用了付费模式上线。在第一季积累下的粉丝基础上，第二季又植入了更多悬疑元素为付费观看提供内容土壤。这种首季免费播出蓄力用户群，续集试水付费点播，创造出"1+1>2"的效益，可为其他平台提供借鉴。

等到微短剧市场付费规模逐渐形成之后，细化之下的付费模式不再单单是简单的销售问题，运用产品思维，注重用户体验，创新付费模式或许才是保证用户留存率的正确途径。

> **链接**：自2019年分账剧转向精品化制作，着力打造高质量网生内容，四大网播平台针对市场趋势做出了相应的策略调整，优化分账策略，升级分账模式，提供宣发资源并推出系列扶持计划。爱奇艺提质减量，启动系列孵化计划；优酷厚积薄发，古装甜宠剧创造业内票房新纪录；腾讯加大扶持力度开始在中视频赛道发力；芒果TV推出"大芒计划"以开发创新题材微短剧。

二、广告模式：品牌定制与电商化

微短剧小成本、强反转的内容特性可以承接品牌的营销需求，吸引了很多广告主进行深度植入，在品牌定制上具有鲜明的自身优势。

根据《优酷内容开放平台2021年度报告》，优酷微短剧已实现品牌定制（《心跳恋爱》×阿尔卑斯棒棒糖）、场景植入（《东北夜市英雄传》×光良酒）、预告贴片、联合宣推等多种商业化形式。

借助针对性的场景与剧情进行品牌与故事的深度结合，是内容商务营销非常理想的切口。如2021年6月，抖音上线由华谊兄弟和抖音共同出品的竖屏微短剧《别怕，恋爱吧》，奥迪在剧中进行了品牌植入，而且植入得相当自然，完全融入剧情之中。最后，奥迪这一品牌名还以吐槽弹幕的形式出现，进一步强化了曝光。

又如，2021年三八节期间，抖音与完美日记联合发起的"女王剧场"，以短剧作品征集赛的方式吸引创作者加入，活动很成功，播放量超7亿。其实，微短剧更适合只针对一个品牌来做集中曝光，因为它时长有限、内容更为轻量，所以直接为品牌做定制剧也是短剧营销的一个主要方向。

目前，段子式、喜剧感的微短剧内容更受品牌植入的欢迎。比如，开心麻花出品的《新星驾到》，属于上汽大众定制的轻喜短剧，以一个都市三口之家为故事主题，将品牌软植入进剧集内容中。

故事优势之外，短视频平台自有的电商、直播也在内容营销层面进一步为品牌赋能。微短剧与品牌、电商的结合可以更好地缩短D2C（Direct-to-Consumer，直接面向消费者）的消费链路，剧情与电商插件的高匹配可以更好地帮助用户实现"边看边买"。

比如，全网首部主播养成微剧《上头姐妹》，创意性的"微剧+直播"模式，将品牌形成剧情"包袱"植入矩阵，发起真实的带货直播，让观众在跟紧剧情的同时，还能买到剧中主播推荐的好物，提高观众看剧沉浸感，延续IP的商业价值。

又如，在微短剧《恐男恋习生》播放期间，低度酒行业的新起之

秀——十七光年也选择借势展开直播活动，它与柠萌影业旗下柠川文化联手打造了《恐男恋习生》主题直播间，邀请了微短剧导演、男女主角以及抖音酒类头部达人在品牌抖音官方号开场直播，与粉丝互动送福利，畅聊微短剧拍摄的各种故事。据悉，当天直播间累计观看人数达到15万，直播6小时的累计GMV（商品交易总额）超过50万元。

其实，同时达到高播放量、内容适配度、商业转化率三者皆胜，非常困难，在当下短视频平台短剧商业化合作中，微短剧《再婚》当属极具代表性的优质成功案例。

2022年第二季度，由冬漫社出品的《再婚》拿下快手站内9.3亿播放量。其与唯品会合作软植入的三集剧情，共收获8850万以上的播放量，表现优异。截至目前，唯品会站内仍保留《再婚》女主专题页面，上线女主"依依同款"；品牌×主创直播，累计观看人次约380万，用户反馈良好。据冬漫社创始人汤明明老师透露，《再婚》与唯品会的合作实现了品牌、平台、片方乃至用户的四方满意。

总的来说，"内容电商化"是微短剧商业变现的必然趋势之一。通过电商转化，将成为除广告、版权销售、用户付费外，最具潜力、也最有成长空间的盈利模式。

链接：除了创意定制（制作方根据品牌主的要求进行内容定制，让品牌形象的塑造和推广更加原生和自然）之外，品牌冠名也是常用的合作形式，即品牌主冠名整部微短剧。比如，"小红书"就冠名了爱奇艺出品的《生活对我下手了》，而资源回报包括剧中品牌LOGO露出和植入，每集末尾主演辣目洋子进行固定的10秒品牌口播。对于微短剧，用户往往习惯一口气看多集，每集固定的品牌口播方便达到短时多次曝光的广告洗脑效果。

三、红人经济：借力打力的艺人价值

红人泛指名人、明星、KOL等，拥有自己的粉丝群体，是当前粉丝文化中的主要被粉对象。红人可以划分为以下几种：①按领域划分（美妆红人/健身红人/美食红人等）；②按平台划分（社交平台内容创作红人/电商平台带货红人等）；③按粉丝基数划分（头部红人/腰部红人等）。但红人无论通过哪种维度的划分，都会在各维度有一定的交叉，这主要取决于KOL本身的定位、渠道和流量大小。

粉丝经济当下发展最核心的一环就是红人经济，以红人为核心角色，连接广告主、平台和粉丝消费者三方。广告主根据自身品牌特征找到目标红人、输出广告需求，红人团队制作内容并向不同平台进行分发，依托红人IP，通过平台向消费者传播内容，引发消费者价值认同，从而激活购买行为，实现商业变现。①

对于广告主来说，借助红人营销能够精准传递品牌价值，效果转化佳：以红人为圈子形成小范围的粉丝生态，能有效链接品牌与客户，红人自身号召力和影响力能够刺激粉丝群体进行消费行为的转化，带来商品销量的提升。在整个过程中，广告品牌在粉丝群体中的直接影响力也得到了加强。

对于内容生产方来说，需要围绕红人积极打造全方位服务团队，提升红人商业变现能力。一方面承上，指的是根据广告主品牌调性，结合红人个性化特征创作广告内容；另一方面启下，指的是有目标地挑选合适的投放平台，如根据平台的用户量、平台特征等进行内容投放，增加红人曝光，为红人创造更多商业合作机会，促进流量变现。

①红人经济，新经济时代发展的机会点.艾瑞咨询公众号，2020-07-27。

对于内容分发平台来说，平台类型多样化，承载流量丰富，为红人提供栖身平台。在微短剧的红人经济方面：内容分发平台一方面可以筛选到符合平台调性的观众群体，并聚集起规模效应，产生粉丝效应进而养成用户黏性；另一方面，还可以帮助红人在多平台进行内容传播，建立起自身品牌认知度，通过平台的营销技术和精准算法，有助于加速红人的变现能力，带动粉丝效应的增幅，扩大私域流量的影响力。

对于粉丝和消费者来说，其是红人人设、内容创作、品牌忠诚度的买单者。随着用户在各大短视频平台使用时间的增加，用户黏性得到了深度的巩固，用户的消费习惯也随之改变，其对红人品牌的认同度也不断提高。在此种背景下，用户由普通消费者转变，普通消费者向红人泛粉丝转变，然后转换为红人的核心粉丝，这样的趋势越发明显，也导致了用户在平台内付费和消费的意愿逐步提升。这样的模式对供应链需求、市场风向的反应十分真实和客观，可以预见到，在以后，粉丝与红人之间的互动将更加频繁，红人也不仅仅在其中发挥主导作用，粉丝对红人在人设、创作、变现等方面的反作用力也将更加明显。

红人经济商业变现主要来自C端和B端。C端主要以电商变现、直播变现、内容付费、衍生品销售为主；B端则是来自广告主和媒体平台的资金支持。目前，我国红人经济的变现来源主要集中在广告营销和电商变现两大主力上。

微短剧创作的出发点、体量，以及短视频平台的属性，无论是对个人创作者或者是MCN机构来说，在一定程度上也决定了它的商业模式，最终都是为了养号、引流、涨粉，随后培养达人成为KOL，最终走向广告接单或是直播电商。其中，"平台红人"更能借助微短剧运营私域流量，提高知名度、增加粉丝黏性，再进行电商直播带货或品牌商业化合作，构建"红人经济"的闭环。

快手和抖音主要以竖屏微短剧为主，商业模式也较为清晰。站内有天然的红人社区生态，且MCN机构林立，使得它们的微短剧内容更注重流量，形成依托MCN红人账号的微短剧创作。

《2020抖音娱乐白皮书》显示，抖音平台的剧情内容投稿量高达59亿，消费用户渗透率达93%，网络微短剧这种带有剧情的专业制作的内容更吸引观众。短视频平台是很好的网红孵化平台，拥有一定粉丝数量后的短视频账号可以开通购物车、进行电商直播卖货等，而且抖音、快手等短视频平台会对电商直播进行大力扶持。目前，在快手上播放量不错的网络微短剧账号，相当一部分已开通购物车，也会在直播间里卖自己剧中的同款服装、首饰等。

一部爆款微短剧最后通过直播带货、商业植入等方式反哺创作者，一方面丰富了内容池，另一方面也给红人带来了流量曝光。

比如，等闲内容引擎发力的重点方向就是以剧带人的红人经济模式，其重点孵化的艺人马乐婕、王格格，马乐婕曾主演《爹地，妈咪她火遍全球了》，而从王格格的个人号则可以看出团队对于典型快手"御儿模式"的复用。2020年1月，等闲出品的《特工狂妃》上线于艺人快手号"王格格啊啊"，目前该剧已为账号积累超15万粉丝。

等闲内容引擎短剧负责人兼商务总监张帅表示："作为出品方，在2021年，我们希望通过微短剧可以孵化6~8个账号，演员成熟后可以凭借自身的影响力出演其他作品，或者实现电商带货。"

结合等闲自有的四大板块"信息流广告、品牌广告、MCN、微短剧"而言，红人孵化的模式是与其过往的MCN基因相契合的。而短视频广告的创作经验，微短剧的IP加持可以更好地帮助等闲实现内部与MCN的联动，以高效产能与内容品控同时进行多个红人孵化，"就像是育儿一样，我们的架构下，可以同时孵化多个'育儿'"。从这个角度来说，通过艺

人拓宽影视约与商务约的范畴，可以改变内容创作的单一性，获得更高的利润空间。

又如，由开心麻花和好看视频共同打造的微短剧《发光大叔》，主角杜晓宇是一个中年"社畜"，也是一个在MCN单位默默无闻的策划组组长，他的生活总是充满不期而遇的"惊喜"和"惊吓"，而每次"惊吓"过后他都会褪去头上的假发，露出聪明的大光头，来一次形象上的"大变身"，呈现出他变秃了、也变强了的状态，想出各路奇葩办法解决麻烦，力挽狂澜、扭转局势，博得众人的喝彩。该剧与好看视频平台上的其他泛知识创作者进行了有机、深度的互动。"天成说游""魏巍健身"等创作者都参与了《发光的大叔》的演出，其主创团队结合创作者的特点，量体裁衣，为其制作合适的剧情，在传递平台垂类内容的同时，给予创作者更多出圈的机会。

在网络微短剧市场中，商业变现一直是各利益方决定是否投入这一新战场的首要考虑因素，也是影响市场规模和发展速度的关键变量。当前，网络微短剧的商业变现模式多种多样，主要集中在平台分账、购买、定制、用户付费和场景广告植入等方面。但是，真正稳定的商业变现模式还未出现。除部分头部作品的公司实现盈利外，大部分制作方还未在这一领域挣到钱。处于商业变现模式摸索期的网络微短剧行业，需要平台与制作方一起承担风险，也需要根据平台特性选择合适的商业变现模式。①

> **链接**：相比于长视频平台在培养网红加电商的红人变现模式上的严重局限性，短视频平台在学习、借鉴其分账模式方面的限制性要小得多。根据快手、抖音等短视频平台的发展策略来看，影视行

① 程俊欣.网络微短剧的内容创新策略研究[D].河南工业大学，2021.

业一直是他们近两年来关注的重点，如2020年春节，抖音和头条系合作全平台上线了电影《囧妈》，而快手也从2019年开始布局电影行业。因此，组合模式（分账模式和红人模式结合的形式）是目前短视频平台在摸索、尝试的一种商业变现模式。

附 录

附录A 《给你我的独家宠爱》
附录B 《致命主妇》
附录C 《拜托了！别宠我》
附录D 《她的微笑像颗糖》

附录A 《给你我的独家宠爱》

2021年，由小故事影业制作，阿柯文化宣发，腾讯视频、云飞扬、极映影业、阿柯文化、小故事影业、琨华影视联合出品的微短剧《给你我的独家宠爱》在微短剧市场引起一片关注，该微短剧上线14天，分账金额突破300万元，上线不到三个月就突破1000万元分账，成为微短剧市场的黑马。

它是如何斩获千万级分账的呢？

阿柯CEO李晨佳认为一个项目想要盈利的首要因素是"故事"，一个好的故事内容是项目的根基，在此基础上融入多元素内容。

比如，《给你我的独家宠爱》。首先，整体定义为甜宠剧，在此基础上又融入了人物成长、豪门恩怨、复仇等多元素，使故事整体更加饱满；其次，"团队"，优秀的团队使短剧项目从纸面上的文字变化为动态的影视；最后，"市场"，有稳定的观众群体才能造就良善的市场环境，造就一个稳定的产业形态。

《给你我的独家宠爱》累计分账破1000万元，成功的主要原因是：

第一，《给你我的独家宠爱》是IP漫画改编，故事本身拥有一定的观众基础。

第二，主创团队在网生内容制作层面深耕多年，钻研时下互联网用户的喜好，在决定做这个项目前对微短剧的市场及受众层面进行了全面研究，这个IP拥有成长、豪门恩怨、轻喜剧等元素，并非单纯地制作一部纯甜宠剧，而是在故事上进行复合型元素的融合，这也是让观众非常热爱的一个原因。

第三，在制作上，主创团队从拍摄场景、演员造型上做提升，将微短剧做到小而精。加上资方在各个拍摄资源上的支持，以及有关宣发团队的给力协助，刚好拿下的档期是在国庆节，大家追剧的频率就更高。

附录B 《致命主妇》

冬漫社是一家做漫画起家的公司,从2020年入局微短剧行业,接连推出了《女人的复仇》《错嫁新娘》《致命主妇》《女人的重生》《单亲妈妈奋斗记》等爆款微短剧,平均播放量超4亿,并且开辟出30+成熟女性微短剧赛道。

其中,《致命主妇》在优酷上线一个月,就拿到1000万元分账票房,位居平台第一。冬漫社创始人汤明明复盘成功的原因,总结了以下几点:

第一,以用户需求为重。在创作中,创作者首先应将自我表达欲弱化,在充分了解用户需求的前提下,以用户需求为导向创作内容。在抓住基础的目标用户后,充分了解赛道规则,扩充用户群体,扩大内容领域。

第二,压缩成本,实现成本低于分账的总目标。在做短剧时,创作者应摆脱做长剧的固有思路,以服务好细分市场、目标用户为主旨,做出适合目标用户的低成本、高质量内容。不应将内容面面俱到、大众喜闻乐见作为目标和参考,而是做好定位人群的功课,并将其所需、所想以最低的成本创作出来。

第三,在制片管理方面,短剧应抓住管理核心,比如情节不能凑合,作为核心竞争力应加强管理力度,而服化道作为一种加分项不应过分侧重。短剧的制片管理不应照搬长剧制片管理,而是做到精准发力,抓住痛点,明确标准,以小成本做大事情。

虽然平台在变,但用户是不变的,只要你能给平台拉来用户,你的收益一定远超你的付出。

附录C 《拜托了！别宠我》

据猫眼研究院发布的《2022年上半年剧集市场数据洞察》，来自腾讯视频的微短剧《拜托了！别宠我》，累计分账超3000万元，成为微短剧分账"账王"。

这款微短剧爆款是怎么炼成的呢？

一是提炼出剧集的最核心类型——甜宠，照此方向删掉了宫斗戏，精进了男女主角的感情线，形成成片的剧情主线。

二是用"事件"去推进。一方面，加强男女主角直接互动的频次，填补、创造两个人的共同经历，最大限度地丰富剧情；另一方面，以"钩子"带"钩子"的方式，提升剧情的连续性和悬念感。

同时，对人物进行合乎逻辑地调整。第一，要在女主颜一一世界观的客观情态的背景下调整。对于颜一一来说，她穿越而来，对皇宫任务了然于心，前期可以靠着"先知"行事，后期则需要在此基础上，创造出符合意愿又能"全身而退"的结局。尤其是中后期，要注意到颜一一自身的性格与原本的容妃并不相同，她的行为会直接或者间接影响到其他角色的走向，加上她后来真的爱上秦御，这会改变她的初衷，使"出宫"变得不那么容易，未来充满未知和新奇感。第二，要考虑到颜一一的恋爱规律和体验。经过多次单对单接触的铺垫，以及共同经历的喝药、投毒、抓刺客等事件，颜一一和秦御从开始的相互吸引发展到后来的相知相爱。但是，对颜一一来说，恋爱与活命只能选择其一，这使她进退两难，一头是无法割舍的甜蜜的恋爱，另一头是要想法子回冷宫"续命"。这就是悬念暗线。

三是用细节扩大故事格局,在原剧本的基础上,适度拉高剧集品质的水平线,提升用户二刷率,带动高年龄用户观看。比如,设计一些台词,以画龙点睛的方式,表达对于古代女子读书、百姓生活以及社会生产的思考。

四是在拍摄与制作上。在硬件方面,确保"钱要花在刀刃上",要重点投资起到重点作用的硬件设施;软件方面则是因地制宜,具体情况具体分析,以能达到作品创作的最佳效果为宜。

第一,皇宫是故事的发生地,这一主场景必须宏伟大气,皇宫里该有的物件和装饰品不能缺少,也要注意器物的细节纹理,考究与美感兼具。而颜一一"回血"的冷宫,则可以简单朴素,能省则省。

辅助场景做到尽量精简,用巧妙的镜头去呈现,如朝堂戏、打斗戏,可以用象征性的个别物件去代表场景,或者用一句台词及一个转场,过渡到下一场戏。户外戏,可以"就地取材"。

第二,两大主演的造型不可忽视,要设计多套,如秦御的头冠、颜一一的首饰等要精致有亮点,其他角色可以少些配饰,一套造型即可。

第三,在演员表演上,不走常规,微短剧篇幅短,少有留白空间和镜头语言;在情感戏的处理上,尽可能给予观众想象与回味的余地。比如,颜一一和秦御的恋爱戏里,用一个眼神、一个动作、一个拥抱、一句对话代替亲密动作,就能产生"心有灵犀,情投意合"的效果。

第四,"先多准备素材,再剪多余素材"。拍摄的时候,导演李宏宇安排摄像组放置了很多不同角度的机位,以保证后期素材充足。而在剪辑的时候,他只留选最精华的部分,使成片短小精悍,又不失连贯性和逻辑性。

附录D 《她的微笑像颗糖》

《她的微笑像颗糖》播出不到两个月，正片及周边花絮全网播放量已超过一亿次，创造了继上半年行业标杆《东北风云》之后的又一个新高峰，项目分账金额也同步成为优酷短剧业务2020年下半年分账项目第一名。该剧破圈的秘密是什么呢？

一是优质的内容。该剧改编自陌上香坊同名小说，讲述了一对青年男女——楚攸宁和徐静姝的逐梦故事，全剧洋溢着青春甜蜜的气息，又充满着时下年轻人的蓬勃朝气和正能量。两个原本约定一起追逐梦想的人，却没有来得及好好说一声再见。一别八年，再次重逢，他们的青春故事能再次延续吗？纯真无邪的年少的感情在观众的心里荡起一层层涟漪。

二是前期的预热宣发和线下宣推给力。该剧未播先火，前期的预热宣发在几大短视频平台就累积了近60万的忠实粉丝，期待值异常火爆，如在抖音#她的微笑像颗糖#话题播放量直接打破一亿关卡，爆款短视频完播率接近60%。

《她的微笑像颗糖》在微短剧商业化和线下宣推方面，除了与旺旺集团的深度合作以外，还和饿了么、常州恐龙园、沪上阿姨等三十多家平台及渠道共同联合宣发，沪上阿姨全国6000家线下门店同步上新"她的微笑像颗糖"联名款奶茶饮品，安徽铜陵当地政府全市公交车站覆盖式投放宣传。在《她的微笑像颗糖》的宣发工作下，其各类宣推资料在线上、线下所触及人次达到近1亿。

三是平台的大力支持。《她的微笑像颗糖》从项目立项和剧本写作

阶段，优酷提供了诸多专业意见和建议，完成了超高的话题预热及协作联动，为项目提供了更充足的保障。

优酷频出分账剧爆款与平台作品特点及策略方向是紧密相连的。它的分账剧的题材类型多元，既有古装剧，又有校园剧、都市爱情剧、探案剧等，细分性在进一步拓宽，分账赛道作为题材创新的"试验田"，大大降低了项目风险，帮助优酷覆盖了更多人群，扩大了受众范围，丰富了平台生态；系列原创IP依靠着创新性和自带的高黏度用户，开辟出了一条可持续发展的道路，如以"姐弟恋"为主线的"我的邻居"的系列故事等；平台的资金扶持、题材补贴、调整单价、制宣一体化，"扶摇计划"，助力原创内容开发，播后定级将内容的收益决定权交还给C端用户，通过会员评级和喜好决定分账收益的方式，能够更加科学地反映观众喜好，让优秀的内容能有更多的票房空间，体现出了To C模式的先进性。

后 记

网络微短剧,是网络影视剧的一种新形态,在未被纳入监管范围之前,学界和业界对其称呼不一,爱奇艺称之为"剧情短视频",优酷称为"短剧",腾讯称为"火锅剧",还有些将之称为"分账短视频""竖屏剧"等。

2020年8月,国家广播电视总局正式将微短剧定义为"单集时长10分钟以内的网络影视剧"。这种微短剧具有影视剧节目的形态,剧情完整且节奏快,采用较为专业的摄制手法,整体上偏向娱乐风和快餐风。

微短剧的出现,实现了短视频与影视剧两个行业的跨界融合。微短剧既是短视频进军影视圈的途径,也是影视剧适应碎片化时代的生存法则。它不仅具备短视频碎片化、移动化的特征,还融合了影视剧主题明确和制作手法专业的优势,改变了以往短视频UGC(用户生成内容)的粗放式生产及避免了长视频台词注水、剧情拖沓等问题,满足了受众看剧的多元化需求。

对于这样一个新生事物,本书要做的就是认识它、界定它、了解它、分析它和预测它。

在本书中,笔者首先分析归纳了网络微短剧诞生的背景和原因,界定网络微短剧的概念,对微短剧市场的入局者——短视频平台(抖音、

快手)、长视频平台(爱奇艺、优酷、芒果TV、腾讯视频等)及B站、知乎等多元化入局者的微短剧布局进行了整体的概述。其次,笔者对长短视频平台不同的微短剧的内容生产方式进行了分析。再次,笔者对微短剧的创作从宏观上进行了整体概括,然后从微观上针对短剧集的创作进行了细致说明,以帮助读者深入了解微短剧的创作。最后,笔者对微短剧行业产业链情况进行了分析,包括制作端、渠道端、衍生市场等现状,帮助读者从宏观上认识这个行业的结构和运作方式;再从微短剧具体的商业化摸索(付费、内容电商化、红人经济)入手,有助于读者在微观上认知微短剧的商业变现。这就形成了一个完整的微短剧产生→生产→变现的逻辑闭环。

笔者认为,微短剧在近一两年的时间内会是一个风口,但对于短期内资源扶持带来的热闹局面,必须保持理智和客观。因为优质内容持续产出难、出爆款难、营销不够系统深入、盈利模式相对单一等问题还是比较突出,想得到长远、良性的发展,最终还是要依靠源源不断的优质内容和可持续的盈利模式。

值得一提的好消息是,2022年6月1日,国家广播电视总局正式对网络剧片发放行政许可,包括网络剧、网络微短剧、网络电影、网络动画片等多种内容的国产重点网络剧片上线播出时,将使用统一"网标"。中国传媒大学副教授周逵认为:"'网标'出现,意味着网络影视内容生产在精品化、作品化的路上迈上了新的台阶,'网标'制度的建立是对内容创作要求的一次自我提升。"

这将意味着纳入监管之后的微短剧,将走出"野蛮生长"的时代。未来,只有在认真了解用户需求的基础上,更加关注作品内容本身,讲好每个故事,持续向精品化方向靠拢,才能稳步迈进更加健康和理性的发展新周期。